KB119504

클래식이 알고 싶다

고독하지만 자유롭게, 낭만살롱 편

클래식이 알고 싶다

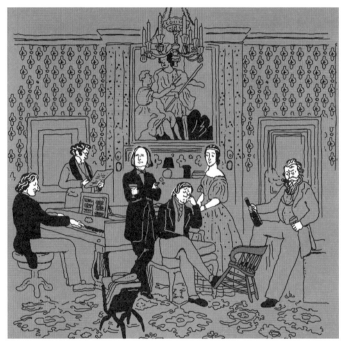

안인모 지음

위즈덤하우스

낭만 시대,
살롱에 울려 퍼지는 자유로운 몽상

사람에 울고 웃고, 사랑에 울고 웃는 지금의 우리들처럼, 200년 전의 음악가들도 그랬습니다. 연인 간의 사랑이면서 또 친구 간의 우정이기도 한 이 로맨스는 시인의 펜촉에서, 음악가의 손끝에서, 그리고 화가의 붓끝에서 재탄생되었지요.

저는 오랜 세월 동안 피아노를 공부하고 연주하고 있어요. 학생일 때는 단지 악보 위의 음표를 소리로 내는 데에만 열중한 나머지, 작곡가들의 이야기들에 귀 기울이지 못했어요. 그런데 어느 날부터인가 그들의 이야기가 나의 희로애락과 맞물려서 귀에 하나씩 하나씩 들어오기 시작했어요. 그들은 나와는 전혀 다른, 역사 속 위인이기 이전에 한 사람의 아들이었고, 누군가의 사랑이었으며 또 절친한 친구였어요. 그들도 우리처럼 사춘기를 겪었고 커피와 맥주를 즐겨 마셨으며, 거울을 보고 옷을 골라 입고 친구들과 밤늦게까지 수다를 떠는 평

범한 한 인간이었죠.

중세 시대 기사들의 격정적인 사랑의 극단적인 감정들을 묘사한 이야기인 낭만(Roman)이 바로 낭만주의(Romanticism)예요. 열렬히 사랑하는 그 사람과 현실에서는 헤어졌으나, 꿈속에서나마 그리며 만나는 환상적인 이야기들, 19세기를 향유한 낭만주의는 또한 바로 지금이기도 합니다. 우리도 그렇게 사랑하니까요. 사랑하는 한 사랑하며, 그 사랑을 목놓아 부르고 또 그 사랑을 되찾으려는 몸부림. 이 사랑의 열병이 과연 이성과 지성으로 설명이 가능할까요? 직관, 감성 그리고 상상력으로 자신의 내부에 있는 것들을 끌어올려서 마음대로 자유롭게 펼친 낭만주의는 열정과 환상, 자유가 넘쳐납니다. 작품에도, 그리고 그들의 삶에도.

이전 시대인 고전주의는 질서와 형식의 균형을 강조했어요. 그야말로 자유롭지 못했죠. 괴테는 "고전주의는 건강이고, 낭만주의는 병"이라고 말했는데, 말 그대로 낭만주의는 자유로운 병에 걸려 즉흥과 환상이 넘쳐요. 문학과 자유롭게 결합하고, 자유로운 몽상을 담아낸 낭만주의 음악은 지금 우리에게 가장 쉽게 공감이 되는 친근한 클래식입니다.

낭만 시대에는 특히 피아노가 인기였어요. 당시 파리에는 150개의 피아노 브랜드가 있었고, 빈에는 무려 300명이 넘는 피아노 장인들이 있었다니, 믿기지 않을 정도죠. 이런 분위기 속에서 피아노는 계속해서 개발되었고, 신흥 부르주아들은 돈뿐만 아니라, 교양도 과시하

기 위해서 피아노를 사서 레슨을 받았죠. 그 덕에 음악인들은 돈을 법니다. 특히 작곡가들이 쉽고 짧은 소품들이나, 피아노에 두 명이 앉아서 치는 포핸즈 곡들을 써내면 무척 잘 팔렸어요. 이렇게 피아노와 피아노 학생의 수요가 점점 많아지면서, 하농과 체르니를 비롯한 많은 작곡가들이 피아노 기법을 끌어올리는 교재, 즉 연습곡을 써냈으니, 악보의 출판업도 활발했어요. 이렇게 낭만 시대의 피아노의 발전은 기가 막힌 피아노 독주곡들을 낳게 되고, 작곡가는 직접 자신의 곡을 연주하는 풍조가 생겨나요. 바로 화려한 연주기법을 뽐내는 비르투오소 연주자들이죠. 또한 당시 귀족 부인들은 자신의 거실을 살롱으로 오픈해서 예술가들과 어울려 지내며 무료한 일상을 달랬어요. 상상으로 빚어내어 환상과 욕망으로 점철된 그곳은 많은 예술가에게는 영감의 원천이며 꿈꾸는 몽상가들에게는 일상의 탈출구였어요. 하지만 화려한 꿈에서 깨고 나면, 덧없음에 더욱 쓸쓸하기 마련이죠.

　슈만이 태어난 1810년을 전후로, 동시다발적으로 많은 작곡가가 태어났어요. 멘델스존은 슈만보다 한 살 형이고, 쇼팽과 슈만은 동갑이며 리스트는 한 살 어렸어요. 비슷비슷한 또래였던 그들의 아름다운 음악 사이사이엔, 특별한 무언가가 있었지요. 그건 바로 사람이에요. 부모님으로부터의 영향, 주변 사람들과의 교류. 특히 낭만 시대에는 살롱 문화가 자리 잡으면서 문학, 미술, 음악을 활발하게 꽃피울 수 있었어요. 마침 지금의 우리도 선조들의 사랑방 문화에서 뿌리내린 복합문화공간에서의 살롱 문화의 비중이 커지고 있죠. 살롱은 공간

적인 개념이기도 하고 또한 그들의 관계이기도 해요.

이처럼 살롱에 옹기종기 모여 '클래식이 알고 싶다'를 사랑해주신 래알러(청취자)들이 계셨기에 제가 낭만살롱으로 여러분을 만나게 되었어요. 진심을 다해 성원해주시는 래알러들과 영혼을 불사르며 제작해주시는 이대귀 대표님 그리고 저의 가족들, 위즈덤하우스 관계자분들께 고마움을 담습니다. 제 삶과 음악의 선배님이신 소프라노 조수미 님, 좋은 말씀으로 뼛속까지 감동을 주시는 이영조 원장님과 김기태 대표님, 그리고 클래식 젠틀맨이신 김도영 변호사님과 '클래식이 알고 싶다'의 대표 래알러이신 상주의 봄꿈 님께 사랑과 감사를 드립니다. 또한 큰 사랑을 보여주신 저의 스승님, 피아니스트 장혜원 교수님께 이 책을 바칩니다. 감사하고 또 감사합니다.

사람과 사람과의 관계 속에서 자신의 음악을 마음껏 펼쳤던 그들의 이야기를 접하면 그들이 인간적으로 보다 가깝게 느껴지고, 클래식 음악에 좀 더 친근하게 다가가게 됩니다. 귀를 기울여 보세요. 사람과 사람이 만나 영향을 주고받았던 낭만살롱에서 클래식 음악가들의 사람 사는 이야기를 들려드려요.

《클래식이 알고 싶다》를 더 알차게 읽는 법

1. 본문 속 QR코드로 독서와 클래식 감상을 동시에!

본문 속 QR코드를 찍어 음악을 감상하며 작곡가의 삶을 따라가다 보면 재미도, 감성도 배가 될 거예요!

2. 꼭 알아야 할 클래식 용어 '래알꼭알', 깨알 정보들이 가득한 '래알깨알'

– 래알꼭알: 클래식 입문자들을 위해 꼭 알아두어야 클래식 용어들을 짧고 쉽게 알려드립니다. 이제 어려울 거라는 걱정은 내려두고 부담 없이 클래식을 만나보세요!
– 래알깨알: 작곡가들 사이의 흥미진진한 관계들, 또 더 흥미로운 그들의 작곡 세계 등 작곡가들의 비하인드 스토리 '래알깨알'은 읽는 재미를 두 배로 만들어줍니다!

3. 클래식 대화가 가능해지는 작곡가별 키워드 10

"겨울 나그네는 정말 슈베르트의 인생 그 자체인 것 같아" 이런 멘트 한번 해보고 싶지 않으셨나요? '작곡가별 키워드 10'만 알아두면 클래식 대화에서 더 이상 주눅 들지 않을 수 있습니다!

4. 안인모가 특별 엄선한 추천 명곡 플레이리스트!

클래식을 듣고 싶어도 대체 무슨 곡을 들어야 할지 막막했다면, 작곡가별 추천 명곡 플레이리스트로 고민 해결! 추천 명곡이 QR코드 하나에 모두 담겨 있으니, 전문가가 엄선한 플레이리스트로 이제 쉽고 편하게 클래식을 감상해보세요!

차례

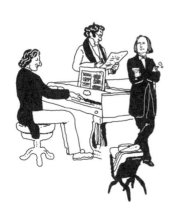
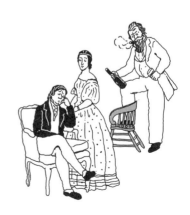

Schubert

01

완벽한 미완성,
방랑하는 봄 총각 슈베르트

Franz Peter Schubert, 1797 ~ 1828

추운 날 까만 밤, 아스라이 들리는 그대의 노래.
혼자 외로이 울먹이는 그대에게
내 따스한 품을 내어주고 싶어요.

피아노가 잔잔하게 롬 밤밤밤밤밤~ 소리를 내면 저는 저절로 전율하며 그를 맞이할 준비를 합니다. 두 마디의 전주 뒤에 시작되는 테너의 부드러운 음성. 아! 슈베르트의 세레나데!

어둑어둑 해가 질 때면 생각나는 '저녁의 노래' 세레나데. 그는 차디찬 겨울을 살며 봄이 오기를 갈망했고 깜깜한 밤을 지새우며 아침이 오는 것을 두려워했어요. 다가오는 죽음에 맞서며 다시 태어나기를 갈망했고, 잠을 청하며 아침에 깨지 않고 영원히 자고 싶어 했어요.

사랑받고 싶었지만 사랑받지 못했고, 다가갔지만 물러설 수밖에 없었던 그의 삶. 미완의 짧은 인생을 살았지만 무수한 아름다움을 우리에게 남겨준 그의 아침부터 밤까지의 이야기를 함께 들여다봐요.

 백조의 노래, D.957, 4번 '세레나데'

빈 토박이 슈베르트, 빈 소년 합창단이 되다

하이든, 모차르트, 베토벤. 이들은 모두 오스트리아 빈에서 활동한 작곡가들이지만, 빈 토박이는 아니었어요. 반면 슈베르트는 빈에서 태

어나고, 빈에서 활동하고, 빈에서 죽은, 빈 토박이에요. 슈베르트가 오스트리아를 벗어난 건 단 세 번, 헝가리를 방문할 때가 전부였죠.

슈베르트의 고향은 오스트리아 빈 교외의 리히텐탈이에요. 슈베르트의 아버지는 교사였고, 어머니는 열쇠장인의 딸로 요리사였어요. 슈베르트의 아버지가 두 번의 결혼으로 낳은 아이가 무려 열아홉 명이어서 그의 집은 늘 비좁았어요. 슈베르트는 1797년 1월 31일, 열두 번째 아이로 태어납니다.

슈베르트는 5세 때부터 당시 17세였던 큰형 이그나즈에게 피아노를 배웠어요. 그러다 슈베르트의 재능이 형을 능가하자 아버지는 바이올린을 가르쳐주기 시작해요. 아들의 재능이 범상치 않음을 자각한 아버지는 리히텐탈 교회의 오르가니스트인 홀쩌 선생에게 슈베르트를 보내요. 홀쩌는 슈베르트의 손가락에 이미 화성이 들어 있다며 그의 천재성에 감탄하며 열심히 가르쳤고, 슈베르트는 예배시간에 홀쩌 대신 오르간을 연주하기도 했어요.

아버지는 슈베르트가 자신처럼 교사의 길을 걷기를 바랐고, 아들의 이런 재능이 교사가 됐을 때 도움이 될 거라 생각하며 뿌듯해했죠. 그런데 바로 이 점이 나중에 슈베르트와 아버지 사이의 갈등 요인이 돼요. 슈베르트는 교사가 아닌 전문 음악가가 되기를 원했거든요.

슈베르트는 11세가 되었을 때 숙식과 교육이 무료로 제공되던, 오스트리아의 프란츠 황제가 설립한 국립신학교 소년 합창단 오디션에 지원해요. 그런데 이곳은 귀족 자제들과 평범한 집안의 아이들이 한

데 섞여 노래하는 곳이다 보니, 초라한 행색의 슈베르트는 다른 학생들 사이에서 눈에 띌 수밖에 없었어요. 오디션에서 모두가 그를 경멸의 눈빛으로 바라봤지만 슈베르트는 그들을 비웃기라도 하듯 최고점수를 받아요. 사실 슈베르트는 6세 때부터 교회 성가대에서 독창을 할 정도로 노래를 잘했는데, 목소리가 아주 맑고 아름다웠고, 높은 도까지 또렷하게 노래할 수 있었어요. 슈베르트가 합격한 이 국립신학교 소년 합창단은 현재의 '빈 소년 합창단'이에요. 작곡가 하이든도 바로 이 합창단 출신이죠.

장학생으로 합격한 슈베르트는 가족과 힘든 작별을 한 후 기숙사생활을 시작해요. 학교에서 그는 오케스트라의 제1바이올린주자로서 가끔은 지휘도 하고, 하이든, 모차르트, 베토벤의 교향곡을 배우며 큰 편성의 관현악곡을 체험하는 등 본격적인 음악수업을 받아요. 그리고 슈베르트는 16세에 〈교향곡 1번〉을 작곡합니다.

살리에리가
슈베르트의 선생이라고?

영화 〈아마데우스〉에서 모차르트의 천재성 앞에 크게 절망한 2인자로 나왔던 살리에리를 기억하시나요? 왕실의 음악감독이면서, 당시 국립신학교 교사였던 살리에리는 슈베르트의 영재성을 눈여겨보고, 그에게 작곡을 가르치기 시작해요. 슈베르트는 작곡을 배우면서 틈틈이 오페라를 보러 가는 등 폭넓은 음악교육을 받았지만, 2년 후 변

성기가 찾아오자 결국 학교를 나오게 돼요.

학교를 나온 후에도 슈베르트는 오케스트라 활동을 이어가며 살리에리로부터 음악이론과 작곡을 계속 배워요. 특히 살리에리는 훗날 슈베르트 음악의 중요한 특징이 되는 아름다운 멜로디에 대한 감각을 키워줘요. 살리에리는 가곡보다는 오페라를 작곡하는 것이 작곡가로서의 영예임을 강조하며 모차르트 오페라의 결점을 찾아내 심술궂게 즐거워하곤 했지만, 어쨌든 슈베르트는 살리에리에 대한 존경과 감사를 담아 공부를 마치던 19세에 〈살리에리 선생의 50주년 축하연에 바침〉 D.407을 작곡해서 헌정하고, 훗날 자신의 〈괴테 가곡집〉을 살리에리에게 헌정해요.

물 위에서 노래함, Op.72, D.774

핵인싸,
그리고 투잡 작곡가

슈베르트는 학교에서 음악재능으로는 그야말로 '인싸'였어요. 친구들이 슈베르트에게 시 한 수를 주면 슈베르트는 그 자리에서 쓱싹쓱싹 음표를 그렸고, 친구들은 그런 슈베르트를 선망의 눈으로 바라봤어요. 슈베르트 주위에는 늘 친구들이 자석처럼 모여들었는데, 이 모든 이끌림은 그가 가진 음악재능에서 나온 거였죠. 슈베르트의 절친이었던 슈파운은 가난한 슈베르트를 위해 열심히 오선지를 구해주었

지만, 슈베르트는 받은 오선지를 순식간에 다 써버리곤 했어요. 오선지의 회전 속도가 굉장히 빨랐죠. 둘은 서로의 고민을 털어놓으며 평생 동안 우정과 신뢰를 쌓아가요. 훗날 슈파운은 훗날 재무성 관리, 국영복권회사 사장이 됩니다.

당시 슈베르트는 공부는 소홀히 한 채 작곡에만 열중했는데, 아들이 교사의 길을 가길 원했던 아버지가 화를 낼까 봐 몰래 작곡을 해야 했어요. 그러던 중 슈베르트가 15세가 되던 해에 그가 유일하게 사랑했던 어머니가 죽자 슈베르트는 큰 슬픔에 빠져요. 하지만 그로부터 얼마 안 돼 아버지는 두 번째 부인과 결혼했고 다섯 명의 아이들이 더 태어납니다.

당시 징병제도에 따라 슈베르트도 군대에 가야 했는데, 군대에 안 가는 유일한 방법은 교사가 되는 거였어요. 당시에는 교사의 수가 매우 부족해서 교사가 되면 군대가 면제되었거든요. 이제 슈베르트는 아버지의 초등학교에서 조교사로 일하면서 저학년들에게 알파벳을 가르치는 단조로운 일들을 하게 돼요. 결국 본의 아니게 아버지의 소원이 이루어지게 된 거죠. 이때부터 슈베르트는 낮에는 교사로, 밤에는 작곡가로 투잡을 뛰기 시작해요. 물론 교사 월급으로 악보, 펜, 잉크 등 작곡에 필요한 도구를 구입할 수는 있었지만 슈베르트는 점차 틀에 박힌 교사생활에 불만을 갖게 되고, 자기연민에 빠져 우울증세를 보여요. 슈베르트가 조울증을 앓게 된 건 바로 이때였어요.

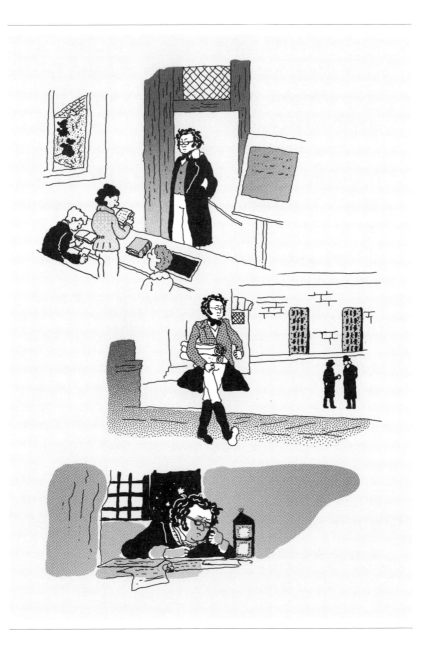

작곡이 제일 쉬웠어요,
멜로디주머니 장착!

작곡가들이 작곡을 할 때 과연 저절로 선율이 흘러나올까요? 실제로는 선율을 하나하나 만들어가며 작곡을 해요. 천부적인 재능이 아니고서야 저절로 선율이 나오지는 않아요. 하지만 슈베르트에게 작곡은 정말 너무나 쉬웠어요. 그에게는 새로운 멜로디로 가득한 멜로디주머니가 있었거든요. 슈베르트는 길을 걷다가 번뜩, 밥을 먹다가도 번뜩, 또 시 한 수를 읽다가도 번뜩! 이렇게 별다른 노력 없이도 멜로디가 흥얼흥얼 흘러나왔어요. 그러다 보니 헌 봉투나 메모지 등 아무 곳에나 생각나는 대로 악보를 그렸지요. 실제로 〈들어라, 들어라, 종달새〉 D.889는 소란스러운 비엔나의 야외 식당에서 셰익스피어의 희곡집 〈심벌린〉을 읽던 중 멜로디가 떠올라서 급하게 종이를 찾다가 계산서의 뒷면에 써내려간 곡이에요.

들어라, 들어라, 종달새, D.889

슈베르트는 학교에서 교사로 재직하던 3년 동안 가곡 300여 곡, 미사곡 4곡, 교향곡 4곡, 오페라 5곡, 현악 4중주 4곡 등을 쏟아내요. 특히 18세인 1815년은 슈베르트 인생 중 가장 다작을 한 해였어요. 이 한 해 동안 145개의 가곡과 2개의 교향곡, 다수의 실내악곡 등 많은 작품을 써냅니다. 이 많은 곡을 그저 단순히 옮겨 적기만 한다 해도

꽤 많은 시간이 들어가는 대단한 일이죠. 바흐, 모차르트, 하이든의 작곡 속도가 아주 빨랐다고 하지만, 슈베르트만큼은 아니었어요.

그런데 슈베르트는 어떻게 그렇게 끊임없이 영감이 쏟아져 나올 수 있었던 걸까요? 슈베르트는 사람들이 자신의 노래를 즐겁게 부르는 모습을 상상하며 작곡했어요. 그래서 그의 곡들은 구조나 형식이 부각되기보다는, 멜로디가 확실하게 오래도록 남는 특징이 있어요. 그의 노래들은 한 번 들으면 머리에 딱 꽂혀서 잘 기억되고 또 금방 따라 부르게 되는데요. 노래를 따라 부르기가 쉽다는 건, 그만큼 단순하면서도 물 흐르듯 흐름이 자연스럽다는 거죠. 이렇듯 선율, 즉 멜로디가 가진 유려한 아름다움이 슈베르트 노래의 큰 특징이에요.

그런데 이렇게 기억하기 좋은 멜로디를 쓰면서도, 단 시간에 너무나 많은 곡을 쏟아냈기 때문인지 가끔 자신의 곡을 알아보지 못하기도 했어요. 슈베르트는 하루에 가곡 두 개를 작곡하기도 했는데요. 어느 날, 오후에 산책을 하며 '세레나데'를 작곡하고는, 저녁에 술집에 갔다가 집에 돌아와서 〈실비아에게〉 D.891을 작곡합니다.

작품번호 1번, 그리고 그의 대표작이 된 〈마왕〉

슈베르트를 떠올리면 학창시절 음악 시간에 배운, 또 얼마 전 드라마 〈스카이 캐슬〉에 나와 화제가 된 가곡 〈마왕〉 D.328이 바로 생각 나죠. 슈베르트의 대표 작품 〈마왕〉. 놀랍게도 이 곡은 슈베르트 인생에

서 제일 처음 출판된 곡이에요. 그래서 작품번호 Op.1이죠. 작품번호 1번이 자신의 대표작이 되는 건 결코 흔한 일이 아니에요.

마왕, Op.1, D.328

알래알꼭

D.번호와 Op.번호란?

Op.번호(Opus Number, 작품번호)는 작품이 출판된 순서로 작품을 정리한 번호예요. 무려 1,000곡에 가까운 슈베르트의 작품 중 생전에 출판된 작품은 100여 곡에 불과한데요. 이 100여 곡만이 Op.번호로 정렬되다 보니, Op.번호는 슈베르트의 전체 작품을 나열할 때 좋은 도구가 아니에요. 그래서 1951년 오스트리아의 음악학자 도이치(Otto Erich Deutsch)가 슈베르트의 작품 998개를 작곡된 연대순으로 정리했어요. 이것을 D.번호(Deutsch Number, 도이치 번호)라고 불러요.

슈베르트의 첫 번째 출판곡인 가곡 〈마왕〉은 작품번호로는 1번(Op.1)이지만, 도이치 번호로는 328번(D.328)이에요. 이 도이치 번호로 알 수 있는 놀라운 사실은 슈베르트가 18세에 가곡 〈마왕〉을 쓰기 전에 이미 327곡이나 작곡을 했다는 점이에요. 슈베르트 생애 최초의 작품 즉, 도이치 번호 1번은 1810년 13세의 슈베르트가 작곡한 〈네 손을 위한 판타지 G장조〉예요. 특히 슈베르트의 작품 수는 모차르트의 작품 수의 1.8배에 달하기 때문에 음반을 찾거나, 작품을 찾을 때 도이치 번호는 아주 유용해요.

어느 날 슈베르트의 친구들이 놀러왔는데 슈베르트가 방 안을 서성이며 큰 소리로 시를 낭송하고 있었어요. 그 시는 바로 괴테의 시 〈마왕〉이었어요. 공포로 가득한 〈마왕〉의 시 한 줄 한 줄에서 멜로디

가 스며 나오자, 슈베르트는 즉시 펜을 잡고 악보에 그려냈어요. 일필휘지로 써내려가며 〈마왕〉을 작곡하는 데에 채 1시간이 안 걸렸어요. 피아노 반주까지 전부요!

한 편의 드라마와도 같은 가곡 〈마왕〉은 슈베르트의 천재성을 보여주는 대표곡이에요. 등장인물은 해설자, 마왕, 아버지, 아이, 이렇게 네 명인데 이 곡을 부르는 가수는 이 네 명의 캐릭터적 특징을 각각 잘 표현해서 불러야만 해요. 아버지가 아픈 아들을 안고 말을 타고 달려가는데, 마왕은 아이를 데려가려고 해요. 피아노의 음산한 셋잇단음표는 재빠른 말발굽 소리를 표현하고, 아버지는 나직한 목소리로 아들을 위로해요. 공포에 떠는 아들은 고음으로, 마왕은 간사하게 속삭이듯 말하죠. 마지막에 말발굽 소리가 사라져버리는 그 순간은 마왕이 아이를 지배(아이의 죽음)한 것을 상징해요.

최초의 상실,
들장미 같은 첫사랑 테레제

17세의 슈베르트는 리히텐탈 교회를 위해 작곡한 〈미사 1번 F장조〉 D.105의 초연에서 독창을 한 소프라노 테레제 그로프와 사랑에 빠져요. 슈베르트는 그녀를 위해 많은 사랑 노래를 작곡하고, 사랑을 키우며, 그녀의 남동생 하인리히에게 노래 악보들을 주기도 했어요. 〈테레제 그로프의 노래집〉은 슈베르트가 테레제를 생각하며 작곡한 노래들을 엮어서 하인리히에게 준 노래집이에요. 슈베르트는 테레제에게

괴테의 시에 선율을 붙인 가곡 〈들장미〉 D.257를 선물하며 결혼을 약속해요. 작곡가 베르너도 같은 괴테의 시 〈들장미〉에 곡을 붙이기도 했어요. 그러나 슈베르트의 불안정한 직업은 당시 오스트리아의 법과 테레제 부모님의 반대를 뚫을 수 없었어요. 1815년 오스트리아의 법에 따르면 신랑은 가족을 부양할 수단을 입증해야 결혼에 동의를 받을 수 있었거든요. 결국 테레제는 부유한 빵집 주인과 결혼하고, 둘의 사랑은 끝나고 말아요. 사랑하는 여인과 헤어진 슈베르트는 훗날 일기에 이렇게 써요.

들장미, D.257

테레제 부모의 반대로 나의 마음은 극도로 상했다.
지금은 다른 남자의 아내가 되었지만
아직도 나는 그녀를 사랑한다.
그 후로 테레제만큼이나 나를 기쁘게 해주는 여자는
만날 수가 없었다.

괴테에 대한 존경,
그리고 두 번째 상실

슈베르트는 괴테의 시에 바탕한 〈마왕〉뿐 아니라, 괴테의 희곡 〈파우스트〉의 가사로도 가곡을 만들어요. 그 곡이 바로 슈베르트 가곡의 특

징을 아주 잘 설명해주는 〈실 잣는 그레첸〉 D.118이에요. 슈베르트 이전의 가곡에서 피아노 반주는 그저 박자를 맞춰주고 화성을 채워주는 부수적인 역할을 했지만, 이 곡에서는 피아노 반주가 적극적으로 음악을 만들어가며 보다 주체적인 역할을 해요. 이 곡은 예술가곡의 탄생을 알리는 기념비적인 작품이 됩니다. 물레가 돌아가는 모습을 묘사한, 피아노 반주의 16분 음표 음형은 끊임없이 흘러나와요. 그러다가 물레소리가 갑자기 중단돼요. 물레를 돌리던 그레첸이 파우스트와 키스를 하는 상상에 사로잡혀 그만 물레를 멈추게 된 것을 암시하죠.

실 잣는 그레첸, Op.2, D.118

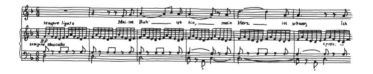

〈실 잣는 그레첸〉의 16분 음표들

한편 친구 슈파운은 슈베르트의 작품을 알리는 데 좀 더 현실적인 고민을 하고 있었어요. 만약 괴테가 직접 슈베르트의 가곡 〈마왕〉의 가치를 인정해준다면 슈베르트의 명성에 도움이 될 거라 생각했죠. 슈베르트는 친구들의 도움으로 〈마왕〉과 〈실 잣는 그레첸〉을 포함,

괴테의 시를 바탕으로 작곡한 〈슈베르트 가곡집 제1권〉을 존경의 마음을 가득 담은 편지와 함께 괴테에게 보내요. 편지에는 총 8권의 노래집 작곡에 대한 향후 계획도 담겨 있었어요. 이 8권 중 첫 2권은 괴테의 시로, 나머지 6권은 실러, 마티손, 힐티 등의 시로 채워나갈 구체적인 계획이었죠. 그런데 막상 괴테는 별다른 답장도 없이 악보를 그대로 되돌려 보냅니다. 그렇지 않아도 소심한 슈베르트는 퇴짜를 맞자 크게 낙담하죠. 괴테가 슈베르트를 어린 애송이로 보고 수없이 날아드는 편지 중 하나로 그저 무시한 것인지, 당시 가곡이라는 장르가 그다지 대단한 취급을 받지 못해서인지, 아니면 슈베르트의 음악이 자신의 시의 느낌을 해쳤다는 생각에 마음에 안 들었던 것인지 알 수는 없지만 존경하는 시인에게 냉정하게 외면당한 슈베르트의 심정은 얼마나 참담했을까요? 첫사랑의 상실에 이어 괴테로부터 받은 두 번째 상실감은 슈베르트에게 큰 상처가 됩니다. 하지만 그 와중에도 슈베르트는 작곡을 계속 이어갔고, 그 유명한 〈자장가〉 D.498이 바로 이 무렵에 탄생했어요.

훗날 괴테의 82세 생일파티에서 소프라노 빌헬미네가 노래하는 슈베르트의 〈마왕〉을 듣고 괴테는 크게 감동해요. 괴테는 빌헬미네의 이마에 키스하며 작곡가가 누구인지 물었지만 슈베르트는 이미 세상을 떠난 후였어요.

자장가, Op.98, D.498, 2번

아름다운 예술이여, 그대에게 감사를!

1816년 슈베르트는 살리에리의 추천으로 지원한 라이바흐의 음악감독직에 떨어지면서, 안정된 연봉을 받으며 자유롭게 작곡할 절호의 기회를 놓쳐버려요. 마침 슈파운의 소개로 알게 된 시인 쇼버는 슈베르트에게 교사 일을 그만두라고 설득하죠. 결국 슈베르트가 아버지의 학교에서 나오려 하자 아버지는 불같이 화를 내며 슈베르트를 쫓아내요. 갈 곳 없는 슈베르트는 친구 집을 전전해야 했어요. 그러던 중 슈베르트는 쇼버의 집에 머물게 되고, 이제 마음껏 작곡에 전념하게 돼요. 비록 작곡가로서의 길이 궁핍하고 불안정했지만 슈베르트는 조용히 작곡에만 몰두할 수 있었던 시간들을 무척 행복해했어요. 그는 이런 행복과 감사의 선율을 쇼버의 시에 붙여서 가곡 〈음악에〉 D.547을 작곡해요.

마음이 울적하고 어두울 때, 아름다운 멜로디를 듣고 있으면
즐거운 기운이 솟아나 마음의 방황이 사라집니다.
아름답고 즐거운 예술이여, 나는 그대에게 감사드립니다.

〈음악에〉는 음악에 대한 사랑과 감사하는 마음을 단순하고 소박한 선율로 표현한 곡이에요. 이렇게 심플한 선율만으로도 감동을 주는 건 슈베르트라서 가능하죠.

음악에, D.547

퇴사는 당당하게,
그리고 그가 꾸었던 꿈

잠시 머물렀던 쇼버의 집에서 나온 슈베르트는 다시 고향집으로 돌아가지만, 다행히 친구의 소개로 헝가리의 에스테르하지 가문에서 두 딸의 음악 가정교사로 일할 기회를 얻게 돼요. 드디어 슈베르트는 고향을 떠나 아버지로부터 완전히 해방되어 작곡에 집중하며 행복한 시간을 보냅니다. 이 무렵 슈베르트는 백작의 두 딸, 마리와 카롤리네를 위해 〈네 손을 위한 군대 행진곡 1번 D장조〉 D.733을 작곡해요.

하지만 헝가리에서 돌아온 슈베르트는 결국 음악에 더욱 전념하기 위해 교사직을 완전히 그만둡니다. 어느 날, 친구 안젤름이 슈베르트를 만나러 왔을 때 슈베르트는 어두컴컴한 작은 방에서 낡고 해진 잠옷을 입은 채 추위에 떨며 작곡을 하고 있었어요. 이후 슈베르트의 생활은 더욱 궁핍해져서, 친구들이 식당의 식비를 대신 내주기도 해요.

어린 나이에 특별한 음악적 재능을 보인 슈베르트는 음악가로 살아가려 했지만 엄격한 아버지는 교사로 살아갈 것을 고집합니다. 진로 문제로 인한 아버지와의 갈등은 평생 동안 슈베르트를 괴롭혔어요. 결국 집에서 쫓겨나 친구 집을 전전하던 슈베르트는 산문 〈나의

꿈〉에서 음악을 계속하려는 청년과 이에 반대하는 가부장적인 아버지와의 갈등을 은유로 담아냅니다. 슈베르트가 죽은 지 10년이 지난 1839년, 슈만이 슈베르트의 형 페르디난트에게서 이 글을 받아 자신의 평론지인 〈음악신보〉에 실어요.

나는 나를 멸시한 사람들을
사랑하는 마음으로 품고,
먼 나라를 향해 떠났다.

오랜 세월 동안 나는 노래를 했다.
그렇지만,
내가 사랑을 노래하려 하면, 그것은 고통이 되었고,
내가 고통을 노래하려 하면, 그것은 사랑으로 변했다.
그래서 나는 사랑과 고통으로 양분되었다.

나는 자애롭게 웃고 계신 아버지의 모습을 보았다.
아버지는 나를 부둥켜안으며 우셨다.
그리고 나도 계속해서 울었다.
_〈나의 꿈〉중

아버지와 평생에 걸쳐 갈등을 겪고, 유일하게 아낌없는 사랑을 주

었던 어머니는 일찍 세상을 떠나 가족으로부터 온전한 사랑을 받지 못했던 슈베르트였지만, 다행히 그에게는 마음이 맞는 친구들이 있었어요.

 즉흥곡, Op.90, D.899, 3번

쇼버와 포글, 그리고 슈베르트를 사랑한 친구들

슈베르트의 주변에는 늘 친구들이 있었어요. 쇼버는 슈베르트가 집을 나와 방황할 때 도움의 손길을 내밀었고, 그의 집에서 열린 낭독회는 슈베르트가 시나 희곡을 통해서 가곡의 소재를 얻는 귀한 시간이었어요.

슈베르트는 쇼버의 살롱에서 열린 음악회에서 당시 빈의 유명한 바리톤 가수인 포글을 만나요. 풍채가 좋은 포글은 당시 50세였는데, 슈베르트에 대한 첫인상은 실망 그 자체였어요. 20세의 슈베르트는 작은 키에 헝클어진 머리, 볼품없는 몰골을 하고 있었거든요. 하지만 슈베르트의 친구들이 포글에게 슈베르트의 악보를 건네며 노래를 불러보도록 유도했고, 악보를 살펴본 포글은 깜짝 놀라며 "자네 같은 인물이 묻혀 있다니 놀랍네. 내가 뭐 도와줄 건 없는가?"라며 그 자리에서 바로 슈베르트를 지원해주기로 해요. 포글은 자신의 음악회에서 슈베르트의 〈마왕〉, 〈방랑자〉 등을 부르며 슈베르트의 노래들을 알려

요. 포글이 오페라 하우스에서 〈마왕〉을 부르면서 〈마왕〉의 인기가 올라갔죠. 이처럼 포글은 슈베르트를 강력하게 지지했고, 슈베르트도 그런 포글을 위해 많은 노래를 작곡해요.

슈베르트와 포글은 많은 나이 차이에도 불구하고, 음악적으로는 매우 잘 통하는 사이였어요. 한번은 둘이 함께 북 오스트리아를 여행하던 중 파움가르트너를 만나요. 파움가르트너는 음악애호가이면서 첼로를 잘 켜던 귀족인데요. 그는 슈베르트에게 자신의 가족이 다 함께 악기로 연주할 수 있는 곡을 써 달라고 부탁해요. 슈베르트는 민물에서 송어가 힘차게 헤엄치는 광경을 아주 우아하고 경쾌하게 그린 그의 가곡 〈송어〉 Op.32, D.550의 선율을 4악장에 넣은, 〈피아노 5중주 '송어'〉 Op.114, D.667을 작곡해요. 간혹 바닷고기인 숭어로 잘못 오역되는데, 숭어가 아니라 송어랍니다!

송어, Op.32, D.550

포글 외에도 슈베르트의 주변에는 법률가 슈파운, 화가 슈빈트, 시인 마일호퍼, 화가 레오폴드, 극작가 바우에른펠트, 작곡가 휘텐브렌너 등 주로 예술가들이 많았어요. 그들은 슈베르트의 음악적 재능과 밝고 순수한 성격을 좋아했어요. 짧은 인생을 산 슈베르트에게 가장 큰 자산은 바로 이 친구들이었죠. 덕분에 슈베르트는 어려운 환경에서 겪은 연이은 좌절과 실패 속에서도 친구들로부터 큰 위안을 얻으

며 작곡을 계속 할 수 있었어요. 친구들은 늘 궁핍하게 살았던 슈베르트에게 경제적 지원을 아끼지 않았어요. 〈마왕〉 역시 친구들이 인쇄비를 부담해줘서 출판될 수 있었죠. 친구들은 슈베르트의 작품을 세상에 알리기 위해 애썼고, 슈베르트가 세상을 떠난 후에는 그의 작품을 모으고 보존하는 데에 큰 역할을 했어요.

핫한 살롱 모임, 슈베르티아데

독서모임이나 원데이 클래스 등 요즘은 뭐든 모여서 함께하는 문화가 한창이죠. 슈베르트가 살던 시대에도 그랬어요. 당시 빈에서는 가정마다 피아노를 두고 가정음악회가 활발히 열렸고, 그 외에도 모여서 음악을 나누는 모임이 점점 늘어났어요. 덕분에 악보를 출판하는 출판업계는 호황을 누릴 수 있었죠. 슈베르트는 음악애호가들의 소규모 앙상블 모임에서 함께 연습을 했고, 이 모임에서 열리는 음악회에서 자신의 최신 실내악곡들을 선보일 수 있었어요. 슈베르트는 이런 소규모 모임에 동시 다발적으로 참여했는데, 그중에는 독서모임뿐 아니라, 함께 피크닉을 가거나 소시지를 먹는 모임도 있었어요. 덕분에 그는 음악활동을 활발히 하는 동시에 사회적 네트워크도 형성할 수 있었어요. 궁극적으로 그가 교사직에 사표를 던질 수 있었던 데에는 바로 이 네트워크의 든든한 지지가 큰 힘이 되었죠. 그중에서 친구 쇼버가 만든 모임이 바로 슈베르티아데(Schubertiade, 슈베르트의 밤)

예요.

슈베르티아데라는 이름에서 알 수 있듯이 이 모임의 중심은 슈베르트였고, 친구들은 슈베르트 음악에 대한 사랑 하나로 뭉쳤어요. 슈베르티아데는 당시 빈에서 가장 총명하고 비상한 젊은이들이 총출동한, 그야말로 '핫한' 모임이었어요. 그들은 대부분 전문직에 종사하면서 문화와 예술적 소양을 기르고 싶어 했죠. 매일 저녁 살롱에서는 차를 마시며 슈베르트의 음악을 연주하고 감상하는 슈베르티아데가 열렸어요. 이 모임에 속한 예술가들은 대부분 안정적인 일자리가 있었지만, 슈베르트는 내세울 만한 직업이 없었어요. 게다가 그는 전문 연주자도 아니었기에 심리적으로 위축되기도 했지만 친구들은 죽을 때까지 서로를 아끼며 도움을 주고받아요.

즉흥곡, Op.142, D.935, 3번

소심한
맥주 애호가

요즘 프로필 사진의 포토샵 과정이 필수이듯, 당시 초상화들도 미화시켜 그리는 건 기본이었어요. 아무리 그렇다 해도 뒷 페이지에 보이듯이, 젊은 슈베르트를 그린 왼쪽의 초상화와 그의 데스 마스크는 같은 사람이라고 하기엔 달라도 너무 다르지 않나요? 왼쪽 초상화가 진짜 슈베르트냐, 아니냐에 대한 논란이 당연할 정도로, 슈베르트의 풋

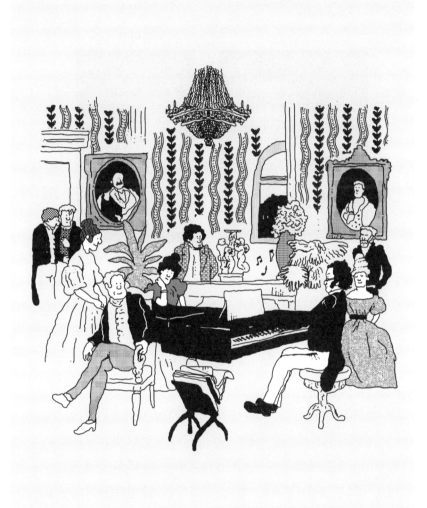

풋한 얼굴은 나이가 들수록 급변해요. 그럼 슈베르트의 생전 모습은
정확히 어땠을까요?

젊은 슈베르트의 초상화　　　데스 마스크(death mask)

　그는 지독한 근시여서 심지어 잘 때도 안경을 쓰고 잤어요. 그는 낮
은 이마에 두꺼운 입술, 성긴 눈썹, 그리고 코가 둥글었어요. 또 곱슬
머리에 키는 작고, 팔과 손이 통통하고, 얼굴, 등, 어깨가 둥그런 체형
이다 보니, 친구들은 그를 '작은 버섯'이라고 불렀어요. 게다가 너무
나 가난했던 슈베르트는 팔다가 남은 음식에 소금을 뿌려서 떨이로
나온 것들을 사먹었는데, 염분이 과다 섭취되다 보니 얼굴과 몸이 늘
통통 부어 있었어요. 또 슈베르트는 10대 때부터 맥주를 즐겨 마셔서
별명이 맥주 주전자였어요. 맥주를 사랑한 슈베르트는 11곡의 권주
가(술자리에서 부르는 노래)를 즐거운 마음으로 작곡해요. 슈베르트는

커피도 아주 좋아해서, 식사 후에 카페에 가는 건 기본이고, 심지어 음주 후에도 마무리는 커피로 했어요.

그럼 슈베르트의 성격은 어땠을까요? 그는 매우 소심하고 내성적이었어요. 게다가 친구들과는 마음을 터놓고 잘 지냈지만, 여성 앞에만 서면 수줍어서 말을 걸지도 못했죠. 그는 음악적 재능이 그토록 뛰어났음에도 불구하고, 여성들에게 자신을 어필하지는 못했어요.

슈베르트는 이런 내성적인 성격 탓에 남 앞에 나서는 것을 힘들어했어요. 한번은 친구 포글이 슈베르트의 오페라 〈쌍둥이〉의 아리아를 노래하자 박수갈채가 계속 이어졌고, 작곡가인 슈베르트는 무대 위에 올라가 인사를 해야 했어요. 청중은 고함을 질러가며 작곡가가 나오기를 애타게 기다렸지만, 슈베르트는 너무나 부끄러워서 무대에 설 수가 없었죠. 결국 무대 감독이 무대 위에 올라가서 "슈베르트는 오늘 여기에 없습니다!"라고 말하는데, 슈베르트는 객석에서 부끄러워하며 이 모든 것을 지켜보고 있었어요. 이처럼 소심했던 슈베르트는 에티켓과 격식을 중시하는 귀족 모임에서 특히 무슨 말을 해야 할지 몰라 사람들이 주목하지 않는 구석에 조용히 있곤 했어요.

피아노 3중주 E♭장조, '녹턴', Op.148, D.897

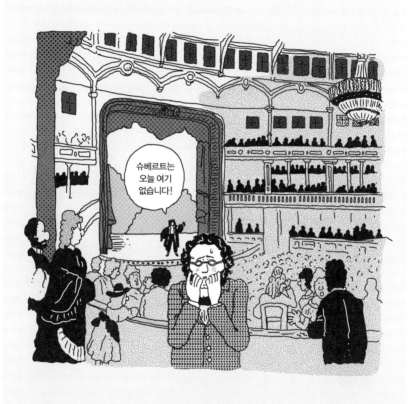

<교향곡 8번>은
왜 미완성으로 남았을까?

1865년, 슈타이어 음악협회의 서랍 속에서 잠자고 있던 슈베르트의 교향곡 악보가 세상에 나와요. 슈베르트 사후 37년이 되던 해였어요. 이 곡은 슈베르트가 음악협회의 명예회원으로 선정된 데에 대한 감사의 의미로 협회에 헌정하기 위해 작곡된 곡이었어요. 일반적으로 교향곡은 3악장이나 4악장의 구성을 갖는데, 발견된 악보는 단 두 개 악장에 3악장은 달랑 아홉 마디의 스케치뿐이었어요. 그래서 이 <교향곡 8번>은 '미완성 교향곡'이라 불리며 2악장까지만 연주됩니다. 그런데 슈베르트가 작곡을 하던 중에 죽은 것도 아니고, 죽기 6년 전이었는데 왜 곡을 쓰다가 말았을까요? 그 이유에 대해서는 추측이 분분하지만, 건망증이 아주 심한 슈베르트가 바쁘게 살다 보니 단순히 나머지 악장을 잊은 것 같아요.

미완성의 <교향곡 8번>에 대해 브람스는 "형식적으로는 미완성이지만 내용적으로는 결코 미완성이 아니다. 모든 사람의 영혼을 사랑으로 감동시키는 이런 교향곡을 단 한 번도 들어본 적이 없다"라고 말하며 극찬을 합니다. 브람스의 말처럼 이 곡은 2악장까지만 작곡되었으니 비록 형식적으로는 불완전하지만, 내용에 있어서는 두 악장만으로도 너무나 완벽한 작품이에요. 슈베르트의 9개 교향곡 중 유일한 미완성이면서 동시에 가장 완벽한 걸작으로 평가받는 곡이죠. 바이올린이 춤추듯 나지막이 깔리면서 클라리넷과 오보에의 달콤한 선율

이 이어진 후, 듣는 이를 전율하게 하는 첼로의 선율은 "비록 나의 인생이 미완으로 보일지라도, 나는 아름다운 완성형 인생을 살았네"라고 말하는 듯합니다.

교향곡 8번, D.759, '미완성', 1악장

래알깨알

장르를 넘나드는 슈베르트의 작곡 세계

일반적으로 작곡가들은 간단한 노래 작곡을 시작으로 점점 편성이 크고 구조가 복잡한 교향곡으로 작곡 영역을 확대해가요. 교향곡은 좀 더 신중하게 계획한 후에 시작하다 보니, 대부분 중기 이후에 교향곡 작곡에 손을 댑니다. 예를 들어 베토벤은 〈교향곡 1번〉을 30세에, 브람스는 〈교향곡 1번〉을 그의 나이 40대가 되어서야 완성했어요. 그런데 슈베르트는 〈교향곡 8번〉을 25세에 작곡합니다. 즉 25세가 되기 전에 이미 7개의 교향곡을 완성했다는 의미인데요. 슈베르트의 〈교향곡 1번〉은 무려 16세에 작곡되었어요. 그러니까 슈베르트는 처음부터 가곡뿐 아니라, 기악곡, 실내악곡, 교향곡, 오페라 등의 모든 장르의 곡들을 동시에 골고루 작곡했어요.

매독, 그리고 죽음에 대한 공포
"나는 세상에서 가장 불운하고 가엾은 사람이다"

슈베르티아데를 통해, 이제 막 날개를 펴려는 젊은 슈베르트에게 가혹한 시련이 찾아와요. 슈베르트는 쇼버의 집에 살며 함께 많은 시간을 보냈는데, 문란한 생활을 하던 쇼버가 슈베르트를 데리고 사창가

에 다니면서 결국 슈베르트는 매독에 걸립니다. 그의 남은 삶은 매독으로 인해 나락으로 떨어져요. 하지만 그는 치료를 위해 병원에 입원해서도 많은 곡을 작곡합니다. 슈베르트는 매독균으로 삭발을 해야했고, 친구들이 사준 가발을 쓰죠. 그리고 매독이 2단계로 접어들자, 현기증과 두통에 시달리며 죽음을 예감하게 됩니다. 그는 "매일 밤 잠들 때마다 다음 날 눈을 뜨지 않았으면 좋겠다"라며 불안에 떠는 동시에 죽음의 공포를 이기기 위해 수 시간 동안 꼼짝하지 않고 작곡을 했어요. 〈방랑자 환상곡〉 D.760, 〈그대는 나의 안식〉 D.776 등이 바로 이 무렵에 만들어진 곡이에요.

그대는 나의 안식, D.776

중세 시대 이후, 각종 질병과 전쟁, 굶주림으로 많은 사람들이 허망하게 목숨을 잃다 보니, 죽음에 대한 원초적인 공포는 예술가들의 단골 소재였어요. 슈베르트 역시 열네 명의 형제들 중 다섯 명만이 살아남고, 어머니까지 일찍 여의다 보니, 그에게 있어서 죽음은 늘 가까이에 있는 친밀한 소재였죠. 슈베르트는 인생을 통틀어 죽음에 관한 곡을 50여 곡이나 작곡해요. 그는 가곡 〈죽음과 소녀〉를 작곡하고 7년 후에 이 가곡의 선율을 〈현악 4중주 14번 D단조 '죽음과 소녀'〉 D.810의 2악장에서 주제로 사용해요. 〈죽음과 소녀〉는 죽음의 공포에 떠는 소녀와 소녀를 데려가려고 유혹하는 죽음과의 대화로, 독일

의 시인 클라우디우스의 시를 가사로 해요.

> 소녀 가세요! 난폭한 죽음의 신이여, 가세요!
> 나는 아직 젊으니 어서 가세요! 내게 손대지 말아요.
> 죽음 네 손을 다오, 아름답고 우아한 소녀여!
> 나는 네 친구지, 너를 벌하려는 게 아니다.
> 기운을 내라, 나는 난폭하지 않다!
> 내 품속에서 편히 자게 해줄게.

당시 치명적인 매독이 그의 몸에서 독버섯처럼 자라고 있었기 때문에 이 곡은 슈베르트 자신의 죽음을 암시하며, 슬픔을 넘어선 처절함과 고통, 죽음에 대한 공포를 느끼게 해요. 당시 슈베르트가 친구인 화가 레오폴트에게 자기 자신을 "세상에서 가장 불운하고 가엾은 사람"이라고 써서 보낸 편지에서 그의 절망감이 잘 전해져요. 슈베르트는 이 곡을 "운명의 속삭임"이라고 불렀어요.

 현악 4중주 14번 D단조, D.810, '죽음과 소녀', 2악장

혼자 하는 사랑,
사랑이 만들어낸 아름다운 선율들

어느 날 친구의 집을 방문한 슈베르트는 책상 위에 놓여 있던 뮐러의

시집을 읽고는 주머니에 넣어 와서 주저 없이 작곡을 시작해요. 〈아름다운 물방앗간의 아가씨〉 D.795는 뮐러의 시 20편에 곡을 붙인 연가곡집이에요. 물방앗간의 아가씨와 그녀를 짝사랑하는 청년의 이야기로, 청년은 결국 죽음을 맞이하게 되는데요. 이 20곡의 노래는 한 편의 드라마처럼 이어지고, 시냇물이 흐르는 소리, 청년의 심장 소리, 다급한 청년의 마음 등을 피아노 반주로 생생하게 묘사해요. 슈베르트는 이 곡을 포글과 함께 연주하며 다닙니다. 슈베르트가 뮐러의 시에 선율을 붙인 가곡으로는, 〈방랑자〉 D.493과 연가곡집 〈겨울 나그네〉 D.911이 있어요.

한편 27세의 슈베르트는 두 번째로 헝가리 에스테르하지 백작을 방문하게 돼요. 수년 전에 그가 가르쳤던 백작의 딸 카롤리네는 17세의 어여쁜 아가씨로 성장해 있었어요. 그는 〈네 손을 위한 헝가리풍의 디베르티스망 G단조〉 D.818을 작곡해서 그녀와 함께한 피아노에 나란히 앉아서 연주합니다. 슈베르트는 건반 위에서 두 사람의 손가락이 살짝살짝 스칠 때마다 설렜는데, 이렇게 손가락이 스치도록 작곡을 한 건 슈베르트였죠. 하지만 소심했던 슈베르트는 자신의 애절한 마음을 도저히 내보일 수가 없었고, 대신 〈네 손을 위한 환상곡 F단조〉 D.940을 카롤리네에게 헌정해요. 카롤리네는 자신을 향한 슈베르트의 마음을 알고는 있었지만, 가난한 음악가와 결혼할 생각은 추호도 없었기에 외면했죠. 슈베르트는 카롤리네와의 사랑이 끝나자, "나의 사랑이 이루어지지 않은 것처럼, 나의 교향곡도 미완성인 채로 남기겠다"

며 〈교향곡 8번〉을 일부러 완성하지 않았다는 이야기도 있어요.

그리고 슈베르트의 참담한 현실과 고통이 내재되어 있는 비통하면서도 아름다운 곡, 〈아르페지오네 소나타 A단조〉 D.821이 바로 이 무렵 만들어졌어요. 아르페지오네는 비올라와 첼로의 중간 정도로, 여섯 줄로 된 현악기인데 현재는 아르페지오네 대신 비올라나 첼로로 이 곡을 연주해요.

아르페지오네 소나타 A단조, D.821, 1악장

슈베르트는 계속되는 가난과 좌절로 너무나 힘들었어요. 그는 먹을 것이 없어서 굶고 다니기 일쑤였지만, 작품을 팔아 돈이 들어오면 가난한 예술가 후배나 친구들과 아낌없이 식사를 나누며 생활을 도와줬어요. 심지어 거처할 곳도 없던 슈베르트는 보다 안정된 생활을 위해 살리에리가 몸담고 있던 궁정 오케스트라의 부지휘자 자리에 지원해요. 그는 이 직책을 너무나 원했고, 자신이 이 자리를 꼭 맡아야 한다는 당위성을 주장하는 청원서까지 써서 보냈지만 또 떨어지고 말아요. 이후 슈베르트는 죽을 때까지 거의 자포자기 속에서 살아요. 자신감이 바닥으로 떨어진 슈베르트는 더욱 말수가 적어지고, 소극적이며 매사에 주저했어요. 어쩌면 이렇게 슈베르트는 자신이 원하는 것을 하나도 가질 수 없었던 걸까요?

하지만 슈베르트는 그 와중에도 작곡을 손에서 놓는 일이 없었어

요. 28세에는 〈현악 4중주 13번 A단조〉 D.804, '로자문데'를, 29세에는 아름다운 〈아베 마리아〉 D.839를 작곡해요. 〈아베 마리아〉는 월터 스콧의 서사시 〈호수의 여인〉을 바탕으로 만든 곡으로 원래 제목은 〈엘렌의 노래〉예요. 엘렌이 아버지를 기다리며 하프를 뜯는 소리가 피아노의 반주에서 계속 들려와요.

아베 마리아, Op.52, D.839, 6번

슈베르트의 아이돌,
베토벤

다음의 두 악보는 피아노의 셋잇단음표들이 똑같이 움직인다는 것을 한눈에 보여줘요. 슈베르트가 18세에 작곡한 가곡 〈달에게〉 D.193은 이렇듯 베토벤의 피아노 소나타 〈월광〉 1악장의 피아노의 오른손을 그대로 따르고 있어요. 당시 슈베르트는 어린 청년이었고, 베토벤은 45세의 원숙기에 접어들어 거장으로서의 이름을 날리고 있을 때였어요. 어린 슈베르트가 베토벤을 동경하고 존경하는 마음으로, 그의 음표들을 자신의 악보에 끌어온 것이죠. 슈베르트는 자신보다 스물일곱 살 많은 베토벤에게 늘 가려져 있으면서도, 그에게 베토벤은 선망의 대상, 즉 아이돌이었어요. 그는 베토벤처럼 되기 위해 베토벤의 교향곡 중 가장 덜 알려진 〈교향곡 4번〉을 베껴가며 베토벤의 관현악법을 연구합니다.

베토벤, 〈월광 소나타〉 1악장

슈베르트, 〈달에게〉 D.193

놀랍게도 슈베르트와 베토벤은 같은 도시 빈에서 서로 2킬로미터
도 안 되는 가까운 거리에 살고 있었고, 빈에는 많은 음악가들, 즉 살
리에리, 포글 등이 베토벤과 슈베르트 사이에 있었어요. 또 당시 빈
의 음악가들이 오선지나 악보를 구입하러 주로 다니던 상점에서 과
연 베토벤과 슈베르트가 단 한 번도 마주치지 않았을지는 의문이에
요. 하지만 만약 마주쳤다 해도 소심한 슈베르트가 과연 자신의 아이
돌인 베토벤과 인사를 나눴을지에 대해서는 여러 엇갈리는 증언들이
있어요. 그중 가장 널리 알려진 이야기는 1827년의 일이에요.

　1827년, 베토벤이 죽기 1주일 전. 거장의 임종을 앞두고 빈에서 음
악 좀 한다는 젊은이들의 베토벤을 만나려는 물결이 일었어요. 슈베
르트도 예외는 아니었죠. 슈베르트는 친구들과 함께 병상의 베토벤

을 찾아가 자신의 악보를 건네요. 악보를 본 베토벤은 "네 안에는 신의 불꽃이 있구나! 너는 위대한 센세이션을 일으키게 될 거야. 자네를 더 일찍 알지 못한 것이 아쉽네"라고 말해요. 이미 청력을 잃어 아무 소리도 들을 수 없었던 베토벤은 슈베르트에게 하고 싶은 말을 적으라고 했지만, 임종이 가까워가는 베토벤의 초췌한 모습에 충격을 받은 슈베르트는 울면서 나와 버렸다고 해요. 만약 슈베르트가 용기를 내서 베토벤을 진작 찾아갔더라면, 두 사람은 무언가를 함께해볼 수 있었겠지요. 하지만 너무 늦었지요. 베토벤은 일주일 후 세상을 떠났으니까요. 슈베르트는 베토벤의 장례식의 운구행렬 뒤에서 횃불을 들고 행진하는 36명 중의 한 명으로 참석했고, 그로부터 1년 후, 슈베르트도 세상을 떠나게 돼요.

슈베르트는 어려서부터 갈등이 많던 아버지 대신, 위대한 음악가 베토벤을 제2의 아버지로 여기며 존경하고 사모한 것 같아요. 둘은 같은 빈에서 결혼을 하지 않은 채 살았고, 커피와 와인을 좋아했으며, 주머니가 늘 가벼웠던 공통점이 있죠. 하지만 둘의 음악에 대한 태도는 완전히 달랐어요. 베토벤은 작곡을 세상과 인류에 대한 숙명이라고 여겼지만, 슈베르트는 그저 자신이 친구들과 즐겁게 즐기는 마음으로 작곡을 했어요. 체계적이고 꼼꼼했던 베토벤과 달리, 슈베르트는 건망증이 심하고 기분 내키는 대로 자유롭게 작곡 활동을 했어요.

겨울 나그네, D.911, 5번 '보리수'

방랑의 아이콘,
겨울 나그네

1827년, 슈베르트는 경제적 궁핍과 계속되는 좌절을 겪으면서 자신의 죽음을 예감한 듯 연가곡집 〈겨울 나그네〉 D.911을 작곡해요. 그는 어느 겨울밤, 길을 가다가 모퉁이에서 꽁꽁 언 손가락으로 리라를 연주하는 한 남자를 보게 되고, 집에 오자마자 곡을 써내려가요.

뮐러의 시에 의한 연가곡집 〈겨울 나그네〉는 연가곡집 〈아름다운 물방앗간의 아가씨〉처럼 사랑에 실패한 청년의 이야기예요. 청년은 이루어지지 못한 사랑에 절망하고 아파하며 겨울 여행을 떠나요. 고통과 절망, 죽음으로 점철된 이 여행에서 죽음은 끝이 아닌, 다시 태어나 새롭게 시작하고 싶은 의지를 담고 있어요. 연가곡집의 총 24곡 중 마지막 곡인 '거리의 악사'에서 슈베르트는 자기 자신을 이 악사에게 투영해서 노래해요. 그의 수많은 작품 중 이토록 비통하게 슈베르트 자신을 표현한 작품은 없어요. 〈겨울 나그네〉의 원래 제목은 'Winterreise'로 직역하면 '겨울 여행'이지만, 방랑에 초점을 맞춰 '겨울 나그네'로 의역이 되었어요. 생애 대부분을 빈에서 보낸 슈베르트에게 '방랑'이라는 키워드는 어울리지 않을 수 있어요. 하지만 슈베르트의 방랑은 사랑을 잃은 젊은이의 방랑이 아닌, 삶의 목적을 잃고 갈 곳을 잃은, 삶과 죽음 사이의 '방황'이었죠.

총 24곡 중 1번 '밤 인사', 5번 '보리수', 6번 '넘쳐 흐르는 눈물', 11번 '봄꿈', 24번 '거리의 악사'가 대표적인 곡들이에요. 또한 〈겨울 나그

네〉의 24곡 전곡 연주회에서는 곡 전체의 음울하고 어두운 분위기를 이어가도록 청중은 곡 사이사이에 박수를 치지 않아요.

즐겁게 노래하다 보니,
어쩌다 가곡의 왕

슈베르트는 31년의 짧은 인생을 살았지만 무려 998개의 작품을 남겼어요. 1,000여 곡에 가까운 그의 작품 중 3분의 2인 633곡이 바로 가곡이니, '가곡의 왕'으로 불릴 만도 하죠. 그는 가곡을 돈을 벌기 위해서나 위촉을 받아서가 아닌, 자신과 가족, 친구들의 즐거움을 위해 작곡했어요. 스스로 그저 입에서 흘러나오는 대로. 그래서일까요? 스스로도 자신이 가곡을 위해 태어났다고 말했을 정도로 너무나 자유롭고 솔직한 그의 가곡은 그의 음악에서 가장 중요하고 가장 큰 비중을 차지해요. 출세를 위해 도전한 오페라는 그에게 맞지 않는 옷이었지만, 자신이 좋아서 한 가곡 작곡은 '의도치 않게' 후세에 '가곡의 왕'이라고 불리며 슈베르트를 설명하는 대표 장르가 되죠.

물론 슈베르트가 가곡의 왕이라 불리는 데에는 그의 가곡이 무려 600여 곡이어서이기도 하지만, 그의 가곡은 이전 세대의 가곡과는 달랐어요. 우선 그는 말이 지닌 느낌을 음악으로 살리는 탁월한 재능이 있었어요. 그의 노래를 듣다 보면 마치 눈앞에서 파노라마 영상이 펼쳐지는 듯, 가사가 표현하는 장면을 세심하게 묘사하는데요. 시냇물이 흐르는 소리, 물레가 돌아가는 모습, 또 물방울이 떨어지는 소리 그

리고 봄의 현란한 옷 등과 같은 청각적, 회화적인 이미지를 섬세한 피아노 반주를 통해서 구현해내요. 이로써 시를 단지 읊는 것에서부터 노래를 부르는 것으로 승화시킨 슈베르트의 가곡은 노래와 피아노 반주가 혼연 일체되는 독일 예술가곡, 리트의 시초가 되었어요.

겨울 나그네, D.911, 11번 '봄꿈'

래알곡알

리트(lied)란?
19세기 낭만주의 시대에 독일의 서정 시인들의 시에 선율을 붙인 독일어 노래를 말해요.
특히 슈베르트는 애국가처럼 같은 멜로디에 1절, 2절, 3절의 가사가 있는 유절 형식의 가곡에 그치지 않고, 시의 각 절에 다른 선율을 붙이는 통절 형식의 가곡을 작곡했어요. 〈마왕〉이 바로 슈베르트 통절 가곡의 대표적인 곡이에요.
시와 음악이 밀접하게 결부된 슈베르트의 리트는 이후 슈만, 브람스, 볼프, 리하르트 슈트라우스 등에게 영향을 줍니다.

아름다움의 결정체,
〈즉흥곡〉과 〈악흥의 순간〉

슈베르트의 즉흥곡에 담긴 음표 하나하나가 만들어내는 아름다운 울림을 듣고 있으면 슈베르트가 가곡 외에 피아노곡도 작곡해줘서 너무나 고맙고 다행이라는 생각이 들 정도예요. '즉흥곡'은 즉흥으로 작

곡된 것이 아닌, 출판업자 하슬링거의 제안으로 붙여진 제목이에요. 슈베르트는 〈즉흥곡〉 D.899의 4곡과 D.935의 4곡을 작곡했어요. 또 음악으로 인해 기쁘고 즐거운 순간을 그려낸 〈6개의 악흥의 순간〉 D.780도 작곡해요. 슈베르트에 의해 처음으로 시도된 〈6개의 악흥의 순간〉은 훗날 라흐마니노프의 〈6개의 악흥의 순간〉으로 이어져요.

6개의 악흥의 순간, Op.94, D.780, 3번

베토벤 서거 1주년인 1828년 3월 26일, 슈베르트는 그의 인생 최초 이자 마지막 공식 연주회를 열어요. 베토벤 서거 후 베토벤을 대신할 작곡가로 부상한 슈베르트는 〈피아노 3중주〉 D.929를 발표한 이 연주회에서 큰 성공을 거두고, 생애 처음으로 큰돈을 벌어들여요. 비록 며칠 후 열린 파가니니의 콘서트에 바로 가려지고 말았지만! 그간 친구 집에 얹혀살던 슈베르트는 기타를 가지고 다니며 작곡을 했었는데, 드디어 생애 처음으로 피아노도 사고, 친구들에게 진 빚도 갚아요. 하지만 불행히도 그는 새 피아노를 얼마 쳐보지도 못한 채 8개월 후, 세상을 떠납니다.

피아노 3중주 2번 E♭장조, Op.100, D.929, 2악장

병상에서의 독서,
《라스트 모히칸》

슈베르트는 이미 작곡기법상 최정상의 자리에 도달했지만, 자신의 부족한 점이 무엇인지를 끝임없이 찾고 있었어요. 그는 아픈 중에도 괴테의 친구이자 멘델스존의 스승인 작곡가 젤터로부터 다성 음악과 대위법 수업을 받은 후 연습문제 숙제도 받아요. 슈베르트는 자신이 곧 죽게 되리라는 것을 알면서도 받아들이지 않은 것 같아요. 하지만 일주일 후 결국 병상에 눕게 되고, 오한에 헛소리를 하면서도 〈겨울 나그네〉의 교정을 마치려고 애를 썼어요.

또 슈베르트는 병상에서 고통을 잊기 위해 독서에 빠져 있었어요. 생을 마감하기 1주일 전, 슈베르트 생애 마지막 편지가 된, 쇼버에게 보낸 편지에서 그는 이렇게 말해요(이 편지는 슈베르트 생가 박물관에 전시되어 있어요).

나 아파. 열하루째 아무것도 먹지도 마시지도 못하고 있어.
독서가 이 절망적인 상황에서 그나마 좀 위로가 되니 다행이지.
쿠퍼가 쓴《라스트 모히칸》을 읽었는데,
혹시 쿠퍼가 쓴 다른 책이 있으면 좀 빌려줄 수 있겠나?
커피하우스의 보그너 부인에게 맡겨놔 주길 부탁하네.
_1828년 11월 12일

1828년 11월 19일, 혼수상태에 빠진 슈베르트는 잠시 자신이 베토벤이라 착각하며 이 세상에 자신을 위한 장소가 남아 있는지 물어요. 그리고 정신을 가다듬고는 의사에게 마지막 말을 남깁니다. "여기가 나의 끝이군." 슈베르트는 숨을 거둬요. 형 페르디난트는 숨을 거둔 슈베르트의 얼굴을 만지며 "너무 일찍 갔구나, 너무나도 일찍 갔어!"라며 울부짖었죠. 그는 어쩌면 그리도 빨리 사랑하는 사람의 곁을 떠났을까요.

슈베르트는 생전에 존경하는 베토벤의 무덤 옆에 묻히기를 원했어요. 물론 위대한 작곡가 베토벤의 묘 옆에 그저 그렇게 악보 몇 권 출판한 청년 슈베르트의 묘를 꾸민다는 것이 말처럼 쉽지는 않았어요. 다행히 존 라이트너 백작의 적극적인 추진력으로 슈베르트는 베토벤의 무덤 바로 옆에 안장될 수 있었어요.

 겨울 나그네, D.911, 24번 '거리의 악사'

슈베르트가 번 돈은
도대체 어느 정도일까?

슈베르트는 짧은 일생 동안 쉬지 않고 작곡을 했지만, 작품 하나하나가 돈이 되는 건 아니었어요. 그가 평생 동안 가난에서 벗어나지 못한 이유는 먼저, 그는 계산적이지 않았던 데다가, 자신의 작품을 적당히 합리적인 가격에 내놓을 방법을 몰랐기 때문이에요. 수많은 주옥같

은 그의 곡들이 단돈 몇 푼에 넘겨졌으니, 참 슬프고 한심하기까지 해요. 아마도 그는 비록 푼돈일지라도, 급한 불을 끄기 위해 그때그때 헐값에 작품을 건네며 그날그날을 살았던 것 같아요. 게다가 슈베르트는 절약과 저축을 몰랐어요. 그러니 그나마 수입이 생겨도 주머니는 금세 가벼워졌죠. 그는 1822년 악보출판으로 2,000굴덴이라는 큰돈을 벌기도 하지만, 돈이 나가는 속도는 프레스토(presto, 매우 빠르게)였어요. 결국 말년의 슈베르트는 자신의 장례비용 70플로린도 낼 수 없을 정도로 가난했어요. 그가 남긴 물질적 유산 역시 악보와 의류뿐이었고요. 하지만 그가 남긴 불멸의 작품은 10곡의 교향곡, 7개의 서곡, 20여 개의 오페라, 15개의 현악 4중주, 7개의 미사곡, 21개의 피아노 소나타, 600여 곡의 가곡 등 1,000여 곡에 이릅니다.

마지막 백조의 노래, 그리고 최초의 상실

백조는 소리를 한 번도 안 내고 조용히 살다가, 죽기 직전에 아름다운 목소리로 노래한다고 해서 예술가의 마지막 작품을 '백조의 노래'라고 불러요. 슈베르트가 사망한 다음 해에 그의 마지막 가곡 14개를 엮은 가곡집 〈백조의 노래〉 D.957이 출판돼요. 〈백조의 노래〉는 연가곡이지만 스토리가 연결되지는 않아요. 〈백조의 노래 4번 '세레나데'〉는 셰익스피어의 시를 읽던 슈베르트가 첫사랑 테레제를 떠올리며 선율을 붙인 곡이에요.

사랑하는 그대, 제 말을 들어주세요.

저는 떨면서 당신을 기다려요.

이리 와요. 저를 행복하게 해주세요.

　슈베르트의 음악은 우리에게 낯설지 않은 친근함을 줘요. 우리 곁에 늘 있는 평범한 청년의 모습이지요. 그런데 그는 천부적인 선율 감각을 지닌 천재였어요. 하지만 이 위대한 남자를 사랑해준 여성은 어디에도 없었어요. 그가 그토록 처절하고 애절하게 원했던 건 사랑이었고, 그의 선율은 사랑을 갈망하는 몸부림이었어요. 그에게는 수많은 친구들이 있었지만, 그가 태생적으로 타고난 고독감은 음악 외에는 그 누구도 채워주지 못하는 것이었어요. 멀리서 사랑하는 이를 바라보며 끊임없이 망설이고 주저한 슈베르트는 그 쓸쓸하고 안쓰러운 정조를 음악으로 담아냈고 우리를 전율케 합니다. 그는 자신이 그토록 원하는 것은 어느 것 하나 이루지 못한, 불운하고 불우하고 불행한 삶을 살았지만, 그의 천재성은 지금까지도 살아남아 우리를 어루만져줘요. 힘들지 않은 삶은 없다고, 아무리 힘들어도 살아갈 의미는 충분히 있는 거라고.

　만약 그가 조금 더 살았더라면 조금 더 사랑받을 수 있지 않았을까요? 그의 생전에는 한 번도 연주되지 않았던 미완성 교향곡이 완벽한 미완성이었던 것처럼, 슈베르트의 삶은 미완성이었지만, 그가 남긴 음악적 유산은 완벽하고 소중합니다.

1. 가곡의 왕

600여 곡의 가곡을 만들었을 뿐만 아니라 예술가곡의 시조이기도 하죠.

2. 괴테

괴테 시에 의한 노래를 많이 만든 괴테의 광팬이었어요.

3. 멜로디주머니

주옥같은 선율들이 시도 때도 없이 쏟아져 나왔어요.

4. 베토벤

생전에 베토벤의 무덤 옆에 묻히기를 원했을 정도로 베토벤을 평생 존경했어요.

5. 슈베르티아데

살롱에 모여 슈베르트의 음악을 연주하고 감상하는 예술가들의 모임이에요.

6. 기타

피아노가 없었던 슈베르트는 기타로 작곡했어요. 생애 첫 피아노가 생겼지만
얼마 쳐보지도 못하고 세상을 떠났죠.

7. 백조의 노래

세상을 떠나던 해에 작곡한 14곡을 담은 가곡집으로, 슈베르트의 마지막 노래
집이에요.

8. 미완성 교향곡

교향곡 8번. 유일한 미완성인 동시에 가장 완벽한 걸작으로 평가받는 곡이에요.

9. 겨울 나그네

'쓸쓸', '방랑'의 키워드가 담긴 24개 곡의 이 연가곡집은 슈베르트의 인생 그
자체예요.

10. 도이치(D) 번호

슈베르트의 작품을 작곡된 연대순으로 정리한 번호예요.

Schubert

꼭 들어야 할
슈베르트 추천 명곡 PLAYLIST

1. 〈마왕〉 Op.1, D.328
2. 〈실 잣는 그레첸〉 Op.2, D.118
3. 〈음악에〉 Op.88, D.547, 4번
4. 〈송어〉 Op.32, D.550
5. 〈교향곡 8번〉 D.759, '미완성', 1악장
6. 〈물 위에서 노래함〉 Op.72, D.774
7. 〈현악 4중주 14번 D단조〉 D.810, '죽음과 소녀', 2악장
8. 〈아르페지오네 소나타 A단조〉 D.821, 1악장
9. 〈아베마리아〉 Op.52, D.839, 6번
10. 〈즉흥곡〉 Op.90, D.899, 3번
11. 〈겨울 나그네〉 D.911, 5번 '보리수'
12. 〈겨울 나그네〉 D.911, 6번 '넘쳐 흐르는 눈물'
13. 〈겨울 나그네〉 D.911, 24번 '거리의 악사'
14. 〈피아노 3중주 2번 E♭장조〉 Op.100, D.929, 2악장
15. 〈백조의 노래〉 D.957, 4번 '세레나데'

찡긋~

Chopin

02

이별을 노래하는
피아노 시인 쇼팽

Frédéric Chopin, 1810~1849

내 안의 저 구석 끝, 웅크리고 있는 나와 만나요.
세상에서 가장 순수한 음악으로.
결정체가 보이지 않는 순수, 내게 그건 쇼팽입니다.

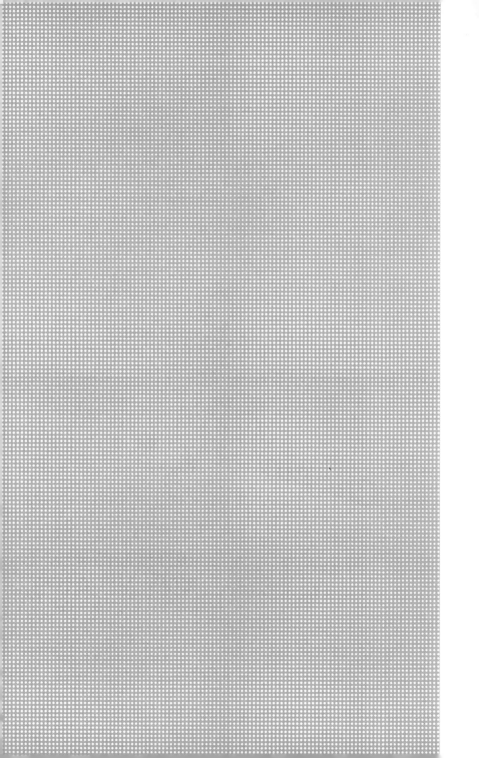

귓가에 들려오는 피아노 소리에 귀를 기울여봅니다. 그냥 지나치지 못하게 하는, 슬픈 사연을 담은 듯한 선율에, '쇼팽'이라는 이름이 저절로 떠오른 적이 있나요? 클래식 음악에 대해 대화를 나누다 보면, 좋아하는 작곡가가 누구냐는 질문이 오가는데요. 대부분 웅장한 교향곡을 작곡한 베토벤, 그리고 신동이라고 불리는 모차르트를 거론합니다. 그런데 혹시, 쇼팽 좋아하세요? 쇼팽의 음악을 들으면 쇼팽이라는 글자가 저절로 떠오를 정도로, 쇼팽만의 뚜렷한 개성이 스며 나오죠. 저는 쇼팽을 연주할 때마다, 마치 그가 제게 말을 건네고 있는 것 같아요. 따스한 그의 읊조림. 그의 속삭임에 함께 귀 기울여봐요.

 녹턴, E♭장조, Op.9, 2번

쇼팽의 몸은 파리에,
심장은 폴란드에?

'쇼팽'을 발음해보면 왠지 프랑스 이름 같지 않나요? 쇼팽의 음악을 들으면 파리지앵다운 세련된 컬러감과 야들야들한 우아함이 느껴지죠. 아! 그럼 쇼팽은 프랑스인일까요? 반 정도는 맞습니다. 쇼팽의 아

버지가 프랑스인이거든요. 그런데 쇼팽은 폴란드가 조국인 폴란드인입니다. '폴란드'라고 하면, 무언가가 바로 떠오르는 게 없을 정도로, 독일이나 이탈리아, 프랑스에 비해 아는 바가 없지만, 폴란드에는 쇼팽이 있죠. 폴란드 바르샤바의 국제공항 이름도 '바르샤바 프레데리크 쇼팽 공항'이에요. 하지만 이렇게 폴란드를 대표하는 인물인 쇼팽은 100퍼센트 폴란드인도 아닙니다. 게다가 쇼팽의 몸은 파리에, 심장은 폴란드에 있어요. 과연 쇼팽에게는 무슨 일이 있었던 걸까요?

지금부터 이름도, 생김새도 프랑스인처럼 느껴지는 폴란드인 쇼팽을 만나보도록 해요. 200년이 지나도록 전 세계인의 사랑을 받고 있고, 그 사랑이 영원할 쇼팽. 우리가 사랑하는 쇼팽 곁에는 쇼팽을 사랑한 많은 사람들이 있었어요. 쇼팽의 아름다운 음악과 함께 꼭 소개하고 싶은 쇼팽의 이야기는 바로 쇼팽의 곁을 지킨 사람들에 대한 이야기예요.

음악은 신동,
심성은 신통

쇼팽은 모차르트처럼 신동이었어요. 쇼팽의 아버지 니꼴라스는 프랑스에서 폴란드로 이민을 가서 젤라조바 볼라에 정착한 후, 폴란드 여성과 결혼해서 쇼팽을 낳아요. 쇼팽이 생후 7개월이 됐을 때 니꼴라스가 바르샤바의 리세움 기숙학교에 프랑스어 교사로 취직이 되면서 쇼팽 가족은 바르샤바로 이주해요. 니꼴라스는 교양 있고 점잖으며

자녀교육에 최선을 다하는 좋은 아버지였고, 어머니 유스티나도 자상하고 섬세한 덕에 쇼팽은 편안하고 안정적인 가정환경 속에서 자랄 수 있었어요. 쇼팽은 다소 여성스럽고 연약해 보이는데다가 내성적이고 소심해 보이기까지 하는데요. 아니나 다를까, 쇼팽에게는 누나와 두 명의 여동생이 있었어요. 이들은 쇼팽의 성격에 많은 영향을 미치죠. 특히 누나 루드비카는 쇼팽과 기질과 감성이 무척 닮아서 서로 각별했고, 쇼팽은 평생 동안 어머니 대신 누나에게 의지합니다.

어린 시절 쇼팽은 피아노 소리를 듣고 자주 울음을 터뜨렸어요. 아마도 소리에 대한 감성이 남달랐기 때문일까요? 어머니와 누나에게서 피아노를 배운 쇼팽은 6세 때부터는 누나와 함께 지브니 선생에게서 6년간 레슨을 받기 시작해요. 지브니 선생이 쇼팽에게 바흐와 모차르트의 음악을 강조해서 가르친 덕분에 쇼팽은 평생 동안 바흐와 모차르트를 존경하며 그 영향을 받아요. 쇼팽은 이미 7세에 즉흥연주를 해서 사람들을 놀라게 했고, 쇼팽이 신동이라는 소문은 금방 귀족 사회에 퍼져나가요. 인기 스타가 된 쇼팽은 귀족들의 저택에 초청을 받아 연주하는 일이 많아집니다. 쇼팽은 이렇듯 어려서부터 귀족들과 어울리며 자연스럽게 귀족의 매너와 우아한 몸가짐을 익히게 됩니다. 또 교사인 아버지는 집으로 지식인들을 초대해 쇼팽이 연주하게 하는 등 외아들 쇼팽의 교육에 꼼꼼히 신경을 써요.

쇼팽은 타고난 재능에 이러한 외부적 요인들이 자연스럽게 보태졌는데, 쇼팽은 심성마저도 남달랐어요. 어린 나이에도 쇼팽은 생각이

성숙했고 특히 상대방의 마음을 이해하고 배려할 줄 알았죠. 한 예로, 쇼팽이 여덟 살 때 어머니가 만들어준 흰 레이스 깃의 검정 빌로드 재킷을 입고 연주회를 했는데, 안타깝게도 쇼팽의 어머니는 참석하지 못했어요. 연주를 마치고 집에 온 쇼팽에게 어머니가 "사람들이 어떤 점을 칭찬해줬니?"라고 묻자 쇼팽은 이렇게 대답해요. "새 레이스 깃이요." 어린 쇼팽이 연주회에 오지 못한 어머니의 마음이 서운하지 않도록 마음 깊이 배려한 거죠. 이런 쇼팽의 섬세한 성품은 그의 음악과도 닮은 듯해요.

쇼팽의 성장기에 부모님의 역할은 대단했어요. 쇼팽의 아버지는 쇼팽이 귀족의 살롱에서 연주하며 인기가 높아지자, 아들이 순수성을 잃을까 봐 걱정이 되어 지나치게 많은 공연에 다니지 않도록 해요. 또 아버지는 쇼팽이 음악에만 치우치는 것을 염려해 일반 중고등학교에서 다양한 교과과정을 배우게 합니다. 이 시기에 쇼팽의 집에서 함께 지내던 기숙생 티투스, 보진스카 형제들, 그리고 폰타나는 평생 동안 쇼팽의 좋은 친구가 돼요. 특히 티투스는 쇼팽이 평생 자신의 마음속 이야기를 털어놓은 쇼팽의 베스트 프렌드였고, 폰타나 역시 쇼팽의 비서 역할을 자처하며 악보를 사보하고, 출판사와의 교섭을 담당하며 쇼팽의 유작들(Op.66~Op.74)을 출판했어요.

마주르카 A단조, Op.68, 2번

마주르카와 마주한 쇼팽,
그리고 빈에서의 첫 데뷔

쇼팽은 여름방학을 맞아 학교 친구의 초대로 자파르니아로 휴양 겸 여행을 가요. 이 여행에서 쇼팽은 그의 인생에 매우 중요한 영향을 끼친 음악을 마주하는데요. 바로 폴란드의 민속음악인 마주르카예요. 쇼팽은 시골의 결혼식과 추수감사절 행사 등에서 마주르카를 들으며 마음속에 커다란 애국심이 불타오르는 것을 느낍니다. 이렇듯 폴란드의 민속음악은 작곡가로서의 쇼팽에게 중요한 자양분이 되어, 쇼팽은 마주르카를 일생 동안 가장 많이 작곡해요. 쇼팽은 마치 일기를 쓰듯 59곡의 '쇼팽만의 마주르카'를 탄생시켜요. 마주르카는 3박자의 폴란드 민속춤곡으로 첫 박이 아닌, 둘째 박 또는 셋째 박에 자유롭게 악센트를 넣어서 아주 세련되고 독특한 느낌이 나는 곡이에요. 쇼팽은 이러한 마주르카 특유의 리듬 위에 자신만의 우수가 가득한 멜로디를 얹어서 단순한 춤 반주였던 마주르카를 귀로 듣는 연주용 마주르카로 만들어냅니다.

마주르카 B♭장조, Op.7, 1번

휴양 중에도 쇼팽은 매일 편지를 썼어요. 바로 이 편지들에서 쇼팽의 유머 감각과 재치, 문학적 재능이 엿보여요. 우선 편지의 형식이 굉장히 흥미로워요. 바르샤바 신문(Warsaw Courier)처럼, 이름을 자파르니아

신문(Szafarnia Courier)이라고 붙이고, 이 신문의 주필 이름은 "Pichon" 이라고 썼어요. Pichon은 바로, 자신의 이름 'Chopin'의 알파벳 순서를 바꿔놓은 거예요. 열네 살 청소년의 엉뚱함이 고스란히 전해지죠? 쇼팽은 몸이 약한 자신을 걱정하는 부모님을 안심시키기 위해 이렇게 유쾌한 편지를 매일 써서 보냅니다. 효심 가득한 아들의 즐거운 편지를 읽으며 안도하고 기뻐했을 쇼팽의 부모님이 상상이 되시나요?

어려서부터 풍자적으로 웃기기를 좋아했던 쇼팽의 남다른 재주는 사람에 대한 관찰력에서도 엿볼 수 있어요. 쇼팽은 인물의 특징을 잘 잡아서 캐리커처를 우스꽝스럽게 아주 잘 그렸고, 인물의 특징, 목소리, 말투뿐 아니라, 표정과 제스처까지 완벽하게 따라 했어요. 학창시절에는 선생님의 말투와 표정을 그대로 흉내 내며 친구들을 즐겁게 했고, 친구들이 피아노 치는 모습도 웃기게 따라 하곤 했어요. 쇼팽의 친구들은 쇼팽의 이런 모습을 아주 재밌어했는데, 쇼팽이 주변 사람들에 대해 가진 관심과 애정이 있었기에 가능한 일이었죠. 쇼팽의 이런 개그 재능은 쇼팽의 음악스타일과 많이 대비됩니다. 쇼팽의 시적이고 연약한 음악에서는 도저히 찾아볼 수 없는 이런 의외의 모습은, 쇼팽의 꾸밈없는 또 하나의 진짜 모습이었던 것 같아요.

한편 본격적인 음악교육을 받기 위해 쇼팽은 바르샤바 음악원에 입학하고, 3년간 작곡가 엘스너 선생에게서 음악이론과 작곡수업을 받아요. 엘스너 선생은 쇼팽이 정해진 교과과정에 얽매이지 않고 자유롭게 자신의 독창적인 스타일을 잘 살리도록 세심한 배려를 해줍

니다. 또 엘스너 선생은 쇼팽이 훗날 오페라를 작곡하는 데에 도움이 되도록 이탈리아어를 배우게 해요. 바르샤바 음악원을 졸업하자마자, 쇼팽의 부모님은 쇼팽이 좀 더 다양한 음악적 경험을 할 수 있도록 그를 4명의 친구들과 함께 음악의 도시 빈으로 여행을 보내요. 당시 빈은 매일 음악회가 열리고, 음악출판업과 평론가들이 활발히 활동하는 활기가 넘치는 곳이었어요. 8월 11일, 쇼팽은 빈 데뷔 콘서트에서 자신이 직접 작곡한 모차르트의 오페라 〈'돈 조반니' 주제에 의한 변주곡〉 Op.2를 초연해요. 빈에서 성공적인 신고식을 마친 쇼팽은 폴란드에 돌아온 후에도 계속 빈에서 활동할 수 있기를 꿈꿔요.

콘스탄차를 향한 고백,
〈피아노 협주곡〉

'쇼팽의 연인' 하면 떠오르는 이름, 바로 조르주 상드죠. 쇼팽의 인생에 가장 큰 영향을 준 여인이 상드라는 것은 의심할 여지가 없어요. 하지만 쇼팽의 인생에서 상드만 논하기에는 아쉬운 점이 있어요. 쇼팽의 삶을 이해하기 위해서는 상드와 친구들뿐 아니라, 어머니와 누나 그리고 여러 여성들과의 관계를 함께 살펴볼 필요가 있습니다. 그렇다면 쇼팽의 첫사랑은 과연 누구일까요? 그녀는 바로 콘스탄차였어요.

쇼팽은 같은 학교에서 성악을 공부하던 콘스탄차와 사랑에 빠져요. 그는 콘스탄차와 친해지고 싶어서 그녀가 노래할 때 옆에서 피아

노 반주를 해주고, 또 평소에는 손도 대지 않던 가곡을 작곡하기도 해요. 쇼팽의 서른 곡의 가곡 중 무려 11곡이 바로 이 시기에 작곡됩니다. 마침 〈피아노 협주곡 2번 F단조〉Op.21을 작곡 중이던 쇼팽은 콘스탄차에 대한 열렬한 마음을 친구 티투스에게 편지를 쓰며 달래요.

 피아노 협주곡 2번 F단조, Op.21, 2악장

나의 이상형을 만났어.

그녀에게 아직 한 번도 말을 걸어보지는 못했지만,

반 년째 밤마다 꿈속에서 그녀를 만나.

나는 그녀를 생각하며 〈피아노 협주곡 2번 F단조〉의

2악장 아다지오를 작곡했어.

로맨틱하고 조용하게, 봄날의 아름다운 달빛 아래에서

행복했던 추억을 떠올리듯 말이야.

그리고 그는 이 2악장을 콘스탄차 앞에서 연주하는데요. 그럼 쇼팽이 과연 그녀에게 고백도 했을까요? 안타깝게도 소심한 쇼팽은 고백에 실패해요. 아니, 고백을 하지도 않아요. 쇼팽으로서는 이 연주 자체가 고백이었을 테니까요. 콘스탄차에게 고백조차 하지 못한 쇼팽은 이 협주곡을 바르샤바 국립극장에서 초연하고 좋은 평을 얻어요. 그리고 쇼팽은 이어서 〈피아노 협주곡 1번 E단조〉Op.11도 작곡해요.

래|알 깨|알

〈피아노 협주곡 2번 F단조〉 : 건반 여제 클라라 슈만이 생애 마지막 무대에서 연주한 곡이 바로 이 곡 〈피아노 협주곡 2번 F단조〉예요. 이 곡의 2악장은 사랑의 달달함을 그대로 음표로 옮겨놓은 듯 특히 여성의 애간장을 녹입니다.

〈피아노 협주곡 1번 E단조〉 : 피아니스트 조성진 씨가 폴란드 바르샤바에서 열린 제17회 쇼팽 국제 피아노 콩쿠르의 마지막 무대(파이널 무대)에서 바로 이 곡을 연주해서 한국인 최초로 1위에 입상했어요.

1번과 2번의 두 협주곡은 작곡 순서와 출판 년도가 뒤집혀서, 나중에 작곡된 'E단조 협주곡'이 1번 Op.11로, 먼저 작곡된 'F단조 협주곡'이 2번 Op.21로 출판됐어요.

한편 바르샤바 국립극장에서의 콘서트는 공교롭게도 쇼팽의 폴란드에서의 생애 마지막 콘서트가 됩니다. 이 무대에서는 콘스탄차도 출연해서 노래를 했는데요. 콘서트가 끝난 후 쇼팽이 콘스탄차에게 반지를 끼워주자 콘스탄차는 머리에 꽂고 있던 장미꽃 리본을 빼서 쇼팽에게 줍니다. 이 리본은 훗날 쇼팽의 유품에서 발견돼요.

 왈츠 B단조, Op.69, 2번

폴란드,
다시는 돌아가지 못할…

스무 살의 쇼팽은 폴란드를 떠납니다. 쇼팽이 혁명군의 아지트에 출입하는 것을 알게 된 쇼팽의 아버지가 '안전을 위한 도피' 차원에서 쇼팽의 유학을 서두르게 된 것이었죠. 쇼팽이 친구 티투스와 함께 바르샤바를 떠나 고향 젤라조바 볼라를 지나던 중 어디선가 합창소리가 들려오는데요. 바로 엘스너 선생이 쇼팽과의 이별을 위해 작곡한 칸타타를 음악원생들이 함께 부르는 노랫소리였어요.

어서 가라, 친구여!
폴란드의 흙으로 키워진 그대의 영.
세계에 울리기를 바라노라!

폴란드를 떠나는 쇼팽의 가방에는 어떤 물건이 들어 있었을까요? 〈피아노 협주곡〉 1번과 2번을 포함한 악보들, 그리고 송별회에서 친구들이 건네준 은 술잔에 담긴 폴란드의 흙 한 줌과 콘스탄차가 준 리본이 담겨 있었어요. 이 세 가지는 쇼팽이 앞으로 나아갈 방향을 보여줍니다. 음악과 조국 그리고 사랑.

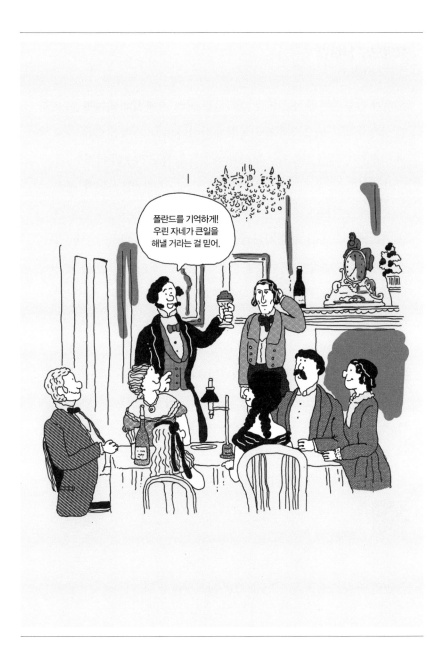

창밖으로 날아간
쇼팽의 피아노

쇼팽과 티투스는 드레스덴과 프라하를 거쳐 빈에 도착하지만 일주일 만에 폴란드 바르샤바에서 혁명이 일어나요. 이 소식을 들은 쇼팽과 티투스는 즉시 조국으로 돌아가서 총칼을 들고 싸우려 하지만, 아버지 니콜라스는 "꼭 총칼을 들어야만 조국을 위하는 건 아니다. 예술로 조국에 보답해라"라며 극구 만류해요. 결국 빈에 혼자 남게 된 쇼팽은 가족과 친구들에 대한 걱정과 불안, 그리고 책임을 다하지 못한 자책감과 후회로 괴로워하며 평생 동안 조국 폴란드를 그리워하게 됩니다. 쇼팽이 유달리 애국심이 강한 걸까요? 폴란드는 강대국 러시아에 대항하기에는 너무나 힘이 없었고, 폴란드인들은 그 애환을 안고 살아가고 있었죠. 혼란과 절망 속에서 쇼팽에게 한자락 희망이 되었던 건 콘스탄차에 대한 그리움과 사랑이었어요. 결국 쇼팽은 슈트라우스의 왈츠에 빠져 있던 빈을 떠나 런던으로 가기로 마음 먹어요. 〈녹턴 2번〉 Op.9는 빈에서의 힘든 심경이 녹아든 작품으로, 쇼팽의 작품을 통틀어 가장 많이 알려진 곡이에요. 쇼팽은 이 곡을 플레옐 피아노의 오너인 카미유 플레옐의 부인, 피아니스트 마리 플레옐에게 헌정했어요.

 녹턴 B♭단조, Op.9, 1번

한편 파리로 이동 중이던 쇼팽은 바르샤바가 결국은 러시아군에

의해 함락되었다는 절망적인 소식을 접해요. 러시아의 기병대는 바르샤바에 도착하자마자, 쇼팽의 집에 가장 먼저 난입해서 쇼팽의 피아노를 창밖으로 내던집니다. 이 소식을 들은 쇼팽이 충격과 분노, 공포로 작곡한 곡이 바로 〈연습곡 12번 '혁명'〉Op.10이에요.

〈연습곡, 12번 '혁명'〉

〈연습곡 12번 '혁명'〉의 악보를 보면 파격적인 강렬한 첫 화음 뒤로 쏟아지듯 펼쳐지는 왼손의 격렬한 음표들에서, 당시 쇼팽의 절망과 분노가 느껴져요.

연습곡, Op.10, 12번 '혁명'

래알꼭알

연습곡(에튀드)
바르샤바에서 열린 바이올리니스트 니콜로 파가니니의 콘서트에서 파가니니의 화려한 테크닉에 충격을 받은 쇼팽은 피아노 기교를 연마하는 연습곡을 작곡해

요. 그런데 쇼팽의 연습곡은 단지 손가락 훈련이 아닌, 연주에 필요한 여러 표현을 익히는 곡들로, 부드럽게 이어서 연주하는 법, 가볍고 경쾌하게 연주하는 법, 페달 사용법 등을 효율적으로 연습하도록 작곡됐어요. 쇼팽이 남긴 27개의 연습곡은 실제로 좋은 연습이 되기도 하지만, 음악적으로도 너무나 아름다워서 연주회에서 연주곡으로도 자주 연주됩니다.

모자를 벗고,
천재에게 경의를 표하시오!

파리에 도착한 쇼팽은 피아니스트 칼크브레너의 후원으로 플레옐 홀에서 성공적인 데뷔를 해요. 쇼팽은 자신의 〈피아노 협주곡 2번 F단조〉와 〈'돈 조반니' 주제에 의한 변주곡〉을 연주했는데, 쇼팽의 피아노 소리가 작아서 오케스트라에 묻히기는 했지만, 연주회를 본 슈만은 〈라이프치히 신보〉에 "모자를 벗으시오. 천재가 나타났소!"라고 썼어요. 마침 객석에 있던 리스트는 "쇼팽의 〈피아노 협주곡 F단조〉의 선율에 넋이 나가버릴 정도였다. 그의 연주는 우아하고 매력적이며 섬세하면서도 화려했다"라고 말해요. 이렇듯 쇼팽의 데뷔 무대는 특히 음악인들로부터 눈에 띄는 찬사를 받아요.

 '돈 조반니' 주제에 의한 변주곡, Op.2

하지만 데뷔 콘서트 후 쇼팽은 자신의 연주가 110석의 플레옐 홀 같은 큰 공연장에는 어울리지 않는다는 것을 깨닫고, 자신의 아파트

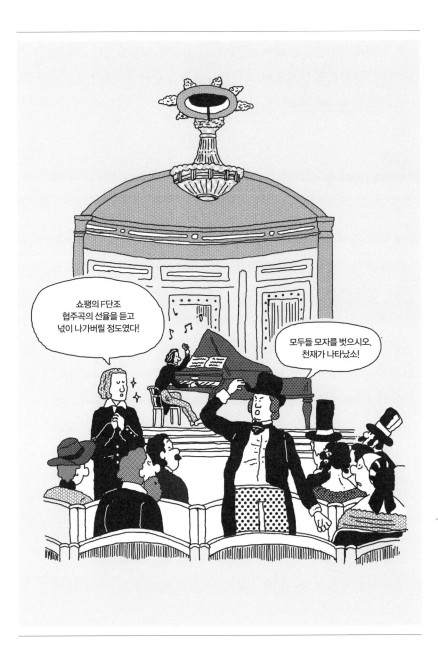

의 거실에 친구들을 초대해 연주하거나 귀족의 살롱에 초대받아 연주하는 것을 더욱 즐기게 됩니다. 당시 쇼팽이 즐겨 연주하던 살롱들은 대략 20명 정도가 모이는 규모였어요.

살롱,
휴먼 네트워크

당시 독일 예술계는 침체돼가는 반면, 파리는 문화예술의 중심지로서 문학, 회화, 음악 등에서 낭만주의의 물결이 세차게 약동하고 있었어요. 유럽 전역의 예술가, 문학가, 사상가들이 파리로 몰려들었고, 쇼팽도 그중 한 명이었죠. 파리에는 수많은 살롱들이 넘쳐났어요. 쇼팽은 운 좋게도 금융재벌가인 로스차일드 가문의 살롱에서 연주하게 되는데, 사교계의 여왕이던 로스차일드 남작 부인이 쇼팽의 연주에 넋이 나가고 곧바로 딸 샬롯과 함께 쇼팽의 제자가 되어 피아노를 배우기 시작해요. 사교계 여왕이었으니 그녀가 하면 바로 유행이 되었겠죠? 그녀의 입김 덕분일까요? 하루아침에 수많은 귀족들이 너나 할 것 없이 쇼팽에게 레슨을 해달라며 몰려들어요. 쇼팽은 이제까지 아버지로부터 받던 금전적 지원이 더 이상 필요가 없을 정도로 수입이 눈에 띄게 좋아집니다.

파리에서 쇼팽은 유명 인사들과 인맥을 형성하는 동시에, 평생을 함께할 좋은 친구들과도 신뢰관계를 형성해가요. 특히 독일의 시인 하이네, 화가 들라크루아, 작곡가 베를리오즈, 벨리니, 리스트 등과 매

우 가까이 지냅니다. 폴란드에서 자상한 부모님과 훌륭한 선생 덕분에 잘 성장할 수 있었던 쇼팽은 이제 파리의 살롱에서 인맥을 넓히며 진심 어린 관계 속에서 살아가요. 비록 최종적으로 영국을 향하던 쇼팽의 여권에는 '파리 경유'라고 표기돼 있었지만, 이렇게 파리에 자리를 잡은 쇼팽은 결국 경유지 파리에서 평생을 살게 됩니다.

아직도 내가
프랑스인으로 보이니?

하지만 쇼팽은 비록 파리에서 살고는 있었지만, 프랑스어가 유창하지도 않았고, 파리에 정을 붙이지도 못해요. 물론 자신을 프랑스인이라 여기지도 않았죠. 파리의 이방인이었던 쇼팽, 그의 인생은 폴란드로 시작해서 폴란드로 끝납니다.

쇼팽이 7세에 작곡한 첫 작품은 폴로네이즈였고, 죽기 전 마지막으로 작곡한 곡은 마주르카예요. 폴로네이즈는 마주르카보다 역동적이고 강한 리듬의 3박자의 폴란드 춤곡이에요. 마주르카가 농민의 소박한 정서가 담긴 춤인 반면 폴로네이즈는 귀족들이 우아하게 즐기던, 영웅적 기상이 담긴 춤곡이에요. 그는 특히 자신이 폴란드인임을 잊지 않게 하는 원동력이 되어준 마주르카를 평생에 걸쳐 작곡합니다. 아니, 마주르카와 폴로네이즈뿐 아니라, 그의 피아노곡 전반에 폴란드의 감성을 담아내죠.

쇼팽은 파리의 폴란드 귀족의 살롱에서 많은 동포들과 모국어인

폴란드어로 자유롭게 이야기 나누는 것을 좋아했어요. 하지만 파리로 이주한 폴란드 이민자들은 대부분 빈곤한 삶을 살고 있었어요. 동포들의 삶에 마음 아파한 쇼팽은 죽을 때까지 폴란드를 위해 힘을 보탭니다. 그는 친구들과 함께 어려운 처지의 폴란드인들을 돕고, 폴란드 시인들의 시에 곡을 붙여 노래를 작곡했어요. 또 가난한 폴란드 청년이 학업을 계속하도록 용돈을 쥐어주며 격려하고, 레슨 중이라도 조국에 대한 러시아의 만행을 목소리 높여 비판하기도 했어요. 쇼팽의 생애 마지막 무대도 폴란드 난민구제를 위한 자선 음악회였어요. 이렇듯 그의 삶뿐 아니라, 그의 정신 또한 폴란드로 시작해서 폴란드로 끝납니다.

쇼팽의 전매특허,
'뉘앙스'와 '루바토'

감수성은 곡 전체의 뉘앙스를 꾸미는 거라,
참 어려운 것 같아.

청소년기의 쇼팽이 쓴 이 편지에서, 느낌으로 감정과 뉘앙스를 표현하는 쇼팽 음악의 방향을 알 수 있는데요. 대화를 할 때 상대방의 말 속에 담긴 뉘앙스를 제대로 이해하지 못하면, 마음속 깊은 속내를 다 알 수가 없죠. 쇼팽 음악에서의 뉘앙스도 마찬가지예요. 그의 음악, 그리고 그의 연주 스타일은 아주 독창적이었어요. 쇼팽은 170센티미

터의 키에 몸무게는 45킬로그램에 불과할 정도로 몸이 허약하다 보니, 피아노에서 큰 소리를 내기가 어려웠어요. 그는 이런 자신의 한계를 극복하기 위해 다양한 음색을 구현하며 소리의 질감 표현에 집중합니다. 힘이 아닌, 표정과 뉘앙스로 표현함으로써 자신의 장점과 단점의 타협점을 찾은 쇼팽은 살롱 연주를 더욱 선호하게 되죠. 비록 쇼팽의 연주를 들어볼 수는 없지만, 조용히 우아하게 말하는 듯한 그의 연주가 머릿속에 그려집니다.

쇼팽 연주의 또 하나의 특징은 바로 루바토예요. 루바토는 음표를 정확한 길이로 기계처럼 딱딱 맞춰서 치는 게 아니라, 마치 고무줄을 당겼다 놓듯이 박자를 움직이는 거예요. 이렇게 곡의 느낌에 따라, 속도가 빨라지는 듯하다가 또 갑자기 꾸물거리고… 그러다 보면 곡의 유연성이 느껴지고, 미묘한 뉘앙스의 변화로 곡의 맛을 느낄 수 있어요. 이 루바토를 개성적으로 잘 연주하는 것이 바로 쇼팽곡 연주의 핵심이에요.

 마주르카 A단조, Op.17, 4번

19세기의 일타강사이자
화려한 파리지앵

파리의 명 선생으로 소문난 쇼팽의 레슨실을 한번 들여다볼까요? 쇼팽은 레슨에 아주 심혈을 기울이는 좋은 선생이었어요. 레슨 일정은

하루에 다섯 명, 한 시간씩, 일주일에 1~3회로 아주 규칙적이었죠. 쇼팽이 파리에 체류한 18년 동안 쇼팽에게 배운 제자가 대략 150명이니, 소수 정예였던 셈인데요. 그 이유는 이렇게 쇼팽이 하루에 단 다섯 명만을 가르쳤기 때문이죠. 쇼팽의 집에는 두 대의 피아노가 있었는데, 학생은 플레옐 그랜드 피아노를 치게 하고, 자신은 업라이트 피아노에서 직접 연주를 보여주며 레슨을 했어요. 쇼팽은 플레옐 피아노의 음색을 특히 좋아해서 훗날 파리에서의 마지막 콘서트는 물론이고, 영국에까지 이 피아노를 가져가서 연주합니다. 또 까미유 플레옐과는 아주 가까운 친구 사이였어요. 이렇게 귀족과 귀족의 자제들이 몰려든 덕에 쇼팽은 25세가 되기 전에 레슨으로 큰돈을 벌어요. 쇼팽은 학생이 레슨비를 벽난로 위에 두는 순간, 겸연쩍어서인지 시선을 일부러 돌렸다고 해요.

래알 깨알

쇼팽의 레슨 포인트
1. 손 모양과 손가락 번호에 늘 신경 써라.
2. 페달로 인한 소리 변화에 집중하라.
3. 손목에 힘을 빼고, 오페라 가수가 노래하듯이 부드럽게 연주해라.
4. 바흐의 인벤션과 평균율 피아노곡집을 매일 연습해라.
5. 연습은 적당량 하고, 남는 시간에 산책이나 독서를 하고, 전시회에 가라.

연주자들마다 각자의 개성이 있죠. 저는 각자가 생긴 것처럼 연주한다는 느낌을 받을 때가 많은데요. 작곡가 모셸레스도 쇼팽을 보고 그렇게 느꼈나 봐요. 그는 파리에서 만난 쇼팽의 첫인상을 "그의 모습은 여리고 꿈꾸는 듯한 것이, 자신의 음악과 꼭 같았다"라고 전합니다. 쇼팽은 정말 자신의 음악처럼 생겼을까요? 제 생각에 쇼팽의 음악과 쇼팽의 모습은 하나로 잘 어우러져요. 희고 깨끗한 도자기 피부, 부드러운 눈매, 호수 같은 눈동자, 실크보다 부드러운 금발머리. 이렇듯 타고난 귀족적인 모습에 보태어, 쇼팽은 어릴 적부터 어울린 귀족 자제들로부터 신사의 매너와 품격이 몸에 배게 되죠. 그리고 귀족들의 씀씀이까지 몸에 배어들어요.

레슨으로 큰돈을 만지게 된 쇼팽은 최고급품들을 걸치기 시작합니다. 특히 멋을 아는 쇼팽은 옷차림에 무척 신경을 썼어요. 그는 단골 양복점에서 점잖은 패턴의 우아하고 고급스러운 소재로 된 양복을 맞춰 입었고, 모자, 장갑, 향수, 실크넥타이 상점의 단골 고객이었죠. 쇼팽은 향수와 향이 나는 비누를 특히 애용했어요. 또 그는 검정, 감색, 회색, 베이지색을 선호했는데, 특히 옷감 즉 소재에 아주 민감했어요. 그래서일까요? 쇼팽은 음의 소재, 즉 소리에 아주 예민한 연주를 했죠. 또한 쇼팽이 특히 신경을 쓴 것은 자가용 이륜 마차였어요. 마부와 비서도 따로 뒀고요. 세련된 가구들과 최고급 재질의 커튼으로 채워진 쇼팽의 살롱은 올림포스라고 불렸어요. 쇼팽의 아버지는 이런 쇼팽에게 검약해야 한다고 끝도 없이 충고합니다만, 쇼팽에겐 그저

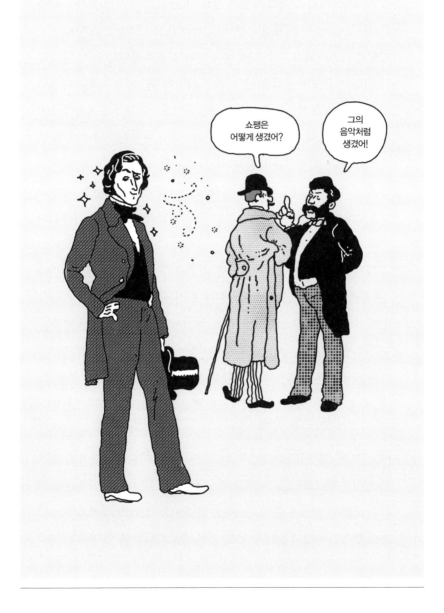

잔소리에 불과했죠. 명품남의 반열에 든 쇼팽은 어느덧 파리의 패셔니스타로 유행을 선도합니다.

화려한 대왈츠, Op.18

선택과 집중,
쇼팽=피아노

작곡으로 돈을 벌려면 당시 잘 나가던 장르에도 손을 대야 하죠. 하지만 쇼팽은 평생 동안 오로지 피아노에만 집중했어요. 역사상 쇼팽처럼 한 악기에만 집중한 작곡가는 드물어요. 쇼팽은 당시 유행하던 오페라와 교향곡의 작곡을 권유받고, 또 그 자신이 그토록 오페라를 좋아하는데도 불구하고 결국 오페라를 쓰지 않고 자신이 좋아하는 피아노곡 작곡만을 고집합니다. 세상의 모든 좋은 노래를 오로지 피아노로만 부르고 싶은 마음이었을까요?

쇼팽은 피아노가 할 수 있는 모든 노래를 다 해보고 싶었던 듯 아낌없이 곡을 썼어요. 쇼팽은 특정인의 의뢰가 아닌, 살롱이나 공공 연주회에서 쇼팽 자신이 연주하기 위해, 그러니까 본인 마음이 끌리는 대로 자유롭게 작곡했기 때문에 이렇게 피아노에만 몰입할 수 있었어요. 쇼팽은 내성적인 성격이었지만, 자신이 선택한 피아노 음악 안에서 하고 싶은 시도를 다 해보고, 다양한 변화를 꾀하며 대담하게 작곡합니다. 쇼팽이 남긴 200여 곡의 작품들 중 눈에 띄게 다수의 작품을

남긴 녹턴(21개), 연습곡(27개), 전주곡(24개), 마주르카(59개), 폴로네이즈(16개), 왈츠(20개) 등은 쇼팽이 피아노라는 악기 안에서 더 특별히 선택해서 집중한 장르예요.

살롱에 최적화 된
쇼팽의 연주

우아하고 부드러운 쇼팽의 곡들. 그 곡을 연주하는 쇼팽의 손은 어떻게 생겼을까요? 쇼팽의 손에 대한 많은 묘사들 중, 제가 가장 인상 깊었던 건, "뼈가 없고, 마치 고무 같다"는 표현이에요. 마치 뼈가 없어 보일 정도로 손이 고무처럼 아주 유연했다는 건데요. 여기에 베를리오즈는 "쇼팽은 피아노의 해머가 현을 때리기는커녕, 붓끝이 건반을 쓰다듬듯 연주하기 때문에, 피아노 옆에 가까이 가서 귀를 대고 듣고 싶어진다"라며 한 술 더 뜹니다. 이렇듯 쇼팽의 연주는 가까이에서 귀 기울여 들었을 때 마치 그가 자신의 이야기를 속삭이는 듯 더욱 빛을 발했어요. 사실 큰 홀에서, 한꺼번에 많은 사람들 앞에서 연주하면 돈도 더 많이 벌고 하루아침에 큰 인기를 얻을 수도 있지만, 쇼팽은 이런 큰 홀에서의 공개연주를 부담스러워 하며, 리스트에게 이렇게 고백해요.

"나는 전혀 연주회에 적합한 사람이 아니야. 객석에 앉아 있는, 호기심 가득한 눈길들 때문에 숨이 막히고 몸이 마비되는 것 같거든. 저 낯선 얼굴들 앞에서는 벙어리가 된 느낌이야."

이렇듯 쇼팽은 청중들이 숨죽인 채 오로지 자신에게만 시선을 고

정하는 분위기를 숨이 막힐 것 같다며 싫어합니다. 대신 작은 살롱에서, 친분 있는 사람들 앞에서 좀 더 편하게 연주하는 것을 즐기는데요. 그는 심지어 살롱의 조명도 아주 어둡게 하고 연주했어요.

이처럼 크고 화려한 사운드와 기교로 청중을 사로잡은 리스트와는 달리 너무나 작고 연약한 소리로 연주하다 보니 쇼팽의 연주회에서는 피아노 소리가 잘 안 들렸다며 티켓 환불을 요구한 관객도 있었어요. 또 쇼팽의 연주 소리가 얼마나 작았으면, 피아니스트 탈베르그는 "연주회 내내 작은 소리만 들었더니, 큰 소리가 듣고 싶다"며 집에 가는 내내 소리를 질러댔어요. 결국 평생 동안 쇼팽이 큰 홀에서 연주한 공공 음악회는 30번에 불과해요.

안단테 스피아나토와 화려한 대 폴로네이즈, Op.22

피아노계의 피카소와 마티스,
쇼팽 vs 리스트

화가들 중에도 많은 선의의 경쟁관계가 있었죠. 마치 피카소와 마티스처럼, 쇼팽과 리스트도 사실상 친구이면서 경쟁구도에 있었어요. 쇼팽보다 한 살 아래인 헝가리 출신의 피아니스트 리스트는 파리 사교계에 쇼팽보다 먼저 안착합니다. 그들은 각각 폴란드와 헝가리에서 파리로 온 이민자들이라는 공통점이 있었죠. 파리의 몇 블록 떨어진 가까운 거리에 살며 친구가 된 쇼팽과 리스트는 1833년부터 1841년 사이

에 일곱 번이나 함께 연주할 정도로 서로의 음악을 존경하고 흠모했어요. 실제로도 둘은 음악적으로도 많은 영향을 주고받아요. 쇼팽은 리스트의 피아노 테크닉과 카리스마 그리고 큰 음량을 내는 체력을 부러워했고, 리스트는 쇼팽의 시적인 감수성과 서정적인 표현력에 감탄하며, 자신도 쇼팽과 같은 감성을 키워가요.

그들의 우정은 애증이 교차하는 쉽지 않은 관계였어요. 쇼팽은 기교적으로 완벽한 리스트에게 자신의 〈연습곡〉 Op.10을, 또 리스트의 연인인 마리 다구 백작 부인에게는 자신의 〈연습곡〉 Op.25를 헌정하죠. 그런데 리스트는 화려한 테크닉의 연주자로 주목받기는 하지만, 작곡가로서는 쇼팽이 한 수 위였어요. 리스트도 이 점을 인정하면서도, "쇼팽은 돈 많은 귀족을 위해서만 연주한다"라며 쇼팽에 대해 비판적인 글을 쓰기 시작해요.

그러던 어느 날, 리스트가 쇼팽의 '녹턴'에 마음대로 장식음들을 넣어 연주하자 화가 난 쇼팽은 "그렇게 연주할 거면 연주하지 마!"라며 사과를 요구했고, 이후 둘은 각자의 길을 가게 돼요. 게다가 쇼팽의 애인인 상드와 리스트의 애인인 마리 다구 백작 부인 사이에 오해가 생기면서 관계가 더욱 불편해지기도 하죠. 하지만 리스트는 자신의 연주 프로그램에 늘 쇼팽의 작품을 넣었고, 또 쇼팽 사후에는《내 친구 쇼팽》을 집필하는 등 쇼팽을 향한 무한한 존경과 사랑을 표현합니다. 쇼팽도 "내 친구 리스트"로 시작되는 편지를 죽기 전까지 써서 보내지요. "리스트는 피를 흘리는 듯한 광기와 마력으로 연주하고, 쇼팽은

순수한 내면의 소리로 연주한다", "어떤 피아니스트도 리스트와 비교하면 고개를 못 들지만, 쇼팽만은 예외다"라며 시인 하인리히 하이네도 쇼팽과 리스트를 비교하는 글을 쓰기도 했을 정도로 둘은 평생 친구이자 경쟁자였어요.

한편 쇼팽은 상대방의 말에 늘 귀를 기울였지만, 정작 자신의 이야기는 드러내놓고 하지 않는 성격이었어요. 그는 유머를 즐기곤 했지만 자신의 생각이나 감정표현을 극도로 자제하고 중립을 유지했어요. 그런 쇼팽이 침묵을 깨고 유일하게 당당하게 목소리를 내는 것이 바로 음악이었어요. 쇼팽은 아무리 자신을 칭송해주는 음악가라도 마음에 들지 않으면 거침없이 혹평을 했어요. 자신을 천재라 칭해줬던 슈만의 음악에 대해서는 "음악도 아니다", 친구 리스트에 대해서는 "자신의 작품 속에 타인의 알맹이를 집어넣는 손재주가 있으며, 부족한 영감을 기묘한 세공으로 꾸며, 사람들이 그를 천재적인 예술가로 생각하도록 현혹한다"라고 말했어요. 특히 쇼팽은 직선적이면서 유난하고 과장 섞인 감정표현을 아주 싫어했어요. 그렇게 너무 대놓고 표현하기보다는, 시인처럼 비유적으로 은근히 빗대는 표현을 좋아한 거죠. 그런 쇼팽이 인정하고 좋아한 음악가는 바로 바흐, 모차르트, 그리고 이탈리아의 오페라 작곡가인 벨리니였어요. 쇼팽은 임종 때에도 벨리니의 오페라 아리아를 들려달라고 했을 정도로 벨리니를 사랑했어요.

왈츠 A♭장조, Op.69, 1번 '이별의 왈츠'

쇼팽의 두 번째 사랑,
마리아 보진스카

폴란드와 이별하며 첫사랑과도 헤어진 쇼팽은 체코의 온천지 칼스바드에서 5년 만에 부모님과 감격의 재회를 하며 3주간 행복한 시간을 보내요. 하지만 안타깝게도 이 여행은 쇼팽이 부모님과 함께한 마지막 만남이 됩니다. 이 여행에서 돌아오는 길에 쇼팽은 드레스덴에 체류 중이던 마리아 가족을 방문해요. 마리아의 오빠인 펠릭스 보진스카와 쇼팽은 바르샤바에서 친한 친구 사이였죠.

쇼팽은 마리아의 가족을 가족처럼 느끼며, 그녀와 함께 가정을 이루고 평온하게 예술 활동을 하고 싶은 열망을 갖게 돼요. 드레스덴을 떠나는 날 아침, 쇼팽은 마리아를 위해 〈왈츠 Ab 장조〉 Op.69-1의 1번 '이별의 왈츠'를 연주해주고, 이후엔 8곡의 가곡과 〈녹턴 20번〉 Op.posth를 마리아에게 선물로 보내요. 이 곡은 실화를 바탕으로 한 영화 〈피아니스트〉에서 영화가 시작할 때 흘러나오던 바로 그 곡이에요. 이 영화에서 나치에 의해 습격당한 바르샤바의 참혹한 전쟁의 잔해 속에서 숨어 지내던 폴란드 피아니스트가 독일군 장교에게 들키는 조마조마한 상황에서 연주한 곡도 바로 쇼팽의 곡, 〈발라드 1번 G단조〉 Op.23이에요.

발라드 1번 G단조, Op.23

마리아가 그린 쇼팽의 초상화

다음 해 여름, 쇼팽은 드디어 마리아의 가족이 휴가차 머물던 온천지 마리엔바드까지 따라가서 마리아에게 청혼을 합니다. 하지만 마리아의 아버지는 쇼팽의 건강상태가 심각하다는 이유로 둘의 결혼을 반대해요. 쇼팽이 마리아에게 보낸 악보에 대한 화답으로 온 마리아의 편지는 결국, 쇼팽이 그녀로부터 받은 마지막 편지가 되었어요. 쇼팽은 그녀와 주고받았던 편지들을 묶어서 "나의 슬픔"이라고 써놓았어요. 이후 마리아는 쇼팽의 부모가 첫 만남을 갖게 된 스카르벡 백작 가문의 아들과 결혼합니다.

마요르카 섬에서의 쇼팽과 상드
그리고 <빗방울 전주곡>의 탄생!

쇼팽은 리스트의 연인인 마리 다구 백작 부인의 살롱에서 프랑스의 소설가 조르주 상드를 처음 만나요. 당시 쇼팽은 26세, 상드는 33세였어요. 상드는 남편과 이혼 후 두 자녀를 키우며 자유롭게 연애하던 소설가예요. 그녀는 일부일처제는 막을 내렸다고 주장하는 페미니스트였고, 실용적인 바지 정장을 입고 굵은 시가를 피우며, 전통적인 여성상을 거부한, 그야말로 시대를 앞서간 신여성이었죠. 상드는 70여 편의 소설, 20여 편에 달하는 희곡을 썼을 정도로 왕성한 필력의 소유자이기도 했어요. 당시 상드의 책은 빅토르 위고나 발자크, 스탕달의 책보다도 많이 팔렸으니, 돈도 잘 버는 유능한 여성이었죠. 또 작가로서는 가장 많은, 무려 3만 통이 넘는 편지를 남기는데, 쇼팽 사망 2년 후에 쇼팽의 누나 루드비카가 쇼팽이 상드로부터 받았던 200통의 편지들을 다시 상드에게로 돌려보내자, 상드는 이 편지들을 모두 불태워 버려요.

우아한 취향의 쇼팽으로서는 바지를 입은 상드의 첫인상이 그리 좋지 않았어요. 하지만 상드의 적극적인 구애로 결국 연인이 되었고, 둘의 연애는 파리 사교계에서 화제가 됩니다. 1838년 여름, 들라크루아가 그린 쇼팽과 상드의 행복한 모습이 바로 그 증거예요.

하지만 그해 겨울, 쇼팽의 기침과 발작이 점점 심각해집니다. 상드는 쇼팽과 함께 따뜻한 스페인의 마요르카 섬으로 요양을 가기로

들라크루아가 그린 쇼팽과 상드

해요. 이 무렵 쇼팽은 〈녹턴 G단조〉 Op.37의 1번과 〈녹턴 G장조〉 Op.37의 2번을 작곡해요. 이 곡의 뱃노래 풍의 반주는 마요르카 섬으로 가는 바다 위에서 노래하는 듯해요.

녹턴 G장조, Op.37, 2번

따뜻한 날씨가 큰 도움이 될 거라 믿었던 쇼팽은 마요르카 섬에 도착하자마자 절망합니다. 섬에는 우기가 시작되었고, 쇼팽의 기침은 오히려 더 심해지죠. 마땅한 치료법이 없던 절박한 상황에서 닥친 문제는 이뿐만이 아니었어요. 상드와 쇼팽이 부부가 아니다 보니, 가톨릭을 믿는 마요르카 주민들의 적대감이 대단했죠. 게다가 쇼팽의 병

이 전염된다는 소문이 퍼지면서 거주하던 집에서도 쫓겨납니다. 결국 그들은 발데모사의 수도원으로 거처를 옮기고, 혹독한 겨울을 보내게 돼요.

비가 세차게 쏟아지던 어느 날, 시내에 나갔던 상드와 아이들이 탄 마차가 웅덩이에 빠져요. 혼자 두고 온 쇼팽 걱정에 빗속을 걸어 집으로 돌아와 보니, 쇼팽은 울면서 피아노를 치고 있었어요. 쇼팽이 연주하던 곡에서는 지붕에 떨어지는 빗방울의 A플랫 음이 계속해서 들려와요.

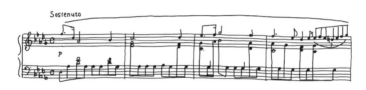

〈빗방울 전주곡〉

쇼팽은 그들을 기다리며 환상에 빠져 있었어요. 수도원의 지붕 위로 떨어지던 빗방울의 규칙적인 소리를 들으며 상드와 아이들이 모두 죽었을 거라는 절망감, 그리고 자신도 이미 호수에 빠져 익사했고, 무거운 물방울들이 자신의 가슴 위로 떨어지고 있다는 환상. 쇼팽은 실제로 들은 빗방울 소리를 자신의 상상 속에서 마치 눈물이 떨어지는 소리로 바꾼 거였어요. 이때 만들어진 곡이 바로 〈전주곡 15번 D♭장조 '빗방울 전주곡'〉 Op.28이에요.

전주곡 D♭ 장조, Op.28, 15번 '빗방울 전주곡'

첫 시작에서 한 방울, 한 방울, 조심스럽게 떨어지는 듯한 빗방울 소리는 심장을 쿵쿵쿵 두드리는 소리로도 들려요. 중간 부분에서 건반을 강하게 두 번씩 내리치는 소리는 빗소리가 폭풍우로 바뀐 것을 표현합니다.

그야말로 마요르카 섬의 모든 것이 쇼팽에게는 불편했어요. 파리의 명품남 쇼팽은 마요르카의 음식도 입맛에 안 맞았고, 수도원에서는 생필품을 구하는 것도 힘들었죠. 절망한 쇼팽은 불면증에 시달리며 자신만의 환상에 사로잡혀 사람들도 멀리합니다. 비록 섬의 주거환경은 열악했고 요양은커녕 병세도 악화됐지만, 폭풍우가 어느새 눈부신 금빛 햇살로 바뀌는 광경은 쇼팽을 전율케 했어요. 결국 마요르카 섬의 황홀한 자연환경에 감성이 폭발한 쇼팽은 좋은 작품을 많이 남길 수 있었어요. 〈발라드 2번〉 Op.38은 평온하게 노래하다가 격정적으로 휘몰아치는 부분에서 쇼팽의 수도원에서의 절박함과 고뇌를 엿볼 수 있어요. 이 곡은 슈만이 쇼팽에게 〈크라이슬레리아나〉 Op.16을 헌정한 데 대한 보답으로 슈만에게 헌정했어요. 또 이 무렵 〈스케르초 3번〉 Op.39, 〈폴로네이즈 1번 '군대'〉 Op.40도 만들어집니다.

하지만, 쇼팽의 병세가 악화돼 치료가 절실한 상황이 되자, 상드와 쇼팽은 결국 마요르카 섬을 떠나기로 합니다. 그들은 바로셀로나

에서 탄 배에서 100마리의 돼지들의 울음소리와 악취로 각혈을 하며 고생 끝에 마르세이유에 도착해요. 이곳에서 두 달간 회복기를 보낸 후 향한 프랑스 남부 노앙에 있는 상드의 조용한 별장에서 쇼팽은 인생에서 가장 행복하고 생산적인 시기를 보냅니다. 밝고 상쾌한 햇살이 전원에 내리쬐는 듯한 느낌의 〈즉흥곡 2번〉, 〈발라드 3번〉, 〈발라드 4번〉, 그리고 〈피아노 소나타 2번〉 Op.35가 이때 만들어졌어요. 특히 〈피아노 소나타 2번〉의 3악장 '장송 행진곡'은 마리아와 이별하며 작곡해둔 것으로, 매우 독특한 불협화음으로 시작해요. 아지타토(Agitato, 성급하게)에서는 짧은 기침을 하는 듯하고, 중간 부분은 마리아와의 달콤한 추억을 회상하는 듯 극도로 로맨틱해요 이 곡에 대해 슈만은 "오직 쇼팽만이 이렇게 시작하고 이렇게 끝낼 수 있다"고 말했어요.

피아노 소나타 2번, Op.35, 3악장 '장송 행진곡'

노앙의 여름,
파리의 겨울

파리로 돌아온 쇼팽은 상드의 간호를 가까이에서 받기 위해, 상드의 집 한켠에 있는 상드의 아들 모리스의 화실에 들어가 살아요. 상드는 마치 엄마처럼 쇼팽을 아기 부르듯 부르며, 헌신적으로 보살펴줘요. 다시 시작된 파리의 화려한 생활을 떠올리게 하는 〈왈츠 5번〉 Op.42와 환상

곡이라고 불릴 정도로 화려한 〈폴로네이즈 5번〉 Op.44가 이때 만들어진 곡이에요. 그리고 쇼팽은 오랜만에 플레엘 홀에서 두 번째 공공 음악회를 열어요.

노앙을 좋아한 쇼팽은 매년 여름이 되면 노앙에 갔다가 11월이 되면 파리로 돌아왔어요. 노앙에서는 레슨에서 해방되어 오롯이 작곡에만 몰두할 수 있었죠. 쇼팽이 작곡하는 모습을 가장 많이 지켜본 상드는 쇼팽이 한 박자를 무려 100번이나 쓰고 지우며, 악절 하나를 만드는 데에도 끝없는 고민을 되풀이했다고 기록했어요. 곡 전체를 세심한 계획 안에서, 섬세하고 꼼꼼하게 한 음 한 음 만들어나갔을 쇼팽의 모습이 상상이 되시나요?

상드의 노앙 별장에는 하이네, 들라크루아, 발자크, 리스트와 마리 다구 등 많은 친구들이 쇼팽과 상드를 만나기 위해 방문해요. 그들은 낮에는 사냥과 낚시 등을 즐기고, 저녁에는 즉흥극을 즐겼어요. 상드의 저택 안 극장에는 피아노 두 대가 있었고 손님들 각자가 특정 희곡의 배역을 맡아서 나름의 연기를 펼쳤는데요. 쇼팽과 리스트가 각각 피아노에 앉아서 희곡의 장면에 어울리는 음악을 즉흥으로 연주하기도 했어요. 특히 쇼팽은 침착한 영국인이나 오스트리아의 황제를 완벽하게 따라하며, 어려서부터 발휘한 연극적 재능을 유감없이 선보여요.

또 쇼팽이 아끼는 소프라노 폴린 비아르도가 방문하자 쇼팽은 그녀의 한 살 된 딸을 위해 〈자장가 Db장조〉 Op.57를 작곡해 들려주며 행복해했어요. 노앙에서 유쾌하고 행복했을 쇼팽의 시간들에 저절로

미소를 짓게 됩니다. 이 외에도 〈녹턴〉Op.48-1, 〈즉흥곡〉Op.51, 〈왈츠 19번〉Op.posth., 〈폴로네이즈 6번 '영웅'〉Op.53, 〈스케르초 4번〉Op.54 등이 이때 만들어진 곡이에요.

자장가 Db 장조, Op.57

래알 꼭알

성격소품(Character Piece)
즉흥곡이나 환상곡처럼, 언어로는 표현하기 힘든 느낌과 감동을 자유롭게 표현한 곡이 성격소품이에요. 성격소품은 개인의 감정과 생각을 자유롭게 표현한 낭만주의의 이상에 적합한 장르로, 주로 피아노를 위해 작곡되었고, 슈베르트의 〈즉흥곡〉과 〈악흥의 순간〉, 멘델스존의 〈무언가〉, 쇼팽의 〈연습곡〉, 〈전주곡〉 그리고 브람스의 〈인터메조〉 등으로 이어져요.

상드와의 이별,
막다른 길을 가게 된 쇼팽

쇼팽의 건강은 계속해서 나빠지고, 이에 따라 쇼팽의 작품도 해가 갈수록 줄어들어요. 1841년에는 12곡을 썼지만, 다음 해에는 그 반을 쓸 정도였고, 심지어 1844년에는 〈피아노 소나타 3번〉Op.58 한 곡만을 작곡해요. 이 곡은 겨울에 파리로 돌아와 건강이 나빠진 상태에서 작곡한 만년의 걸작이에요.

그리고 어느 날, 쇼팽이 늘 그리워하던 아버지가 세상을 떠납니다. 자신만의 교육관으로 섬세하게 쇼팽을 키워낸 아버지는 비록 파리에 있는 아들과 만나지는 못했지만, 쇼팽과 다정한 편지 왕래를 계속하며 쇼팽에게는 늘 정신적 지주가 되어주었죠. 그리고 파리 정착 초기에 함께 살았던 절친한 친구 마신스키의 갑작스러운 죽음까지 더해지면서, 쇼팽은 정신적으로 큰 충격을 받아요. 쇼팽은 아버지께 효도를 다하지 못함에 절망했고, 쇼팽의 건강이 염려된 상드는 폴란드에 있는 쇼팽의 누나 루드비카에게 파리로 와줄 것을 부탁해요. 몇 달 후 쇼팽과 루드비카는 14년 만에 감격의 재회를 합니다. 그런데 우연히도 쇼팽과 상드는 이때부터 삐걱거리기 시작해요. 거침없고 자유분방한 상드는 쇼팽에게 직선적으로 말하는 편이었는데요. 상드는 소설가이니 말도 참 잘 했겠죠. 그러니 쇼팽이 과연 말로 상드를 이길 수나 있었을까요? 쇼팽은 건강이 나빠질수록 우울하고 내성적인 성격이 더욱 두드러지고, 말수마저 눈에 띄게 줄어들어요. 특히 쇼팽은 상드가 과격할수록 더욱 냉담한 태도로 침묵하고 마음속의 생각을 말로 꺼내지 않았어요. 상드는 "쇼팽은 사람들 앞에서는 온화하며 유머가 있지만, 둘만 있을 때는 어떻게 해볼 수 없는 힘겨운 상대다"라고 말할 정도로 쇼팽의 침잠해가는 내면을 지켜볼 수밖에 없었어요. 진심을 나누기 어려워진 둘은 파국으로 치닫습니다. 결국 상드가 편지로 이별을 통보하면서, 그렇게 둘의 9년간의 관계는 끝나버려요. 이후 쇼팽의 작품은 더욱 줄어들고, 불행히도 쇼팽은 상드와 헤어진

후 2년밖에 살지 못해요.

상드는 자신의 자서전에서 "헤어지자고 말하면 쇼팽이 너무 낙심해서 죽어버릴까 봐, 쇼팽을 향한 동정심에, 어머니의 마음으로 보살펴주었다"라고 합니다. 상드의 입장에서는 둘의 사랑이 마요르카 섬을 기점으로 남녀 간의 사랑에서 모성애로 바뀌는데요. 쇼팽은 아니었어요. 쇼팽에게 상드는 언제나 사랑하는 연인이었고, 자신의 존재를 인정해주는 뮤즈였어요. 그러니 상드와의 관계가 끝남과 동시에 쇼팽은 악상이 끊겨버리고, 쇼팽의 대중적 인기도 차츰 시들어갑니다. 쇼팽은 상드와 헤어진 후 〈마주르카 2번〉 Op.67, 그리고 그녀와의 행복한 추억을 그리는 듯한, 눈물이 툭 떨어질 만큼 슬픈 〈마주르카 4번〉 Op.68을 작곡했어요.

마주르카, Op.68, 4번

상드와의 이별로 힘든 와중에 파리에서는 2월 혁명이 일어나고, 제자들마저 줄어듭니다. 쇼팽은 재정적으로 어려워져요. 무엇보다도 심각한 건 쇼팽의 건강상태였어요. 상드의 염려처럼 상드가 없는 쇼팽은 너무 낙심해서인지 죽은 친척들이 꿈에 생생하게 보이거나, 피아노 안에 이상한 생물이 있는 꿈을 꾸기도 해요. 막다른 길에 놓여 살아갈 날이 멀지 않았음을 느끼는 상태에서도 쇼팽은 상드를 그리워하며 그녀를 내려놓지 못합니다. 그리고 쇼팽은 기침 발작이 심한 중에도 친구

인 첼리스트 프랑숌을 위해 〈첼로 소나타〉 Op.65를 작곡해 그와 함께 살롱에서 초연한 후, 6년 만에 개최한 공공 연주회에서 그와 함께 이 곡을 연주합니다. 쇼팽은 이 소나타를 프랑숌에게 헌정했어요.

첼로 소나타, Op.65, 3악장

런던에서의 마지막 콘서트,
그리고 마지막을 함께한 스털링

쇼팽은 영국인 제자 제인 스털링의 초청으로 자신의 여권상의 최종 목적지인 런던을 방문합니다. 비록 여행을 감행할 건강 상태는 아니었지만 더 이상은 불안한 파리에 체류할 수는 없었죠. 게다가 런던에서 쇼팽의 작품은 대단한 인기를 누리고 있었으니 런던에서 정착할 수 있는 절호의 기회였어요. 런던 길드 홀에서 열린 폴란드 피난민을 위한 자선 음악회에서 쇼팽은 생애 마지막 콘서트를 하게 됩니다. 조국 폴란드인들을 위한 공연이었으니 쇼팽에게는 큰 의미가 있죠. 7개월 동안 스코틀랜드와 영국을 방문하면서 5개의 공공 연주회와 수많은 연주 초대 그리고 폐렴에는 치명적인 런던의 습하고 바람 부는 음산한 날씨, 의무적으로 참석해야만 했던 귀족들의 모임과 레슨 등으로 쇼팽은 너무나 힘들어했고 계속해서 지쳐갔어요. 게다가 영어에 서툰 쇼팽은 대화도 힘들었죠. 쇼팽은 '살아 숨 쉬는 것조차 힘겨운 상태'가 되고, 사실상 런던 방문으로 쇼팽은 점점 더 죽어가고 있었어

요. 게다가 파리로 돌아와 보니 쇼팽이 믿고 의지하던 주치의가 이미 사망한 후라 쇼팽은 크게 절망하고 여러 의사를 바꿔가며 점점 희망을 잃어가요. 더 이상 희망이 없다는 건, 살아도 사는 게 아니었어요. 쇼팽은 이제 더 이상 작곡이나 레슨 등의 지속적인 일을 할 수가 없게 됩니다.

한편 영국에서 막대한 재산을 소유한 제인 스털링은 쇼팽보다 여섯 살 연상으로 상드와는 동갑이에요. 스털링은 상드와 헤어진 후 힘들어하는 쇼팽을 가까이에서 돌보며 생활비, 주거비 등 일체를 지불할 뿐 아니라, 심지어는 쇼팽이 좋아하는 바이올렛 꽃을 일주일에 두세 번씩 보내는 등 소소한 일들을 챙겼어요. 결국 그녀는 쇼팽과 결혼하고 싶어 했지만, 쇼팽은 거절합니다. 쇼팽을 사모한 스털링은 쇼팽이 숨을 거두자마자 그의 유품들을 사들였고 현재는 바르샤바의 쇼팽 박물관에 전시돼 있어요. 그녀가 살뜰히 모아둔 쇼팽의 레슨 노트와 메모들도 현재까지 쇼팽 연구에 귀중한 자료로 쓰이고 있죠. 또 그녀는 대략 5,000프랑에 달하는 쇼팽의 장례식 비용과 묘비 제작 비용 일체 그리고 누나 루드비카의 귀국 여비까지 챙겨줍니다. 그녀는 쇼팽의 영혼까지도 지켜줄 기세로 쇼팽 사후에도 루드비카와 계속 연락하며 쇼팽의 유작 출판을 지켜봤고, 쇼팽의 땅을 사들여서 쇼팽의 가족과 친구들에게 나눠주는 등 평생 동안 쇼팽의 업적을 기리는 데 온힘을 쏟았어요. 이렇듯 쇼팽의 말년을 함께한 제인 스털링은 쇼팽의 삶에서 꼭 짚어 봐야 하는 여성이에요.

폴로네이즈, Op.53, '영웅'

마지막 순간,
마지막 호흡

제인 스털링의 도움으로 쇼팽은 볕이 잘 드는 벵돔 광장의 아파트로 이사를 갑니다. 10월 15일, 쇼팽의 상태가 급격히 나빠지면서 친구들이 차례로 방문하고, 쇼팽은 그들에게 고마움을 표했어요. 그리고 쇼팽의 부탁으로 쇼팽을 아꼈던 포토츠카 백작 부인이 성모찬가와 마르첼로의 시편을 울면서 노래합니다. 쇼팽은 누나 루드비카에게 "나의 몸은 프랑스 파리에 있지만, 나의 심장은 조국 폴란드와 늘 함께했어. 내 심장을 폴란드에 묻어줘"라는 말을 남겨요. 또 출판되지 않은 작품은 모두 파기해달라는 말과 함께 장례식에서 모차르트의 레퀴엠을 연주할 것, 그리고 친구 벨리니 옆에 묻어달라고 부탁해요.

그리고 쇼팽이 숨을 거두기 전 마지막으로 한 말은, "어머니, 불쌍한 나의 어머니…"였어요. 그는 아버지와 마찬가지로 폐결핵으로 39세의 나이에 세상을 떠납니다. 쇼팽의 유언에 따라 쇼팽의 시신이 파리묘지에 묻히기 전 집도의에 의해 심장이 꺼내졌고, 단지에 담겨 루드비카의 품에 전해집니다. 쇼팽은 결국 스무 살에 떠나온 조국 폴란드로 다시는 돌아가지 못한 채 숨을 거둡니다.

즉흥 환상곡 C#단조, Op.66

파리의 마들렌 성당에서 거행된 쇼팽의 장례식에서는 그의 유언대로 모차르트의 레퀴엠과 쇼팽의 〈전주곡 4번〉과 〈전주곡 6번〉이 오르간으로 연주됐어요. 무려 3,000명의 군중이 쇼팽을 애도하기 위해 모여들었고, 성당 안에는 티켓을 가진 300명만 입장이 가능했어요. 라셰즈 묘지로 가는 장례 행렬에서는 들라크루아와 프랑숌 그리고 카미유 플레옐이 관을 메고 걸었어요. 그 뒤를 누나 루드비카와 제인 스털링이 뒤따랐지요. 묘지에서는 앙상블로 편곡된 쇼팽의 〈피아노 소나타 2번〉의 3악장 '장송 행진곡'이 연주되고 있었어요. 쇼팽은 친구 벨리니와 케루비니의 묘 옆에 묻혔고, 심장이 없는 쇼팽의 시신 위에는 쇼팽이 조국 폴란드를 떠날 때 친구들로부터 받아 간직해온 폴란드의 흙이 뿌려졌어요. 그리고 쇼팽의 묘비에는 이렇게 써 있어요.

여기 파리 하늘 아래 그대가 쉬고 있으나,
그대는 영원히 조국 폴란드의 땅 위에 잠들어 있노라.

다음 해 루드비카는 쇼팽의 심장을 알코올이 담긴 항아리에 넣어 망토에 숨긴 채 국경을 넘어 바르샤바로 가져가 성십자가 성당에 안치합니다. 제2차 세계대전 때 폴란드의 위대한 힘을 죽이기 위해 독일군이 성십자가 성당에 있는 쇼팽의 심장을 꺼내 베를린으로 가져가기도 하지만, 폴란드인들이 힘을 모아 쇼팽의 심장을 다시 찾아옵니다.

쇼팽,
가장 순수한 음악

저는 쇼팽을 연주할 때면 늘 쇼팽과 마주합니다. 붓끝이 스쳐 지나가듯 건반 위로 쇼팽이 울리면, 그와 단 둘이 이야기를 나눠요. 그는 행복하고 사랑스럽게 넌지시 말을 건네기도 하고, 외롭고 그립고 속상하다며 흐느끼기도 해요. 피아노를 너무나 사랑해서, 평생 동안 피아노곡만 써낸 쇼팽은 사랑이 빛을 잃고 슬프고 절망할 때 더욱더 작곡에 매진했어요. 그가 느낀 고독과 좌절, 그리움과 울분이 고스란히 녹아 있는 그의 음악은 그의 혼잣말이며 그의 속삭임이에요.

녹턴 20번 C#단조, Op.posth.

쇼팽이 주저할수록 우리는 그의 음악에 더 귀를 기울인다.

_앙드레 지드

쇼팽의 몸은 파리에, 심장은 폴란드에 있듯 그의 인생은 폴란드를 떠나기 전과 후로 나뉩니다. 쇼팽은 아버지의 나라이며 인생의 반을 보낸 프랑스보다는 어머니의 나라이며 나머지 반밖에 살지 못한 폴란드에 더 큰 애착을 가지고 평생 동안 그리워했어요. 그는 조국 폴란드에 대한 강한 감성과 느낌을 폴로네이즈와 마주르카뿐 아니라, 200여 곡에 달하는 그의 곡들에 일관되게 녹여냅니다. 그의 음악은

폴란드 그 자체였어요.

　타고난 재능과 우아한 기품, 그리고 자상함과 섬세함, 재치가 넘치던 쇼팽을 많은 사람이 진심으로 사랑해주었어요. 어머니와 누나를 비롯한 가족, 폰타나, 티투스, 들라크루아와 리스트를 포함한 친구들, 그리고 그를 끊임없이 후원하고 지지해준 귀족들과 출판업자, 어려서부터 쇼팽의 재능을 아끼고 키워줬던 선생님들 그리고 누구보다도 쇼팽을 아끼며 돌보며 그에게 도움을 주려 했던 여성들과 쇼팽이 사랑한 여성들… 쇼팽은 자신의 곁에 있던 모든 이들에게 자신의 작품을 헌정함으로써 감사를 표했고, 그 덕분에 지금까지도 많은 사람이 피아노를 사랑하고 쇼팽을 사랑하고 있지요. 그는 지금도 저를 피아노 앞으로 끌어당기고, 우리는 이야기를 나눕니다.

클래식 대화가 가능해지는
쇼팽 키워드 10

1. 폴란드

인생의 반은 폴란드에서, 반은 파리에서 살았던 쇼팽은 몸은 파리에 심장
은 폴란드에 있어요.

2. 피아노의 시인

오직 피아노곡에만 집중하며 자신만의 길을 걸었어요.

3. 살롱

연주 소리가 작았지만, 섬세한 표현이 잘 전달되는 살롱 연주를 선호했
어요.

4. 녹턴

녹턴은 쇼팽의 상징이며, 쇼팽의 영혼이 담긴 곡이에요.

5. 연습곡

파가니니의 영향으로 연습곡에 더욱 매진해서 리스트에게 헌정했어요.

6. 리스트

화려한 피아노 테크닉을 지닌 리스트를 부러워했고 둘은 평생 애증관계
였어요.

7. 상드

쇼팽의 예술 세계를 진정으로 사랑하며, 모성애로 돌봐준 여성이에요.

8. 빗방울 전주곡

마요르카 섬에서 빗방울 소리를 들으며 작곡했어요.

9. 마주르카

폴란드의 정신을 피아노에 입혀 연주용 마주르카로 만들었어요.

10. 루바토

쇼팽은 밀고 당기는 듯한 이 유연한 연주법을 중요시했어요.

**꼭 들어야 할
쇼팽 추천 명곡 PLAYLIST**

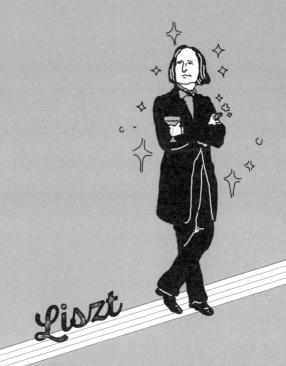

Liszt

03

사랑을 꿈꾸는
슈퍼스타 리스트
Franz Liszt, 1811~1886

사랑의 꿈을 연주하며 그를 찾아 헤매다가 만납니다.
꿈속의 그를, 그 달콤한 순간을.
꿈에서는 영혼과 영혼이 맞닿을 수 있을까요?

훤칠한 키, 날렵한 콧날을 자랑하는 옆선, 금빛 머리카락을 휘날리며 수많은 여성 팬들의 마음을 들었다 놨다 하는 현란한 피아노 기교에 화려한 쇼맨십까지!

리스트는 동시대 작곡가들보다 훨씬 오래 살아 19세기 낭만주의의 시작과 끝에 있던 터줏대감이에요. 그는 오늘날까지 이어지고 있는 혁신적인 시도를 통해 트렌드를 만들어내고, 음악사에 많은 영감을 주며 후배 음악가들에게 큰 영향을 준 큰 스승이기도 합니다. 자신의 화려한 음악에 걸맞는 화려한 삶 뒤에, 인생의 고통을 종교와 음악으로 조용히 소리 내며 화해하는 삶을 살았던 리스트를 만나봅니다.

베토벤의 키스,
그리고 체르니와의 만남

아이돌 스타의 조상은 바로 클래식계에 있어요. 지금이야 아이돌이 한두 명이 아니지만, 엄청난 팬덤을 형성하며 각종 일화를 남긴, 낭만주의 시대의 유일무이한 아이돌은 바로, 헝가리의 피아니스트이자 작곡가인 프란츠 리스트예요. 리스트는 무려 1,000곡이 넘는 피아노곡을 작곡했고, 피아노 한 대가 오케스트라에 맞먹을 정도로 아주 화

려하고 다이나믹함이 넘치는 기교적인 피아니즘을 써냈어요. 그렇다 보니, 리스트의 피아노곡들은 해결하기 어려운 과제로 남아 많은 피아노 전공생들을 무너뜨리고, 희망고문을 하고 있답니다.

리스트는 1811년 10월 22일 헝가리의 도보르얀(지금은 오스트리아 동부의 라이딩)에서 외동아들로 태어나요. 리스트의 아버지는 피아노, 바이올린, 오르간, 첼로 등 여러 악기를 다루는 에스테르하지 궁정의 집사였어요. 그는 에스테르하지 궁정의 오케스트라에서 제2첼리스트를 맡기도 했기 때문에, 리스트의 집에서는 궁정의 친한 음악가 동료들이 모여 실내악을 연주하곤 했어요. 덕분에 리스트는 어린 시절부터 자연스럽게 음악을 들으며 자랄 수 있었어요. 어느 날 아버지가 피아노 협주곡을 연습하는데, 리스트가 선율을 그대로 외워서 부르자, 아버지는 당시 여섯 살이던 리스트의 재능을 알아채고 피아노를 가르치기 시작해요. 리스트가 배우는 족족 스펀지처럼 빨아들이자, 아버지는 곧바로 1년간 휴직을 하고, 어린 리스트를 데리고 음악의 도시 빈으로 갑니다. 빈에는 당시 최고의 피아노 선생인 '체르니'가 있었어요. 체르니 때문에 피아노 학원에 발길을 끊어버린 분들 많죠? 바로 그 체르니예요. 그는 베토벤의 제자이기도 했어요. 당시 체르니는 고액의 비싼 선생이었지만, 리스트의 재능을 알아보고는 무료로 수업을 해줘요. 리스트는 체르니에게 철저한 교육을 받으며 피아노 테크닉을 혹독하게 갈고닦기 시작해요. 특히 소리를 고르게 내기 위해 각각의 손가락들을 독립시키는 훈련에 집중했어요. 체르니는 리스트의

정확하고 화려하면서도, 느낌에 따라 자연스럽게 표현하는 연주를 강점으로 키워줍니다. 어느 날 리스트는 체르니의 소개로 베토벤의 집을 방문해요. 리스트는 베토벤 앞에서 여러 곡을 연주합니다. 당시 베토벤은 이미 귀가 멀어서 거의 들리지 않았지만, 리스트가 자신의 〈피아노 협주곡 1번〉 1악장을 연주하자, "너는 행운아야, 많은 사람들에게 기쁨을 주게 될 거야!"라고 말하며 리스트의 이마에 입을 맞춰요.

리스트는 빈에 있는 동안 슈베르트도 만나요. 하지만 물가가 비싼 빈에서 아버지의 지갑이 점점 얇아지자, 다시 헝가리로 돌아와 일종의 귀국 독주회를 열어요. 다행히 이 콘서트에서 리스트의 재능을 알아본 귀족들로부터 6년간의 학비를 지원받아요. 덕분에 리스트 가족은 드디어 빈으로 이주를 하게 돼요. 이제 리스트는 체르니에게 계속 배울 수 있게 됩니다.

빈에서의 데뷔 콘서트를 성공적으로 마친 리스트는 살리에리를 찾아가요. 이제 리스트는 살리에리에게 관현악 총보를 읽는 법, 화성과 대위, 관현악 편곡법 등 작곡에 필요한 여러 기법들을 배웁니다. 리스트의 가족이 빈 외곽의 여관에 거주하며 빈 시내까지 고달프게 다니는 것을 안타까워한 살리에리는 에스테르하지 백작에게 편지를 보내 리스트 가족이 빈 시내로 이사할 수 있도록 지원을 받아내요. 이런 적극적인 후원을 받은 리스트는 훗날 자신이 받은 은혜에 보답하는 마음으로, 제자들로부터 수업료를 받지 않았어요.

60년 동안 500여 명의 제자를 길러낸 리스트는 "피아니스트라면

레슨이 아닌 연주로 돈을 벌어야 한다"라는 자신의 신념에 부합하는 말과 행동을 몸소 보여주었어요.

제2의
모차르트를 꿈꾸며

신동 모차르트는 아버지의 손에 이끌려 어려서부터 유럽의 이곳저곳에서 콘서트를 하며 이름을 날렸죠. 리스트의 아버지도 모차르트가 했던 것처럼 리스트가 더 넓은 세상으로 나아가도록 시동을 걸어요. 그들은 파리를 거점으로 유럽 각지를 돌고, 바다 건너 영국에까지 연주여행을 갑니다. 리스트는 런던 세인트 폴 대성당에서 소년성가대의 합창소리를 들으며 종교적인 경건함에 큰 감동을 받지만, 산 넘고 바다를 건너는 강행군에 정신적으로도, 체력적으로도 지쳐가요. 게다가 리스트의 어머니는 당시 오스트리아에 가고 없는 상태라, 리스트는 지치고 힘든 마음을 기댈 곳 없이 어머니를 그리워하며, 종교 서적을 읽으며 마음의 위안을 받았어요. 그러면서 14세의 리스트는 자연스럽게 신학교에 진학할 꿈을 꾸지만, 아버지가 크게 반대합니다. 아버지는 심신이 지친 리스트를 데리고 지방의 온천에 쉬러 가는데, 이곳에서 리스트의 인생에 한 획을 긋는 사건이 발생해요. 아버지가 장티푸스에 걸려 나흘 만에 갑자기 세상을 떠나게 된 거에요. 지금까지 모든 것을 아버지와 함께했던 리스트는 어마어마한 충격을 받아요. 리스트의 아버지는 눈을 감기 전에, 리스트에게 이런 의미심장한 유

언을 합니다. "너는 여자를 조심하거라."

아버지의 갑작스런 죽음으로 리스트는 소년 가장이 됩니다. 그는 파리의 작은 아파트에서 어머니와 살며 연주여행은 포기한 채 이른 아침부터 늦은 밤까지 피아노 레슨을 하며 닥치는 대로 돈을 벌기 시작해요. 이때 리스트는 유일하게 위로가 되어준 담배와 술을 가까이 하게 됐는데 평생 동안 놓지 못하게 돼요. 그리고 리스트는 처음으로 사랑에 빠져요.

 12개의 연습곡, S.136, 9번

첫 번째 실연,
그리고 파리의 살롱

리스트의 첫사랑은 그의 제자였던 카롤랭 생크릭이에요. 둘은 서로 너무나 사랑했어요. 하지만 프랑스의 상공장관이었던 카롤랭의 아버지는 자신의 귀한 딸과 입에 풀칠하기도 바쁜 리스트의 교제를 결사적으로 반대하고, 결국 두 사람은 강제로 헤어지게 돼요. 이 일로 리스트는 몸에 마비가 올 정도의 고통을 받으며, 비관주의와 회의주의에 빠집니다. 그는 자신의 소명이 신에게 있지, 음악에 있지 않다며 음악을 접어버려요. 그리고 다시금 가톨릭 신부가 되려 합니다.

당시 리스트는 독서에 심취하며 괴로운 마음을 달랬어요. 그리고 마침 파리의 살롱에서는 쇼팽과 베를리오즈를 비롯해 위고, 샤토브

리앙, 라마르틴, 하이네 등 많은 예술가와 문학가를 만날 수 있었죠. 리스트는 살롱에서 만난 예술가들과 우정을 나누며 많은 영향을 주고받아요. 특히 베를리오즈의 〈환상 교향곡〉을 듣고는 베를리오즈의 관현악법과 화려하고 웅장한 스타일, 대담한 화성, 악마적 표현력에 머리를 한 대 맞은 듯 한 강한 감동을 받아요. 하지만 베를리오즈는 연극 배우 해리엇과 사랑에 빠져 정신을 못 차리고 몽유병 환자처럼 거리를 헤매다가 잠적하곤 했고, 그럴 때마다 리스트, 멘델스존, 쇼팽 등이 그를 찾아 나서곤 했어요. 결국 베를리오즈는 해리엇과 어렵게 결혼에 성공하지만 〈환상 교향곡〉은 출판도 못한 채 가난에 허덕이고 있었어요. 보다 못한 파가니니는 베를리오즈에게 2만 프랑의 수표를 보내줘요. 리스트도 그를 돕기 위해 〈환상 교향곡〉을 피아노곡으로 편곡한 후 자비로 출판도 해주고, 자신의 연주회에서 이 곡을 자주 연주함으로써 대중에 널리 알립니다.

이렇듯 리스트는 살롱에서 만난 친구를 진심으로 사랑하고 아끼며 마음을 써줄 뿐 아니라, 알려지지 않은 작곡가들을 돕기 위해 그들의 작품을 자신이 직접 피아노로 편곡하고 연주하며 자비로 출판을 해준 대인배였어요. 그러다 보니 어느새 리스트에게 워커홀릭 기질이 생기기 시작합니다.

리스트의 롤모델,
파가니니

악마에게 영혼을 팔았다는 소문이 돌았던 파가니니는 인간세계에서는 도저히 있을 수 없는 바이올린 테크닉으로 전 유럽을 강타하고 있었어요. 파가니니는 1832년 파리 오페라 극장에서 신들린 연주를 선보이는데, 객석에 있던 리스트는 파가니니의 연주에 감전되고 말아요. 검정색 옷을 입고 마치 악마가 연주하는 듯한 테크닉에, 대중을 사로잡는 엄청난 카리스마까지. "세상에 저런 연주자가 있다니!" 리스트는 그동안의 음악인생이 송두리째 흔들리는 듯한 큰 충격을 받아요.

제2의 모차르트가 되기 위해 어려서부터 아버지 손에 이끌려 반강제로 연주여행을 다니던 리스트는 그제야 '나는 피아노의 파가니니가 되겠어!'라고 다짐하고, 혹독한 테크닉 연습에 들어갑니다. 그 결과 리스트는 '제2의 누구'가 아닌, 음악 역사상 가장 독보적인 존재로 이름을 날리게 되죠. 파가니니의 영향은 리스트의 연주뿐 아니라, 리스트의 작품에서도 빈번히 보이는데요. 리스트는 파가니니가 연주했던 〈바이올린 협주곡 2번〉의 3악장을 주제로 〈작은 종에 의한 화려한 대환상곡〉을 작곡하지만, 너무나 어려워서 연주가 불가하다는 판정을 받아요. 현재도 이 곡은 거의 대부분의 피아니스트들이 손을 못 대는 곡입니다. 또한 리스트는 15세에 작곡했던 〈12개의 연습곡〉을 〈24개의 대연습곡〉으로 개작을 하는데, 이 곡은 역사상 최고난이도의 작품으로 남아요. 리스트의 가장 대표적인 연습곡으로 남은 곡은 〈6개

의 파가니니 대연습곡〉S.141 중 3번 '라 캄파넬라'예요. 이 곡은 연주가 불가한 〈작은 종에 의한 화려한 대환상곡〉을 개작한 것으로, 작은 종의 울림을 다양한 테크닉으로 묘사했어요. 리스트는 이 곡을 당대의 위대한 피아니스트인 클라라 슈만에게 헌정했어요.

파가니니 대연습곡 S.141, 3번 G#단조 '라 캄파넬라'

래말
꼭말

S.번호
슈베르트 작품의 D.번호처럼, 리스트 곡에는 S.번호가 붙어요. 미국의 음악학자 험프리 설(Humphrey Searle)이 리스트의 작품을 형태별로 나누고 정리한 것을 S.번호(Searle Number, 설 번호)라고 불러요.

금지된 사랑을 위한
메쏘드 연기

파리의 살롱에는 정말 많은 음악가, 문학가, 화가, 사상가들이 모여들었고 리스트는 이곳에서 예술적 영감을 얻을 뿐 아니라 연인을 만나기도 합니다. 리스트의 그녀는 바로 리스트보다 여섯 살 연상인 마리 다구 백작 부인이에요. 리스트는 마리의 살롱에서 그녀를 처음 만나요.

마리는 22세의 리스트를 보자마자 첫눈에 반하고 사랑에 빠져요.

늘씬하고 큰 키에 창백하리만치 하얀 얼굴, 바다처럼 푸른 두 눈이라니! 이런 미남이 피아노를 가지고 노는 모습에 마리는 완전히 마음을 빼앗겨요. 마리는 리스트의 마음도 비춰본 것 같아요. 리스트의 첫인상에 대해 "그는 마치 바닥에 닿지 않은 듯, 미끄러지듯이 유령처럼 내게 다가왔다. 아픔을 숨기고 있는 듯한 그의 표정은 강렬했고, 내 감정도 격해졌다"라고 썼어요.

　마리는 어린 나이에 자신보다 열다섯 살 많은 백작과 결혼해서 두 아이도 있었지만 그녀는 가정보다는 사교 활동에 더 적극적이었어요. 마리와 리스트는 리스트 어머니의 아파트나 마리의 별장 등에서 몰래 만나며 사랑을 키워갔고, 결국 마리는 리스트의 아이를 임신해요. 이제 두 사람은 무슨 일이 있어도 헤어지지 않을 것을 맹세하며 그 누구도 방해하지 않을 제3의 장소를 찾아내죠. 그곳은 바로 스위스 제네바였어요. 하지만 파리에 정착해서 유명인으로 살던 리스트가 어느 날 갑자기 스위스로 이주하는 건 앞뒤가 맞지 않았어요. 떠나기 위해서는 아주 자연스러운 상황을 만들어낼 수밖에 없었죠.

　어느 날 무대 위에서 격렬히 연주하던 리스트는 갑자기 기절해요. 너무 무리한 일정에 체력이 고갈된 걸까요? 기절한 리스트는 옆에서 악보를 넘겨주던 사람의 부축을 받으며 겨우 무대 밖으로 실려 나가요. 이로써 리스트는 드디어 파리를 떠나 스위스로 향할 수 있게 됩니다. 피곤에 지친 리스트가 스위스로 요양을 가는 것은 누가 봐도 자연스러운 일이니까요.

스위스에서 리스트는 너무나 행복했어요. 아름다운 자연에 둘러싸여 바이런의 시를 읽었죠. 장중하면서도 순수한 자연과 낭만주의 문학은 리스트에게 큰 영향을 줍니다. 리스트는 생각이 누구보다도 앞서갔던 사람이었어요. 그는 당시 고급 하인 정도의 기술인으로 취급받던 예술가의 지위를, 사회에서 존경받는 예술가의 지위로 향상시키려는 노력의 일환으로 음악잡지에 "예술가의 지위에 대하여"를 기고해요.

리스트가 스위스에서 작곡하기 시작한 피아노곡 〈순례의 해〉 시리즈는 음악으로 쓴 기행문이에요. 〈순례의 해〉는 총 3권으로 전체를 완성하기까지 대략 40년의 세월이 걸립니다. 리스트의 피아노 솔로 작품 중 가장 규모가 큰 작품이에요. 그중 〈1권 스위스〉는 소박하고 서정적인 곡들을 엮었는데, 2번 '발렌슈타트 호수에서'는 바젤에서 제네바로 가는 길에 본 아름다운 경치를 그린 곡이에요.

스위스로 도피하고 얼마 지나지 않아 리스트는 드디어 아빠가 됩니다. 첫딸 블랑댕이 태어났을 때 리스트는 스물네 살이었어요. 다정한 아빠 리스트는 블랑댕을 위한 자장가로 〈순례의 해 1권 스위스〉 중 9번 '제네바의 종소리'를 작곡해요. 그리고 리스트는 딸 블랑댕에게 일주일에 두세 번 슈만의 〈어린이 정경〉을 피아노로 연주해줬죠. 그리고 슈만에게 이렇게 편지해요.

아이가 트로이메라이에 푹 빠져서 계속 "또!"를 외치니,

다음 곡으로 넘어가지도 못하고

이 곡만 스무 번 넘게 치게 되네. 하하!

행복한 비명을 지르는 리스트의 편지를 받은 슈만 또한 기뻤겠죠? 이후 리스트와 마리는 스위스에만 머무르지 않고, 노앙에 있는 쇼팽의 상드의 별장에도 들르고, 이탈리아와 파리를 다니며 둘째 딸 코지마와 외아들 다니엘도 낳아요. 리스트는 네 살짜리 딸 블랑댕을 위해 〈금발의 작은 천사〉를 작곡해주며 행복해했지만 오히려 마리는 그러지 못했어요.

순례의 해 1권 스위스, S.160, 9번 '제네바의 종소리'

유럽의 가장 훌륭한
피아니스트는 누구?

리스트에 비하면 우린 다 어린애다.

_ 피아니스트 안톤 루빈스타인

피아노라는 악기가 최고 전성기를 맞은 1830년대, 파리에서는 많은 피아니스트들이 이전 시대를 완전히 뛰어넘는 새로운 차원의 테크닉들을 선보이려 노력했어요. 그리고 그 중심에는 리스트가 있었죠. 그런데 잠자는 호랑이의 털을 건드리는 자가 나타납니다. 리스트

가 스위스에 머무르는 동안 피아니스트 탈베르그는 자신이 유럽 최고의 피아니스트라며 리스트의 왕좌를 넘봐요. 리스트는 그냥 보고만 있을 수가 없었어요. 결국 파리의 벨지오소 공주의 살롱에서 "유럽의 가장 훌륭한 피아니스트는 누구?"라는 타이틀을 걸고 결투가 시작돼요. 피아노로 치러진 결투죠. 리스트와 탈베르그는 각자 가장 자신 있는 곡들을 연주합니다. 이 둘은 피아노를 치는 모습부터 완전히 달랐어요. 탈베르그는 아무런 표정 변화 없이, 몸을 움직이지 않고 연주했지만, 리스트는 머리부터 발끝까지 온몸을 쓰며 연주했어요. 하지만 의자에서 떨어질 정도의 야단법석을 떨면서도 틀리는 음 하나 없이 정확하게 연주했죠. 리스트는 관객들에게 그야말로 마법과도 같은 시간을 선사합니다. 벨지오소 공주는 승자를 발표하며 이렇게 말해요. "탈베르그는 세계 제일의 피아니스트지만, 그 위에 절대자 리스트가 있다."

이날 연주된 곡들은 현재에는 전혀 연주되지 않는 곡들인데요. 그 이유는 리스트와 탈베르그가 아니면 도저히 칠 수 없을 정도의 최고 난이도의 곡들이었기 때문이에요. 우리는 그들의 실제 연주를 들을 수가 없으니, 모든 정황들을 기록에 의존해서 해석할 수밖에 없는데요. 결과적으로 리스트가 19세기 피아노의 파가니니와 같은 경지에 홀로 우뚝 서 있었다는 것은 의심할 여지가 없죠. 이날의 피아노 배틀은 많은 사람들의 눈길이 피아노와 피아니스트에 집중하게 했으니, 결과적으로는 리스트와 탈베르그 양쪽 모두의 승리였어요. 다행히도

이 대결을 계기로 둘은 팽팽했던 경쟁모드에서 오히려 사이가 좋아집니다.

죽음의 무도, S.126

마리는 안으로,
리스트는 밖으로

사교계 여왕으로 활발했던 마리는 아이 셋의 엄마가 되면서부터 독박 육아를 합니다. 반면 리스트는 점점 더 많은 순회공연을 다니며 독보적인 인기를 얻고 있었어요. 집에 붙어 있는 시간보다는 연주하러 집 밖에 나가 있는 시간이 더 많아지다 보니, 리스트는 가족과 얼굴 볼 시간이 거의 전무했죠. 육아에 지친 아내와 일에 몰두하는 남편. 어찌 보면 흔한 부부의 모습이죠. 마리는 동갑내기 친구 상드에게 "리스트는 자신이 아이 셋의 아버지라는 사실에 우울해해요"라는 내용의 고충을 써서 보내지만, 아이러니하게도 리스트는 아이들이 아닌, 바로 이런 마리 때문에 힘들어합니다. 게다가 의리의 리스트는 독일 본에서 베토벤의 기념비 건립이 자금 부족으로 취소된다는 소식을 듣고는 자금을 모으기 위한 여섯 번의 자선공연을 열러 달려갑니다. 서운함과 불만이 폭발한 마리는 결국 아이들을 데리고 파리로 돌아가버려요. 그리고 파리 사교계에는 리스트와 마리 사이의 불화설이 나돌죠. 이런 중에도 리스트는 〈파가니니 주제에 의한 6개의 초절기교

연습곡〉S.140을 만들어내요.

당시 영국으로 이어지는 순회공연으로 지친 리스트는 가족을 데리고 라인 강의 노넨베르트 섬으로 휴가를 가요. 조용한 섬에서 보낸 휴식에 만족한 리스트는 이후 3년간 매해 여름을 아이들과 함께 이 섬에서 보내요. 당시 작곡한 〈노넨베르트의 작은 방〉S.382은 리스트가 이후 말년까지 계속해서 악보를 수정하는데, 그때마다 마리와의 추억을 되새긴 건 아닐까요?

노넨베르트의 작은 방, S.274, 1번

시대를 리드한
트렌드세터 작곡가

리스트는 청중이 과연 무엇을 원하는지, 그들이 콘서트에서 보고 싶어 하고 듣고 싶어 하는 것이 무엇인지에 골몰했던 것 같아요. 아무도 따라올 수 없는 경지로 날아올라가 스타가 되고 싶었던 리스트는 그 누구도 생각해내지 못한 것들을 고안해내고 몸소 보여주며 하나의 유행을 만들어냅니다. 또한 기존의 것들을 대중에 보급하려는 다양한 노력을 기울여요. 그가 만들어낸 트렌드를 한번 살펴볼까요?

1. 커버송의 대가
요즘 다른 사람의 노래를 나만의 스타일로 재가공한 커버송이 유

행이죠. 이 커버송 작업, 즉 편곡은 이미 과거에도 대 유행했어요. 바로 낭만 시대예요. 출판사의 의뢰로 슈베르트의 가곡을 편곡한 것을 계기로 리스트는 자신의 곡들뿐 아니라, 대략 100명의 작곡가의 작품을 300곡의 피아노 편곡으로 남깁니다. 정말 어마어마한 작업이죠? 하지만 남의 곡을 가져다가 단순히 피아노로 바꾼 것이 아니었어요. 피아노의 장점을 최대한 살리는 장치들을 넣으며 자신만의 스타일로 둔갑을 시키는 동시에, 작곡가의 오리지널리티를 살리는 것을 염두에 두었죠.

당시 피아노가 널리 보급되면서, 피아노를 직접 연주하며 즐기는 인구가 많아졌지만, 반면에 오케스트라나 오페라 공연은 티켓이 비싸서 주로 귀족이나 부유층만이 누리는 특권이었어요. 어린 시절 어렵게 자란 리스트는 일반 대중들도 유명한 곡을 즐길 수 있도록 당시 인기가 많던 오페라의 명곡들을 피아노 독주로 편곡하는 작업을 해요. 동료 작곡가에 대한 오마주, 헌정의 의미도 담겨 있는 이러한 편곡 작업은 비단 유명한 곡뿐 아니라, 떠오르는 샛별 작곡가의 곡들도 해당되었어요. 이런 잘 알려지지 않은 작품에 리스트가 손을 대서 편곡의 과정을 거친 후 자신의 무대에서 직접 연주해 대중에게 들려주면, 대중은 자연스럽게 악보를 원하게 되죠. 결국 곡은 출판이 되고 작곡가가 생계를 꾸려갈 수 있도록 직접적인 도움을 주게 됩니다.

리골레토 패러프레이즈, S.434

리스트의 대표 편곡작품
- 가곡: 슈베르트의 가곡 〈마왕〉, 〈물 위에서 노래함〉, 〈아베 마리아〉, 〈백조의 노래〉, 〈겨울 나그네〉 등
- 관현악곡: 베를리오즈의 〈환상 교향곡〉, 출판사의 의뢰로 편곡한 베토벤의 〈9개의 교향곡〉, 로시니의 〈윌리엄 텔 서곡〉, 멘델스존의 〈결혼 행진곡〉, 생상의 〈죽음의 무도〉 등
- 오페라 패러프레이즈 : 바그너의 〈트리스탄과 이졸데〉, 베르디의 〈리골레토〉, 벨리니의 〈노르마〉 등

그야말로 작곡, 연주, 출판의 선순환을 일으킨 리스트는 낭만주의 음악생태계의 중심에 우뚝 서 있었어요.

2. 리사이틀의 창시자

리스트를 단지 작곡가이자 피아니스트로만 소개한다면 아쉬움이 남아요. 그는 공연 기획자이기도 했으니까요. 당시 리스트가 기획한 순회연주 시리즈는 하나의 전설이 되는데요. 그건 바로 지금의 독주회, 즉 리사이틀이에요. 지금은 리사이틀에서 한 명의 연주자가 출연하는 것이 당연하지만, 당시의 공공 음악회는 여러 연주자가 서로 찬조로 출연해서 다양한 작곡가의 작품을 연주하는 형태였어요. 리스트는 이런 발표회 형식의 콘서트를 싫어했어요. 그는 콘서트에서 한 명의 독주자만 출연해서 여러 작품을 연주하는 '독주회' 형식을 처음

으로 만들어내요. 이런 발상 자체가 역사상 리스트가 처음이었어요. "나야 나, 리스트! 내 연주회에 왔으면 나만 바라봐!"라는 의미인 거죠. 당시 사람들에게 이 리사이틀은 생소함을 넘어선 파격이었어요. 마침 드레스덴에서 리스트의 연주를 직접 본 슈만은 〈음악신보〉에 이렇게 평합니다.

독수리처럼 완벽한 기교뿐 아니라, 리스트가 프로그램 전체를 혼자서 연주한 것은 매우 아찔했다.

이로써 리스트는 비르투오소의 대명사로 자리매김하게 됩니다.

래｜말
꼭｜알

비르투오소(Virtuoso)란?

"virtue(덕)"에서 나온 말로, 예술적으로, 기교적으로 최고의 경지에 오른 뛰어난 연주자, 예술가를 말해요. 파가니니의 등장으로 테크닉적으로 최고의 경지에 이른 연주자를 비르투오소라고 부르게 돼요. 특히 피아니스트에게 쓰여서, "비르투오소 피아니스트"라고 부릅니다.

3. 환상적인 피아노 쇼쇼쇼!

당시 유럽은 도시마다 크고 작은 연주홀들이 있었어요. 역마차가 발달한 덕분에 리스트는 28세부터 8년 동안 평균 일주일에 3~4회

씩, 무려 1,000회에 가까운 리사이틀을 열며 연주자로서 전성기를 누려요. 기차도 없던 시대에 수많은 도시를 마차를 타고 다니다 보면, 피로감과 여독이 쌓이기 마련이죠. 이 시기에 리스트는 평균 3일에 한 번 꼴로 무대에 서면서도, 작곡까지 하며 워커홀릭의 기질을 한껏 발휘합니다. 리스트는 체력도 물론 좋았지만, 시가와 브랜디에 의지하며 왕성한 활동을 펼쳐요.

또 그는 베를린에 10주간 머물며 21회의 공연을 하고, 러시아에서는 3,000명의 관객 앞에서 피아노 두 대를 마주보게 두고 혼자서 두 대의 피아노를 번갈아 연주하는 환상적인 피아노 쇼를 펼쳤어요. 당시 그 누구도 이런 형태의 공연을 듣도 보도 못하던 것이었으니, 그야말로 파격이었고 피아노로 펼치는 쇼였어요. 이미 200년 전에, 상상만 해도 아찔한 이런 공연을 펼친 리스트는 공연 기획의 선구자였어요. 또 리스트가 무대에서 보인 즉흥연주는 감탄 그 자체였어요. 베를리오즈는 리스트가 베토벤의 〈월광 소나타〉 1악장에 즉흥으로 트릴이나 트레몰로 또는 카덴차를 넣기도 하고, 템포를 라르고(largo, 아주 느린)에서 프레스토(presto, 매우 빠르게)로 바꾸면서 드라마틱한 장면을 연출했다고 말했는데요. 리스트의 즉흥연주 실력은 특히 오페라 패러프레이즈를 연주하면서 더욱 빛을 발했어요.

초절기교 연습곡 S.139, 4번 D단조, '마제파'

4. 피아노 킬러

수천 명의 관객 앞에서 피아노라는 악기 하나로 쇼를 펼친 리스트의 피아노 소리는 과연 어땠을까요? 우선 음량 자체가 어마어마했겠죠? 리스트가 피아노 건반에 가하는 힘이 얼마나 대단한지 피아노를 부수는 것처럼 느껴질 정도였어요. 결국 리스트는 "피아노 킬러"라고 불렸어요. 리스트가 피아노를 가지고 노는 듯 연주할 때 그의 직각 단발머리가 얼마나 멋지게 흩날렸을지 상상이 되시나요?

파가니니가 바이올린으로 모든 테크닉을 구현해냈듯이 리스트는 피아노라는 악기로 할 수 있는 모든 것들을 끌어 모았어요. 아주 빠른 템포에서 옥타브를 연속해서 쓰거나, 손가락이 닿지 않는 넓은 음정, 또는 아주 넓은 도약 등 연주자가 틀리기 딱 좋게 써놨죠. 리스트 자신에게는 너무나 쉬웠죠. 보통의 연주자에게 리스트의 악보는 이렇게 말하고 있죠. "어디 한번, 쳐볼 테면 쳐봐!"

그런데 리스트의 키는 185센티미터로 상당히 큰 키였지만, 의외로 손은 그리 크지 않았어요. 대신 그의 손가락은 아주 유연하고 운동성이 좋았어요. 당시는 녹음이나 스트리밍으로 음악을 감상하던 시대가 아니었으니 직접 공연장에 가야 연주를 들을 수 있었죠. 청중의 입장에서는 연주하는 소리뿐 아니라, 무대 위에서 보여지는 면도 상당히 중요했어요. 리스트는 바로 이 점을 잘 간파하고 있었어요. 리스트의 쇼맨십이 어느 정도였냐면, 리스트가 살롱에서 바이올리니스트 요아힘과 함께 멘델스존의 〈바이올린 협주곡〉을 연주할 때, 3악장에

서 불이 붙은 시가를 검지와 중지에 낀 채로 피아노를 연주했어요. 누구에게나 잊기 힘든 진풍경이었겠죠? 파가니니가 그랬던 것처럼, 리스트도 연주 때 늘 검정 의상을 입었고, 무대 위에서 과장된 제스처를 보였는데요. 그런 리스트에겐 파가니니가 갖지 못한 능력이 하나 더 있었어요.

5. 원조 아이돌, 리스토마니아(Lisztomania)

파가니니에겐 없고, 리스트에게는 있었던 그 능력은 바로 '여심'을 빼앗는 능력이었어요. 리스트는 마치 조각상과도 같은 자신의 얼굴로 여심을 뒤흔듭니다. 당시의 무대는 피아노가 관객을 등진 채 놓여 있어서 관객들이 피아니스트가 연주할 때의 표정이나 제스처를 전혀 보지 못하고 뒷모습만 바라보는 구도였어요. 리스트는 자신의 날렵한 콧날을 위시한 얼굴 옆선을 관객들에게 보여주고 싶었고, 결국 피아노의 방향을 옆으로 놓는 파격을 자행해요. 이제 리스트는 자신의 매력적인 옆선과 재빠른 손놀림을 동시에 보여줄 수 있게 됩니다. 지금은 당연한 모습이지만 그때까지는 그 누구도 시도한 적 없는 것이었어요. 그리고 또 피아노 뚜껑도 관객을 향해 열어서 소리가 관객에게 더 잘 전달되도록 했어요. 이러한 리스트의 파격적인 시도는 전통으로 남아 오늘날까지 계속 이어지고 있죠. 결과적으로 리스트의 콘서트에서는 그런 리스트가 너무 좋아서 기절하는 여인들이 속출했어요.

이러한 리스트 열풍에 자연스럽게 팬클럽도 생겨납니다. 리스트

의 연주와 관객들의 열광적인 반응에 충격을 받은 리스트의 친구 하이네는 이 팬클럽의 이름을 지어줘요. 리스토마니아(Lisztomania). 요즘 아이돌 팬클럽의 조상 격인 리스토마니아는 전 유럽을 휩쓸기 시작해요. 귀부인들은 무료한 생활에 대한 욕구 해소의 분출구로 리스트의 신들린 연주에 더욱 열광했어요. 리스트의 콘서트는 수천 명이 모여들어 항상 좌석이 부족했고 귀부인들은 공연장의 앞자리에 앉기 위해 치열한 경쟁을 벌입니다. 그리고 리스트가 피아노에 앉기 전, 객석을 향해 던지는 스카프나 벨벳 장갑을 낚아채기 위해 몸을 던지고, 사이좋게 찢어서 나눠가지기도 했죠. 심지어 리스트가 목욕했던 물, 리스트가 마시고 남은 커피 찌꺼기, 피우던 담배꽁초 등 리스트의 흔적이 남은 것이라면 쓰레기통을 뒤져서라도 무엇이든 기념으로 가져갔어요. 그 시절엔 지금의 '대포 카메라'는 없었으니, 대신 리스트의 초상화를 사서 소중히 간직했죠.

리스토마니아의 스토킹은 일상이었어요. 연주를 마치고 떠나는 리스트의 마차 뒤에는 수십 대의 마차가 호위를 하며 따라갔고, 러시아 공연 때 러시아 팬들은 연주회를 마치고 떠나는 리스트를 배웅하기 위해 대형 증기선을 빌리기도 했어요. 당시로서는 매우 드문 일이었죠. 리스트는 황홀한 기교만이 아닌, 카리스마와 쇼맨십 그리고 숨만 쉬고 있어도 뿜어져 나오는 아우라가 있었기에 리스트의 퍼포먼스는 분위기를 더더욱 고조시켰고, 청중들은 집단 히스테리 증세를 일으켰어요. 그야말로 리스트는 역사적으로 전무후무한 경지의 인기와

명성을 누린 클래식 음악가예요.

불멸의 연인,
비트겐슈타인

리스트의 명성과 인기가 날로 치솟는 상황에서 그는 연주여행 중에
도 수많은 여성 팬들과 스캔들이 나기도 했어요. 당시 리스트와 스캔
들이 난 수많은 여인들 중에는 뒤마의 소설《춘희》의 모델이 된 마리
뒤플레시와 무용수 롤라 몬테즈 등도 있었죠.

　이런 소문들은 마리의 귀에도 들어갔고, 결국 그녀는 리스트에게
헤어지자고 말해요. 이별을 선언할 때 마리의 심정은 어땠을까요? 그
녀는 리스트의 재능을 진심으로 존경했고, 가정마저 버린 채 리스트
에게 헌신해왔어요. 마리 덕분에 리스트는 독서의 폭이 넓어지면서,
음악의 스펙트럼도 함께 넓어졌죠. 특히 그녀와 얻은 세 명의 아이는
리스트에게 큰 행복이었어요. 하지만 둘의 결별로 결국 아이들은 리
스트의 어머니가 맡아 키우고, 리스트는 거액의 양육비를 어머니께
보냅니다.

순례의 해 2권 이탈리아, S.161, 5번 '페트라르카의 소네토 104'

　마리와 헤어진 후, 리스트는 몸과 마음을 어느 한 곳에 정착하지 않
고 자유로운 연애를 해요. 그런데 1847년 마지막 순회연주 중 리스트

는 의도치 않게 이 방랑벽을 끝내게 돼요. 러시아 키에프에서 열린 자선공연에서 리스트는 이 공연에 거액을 후원한 부인을 만나요. 그녀는 일꾼 3만 명을 거느린 폴란드 대 영주의 외동딸로, 귀족의 작위를 꿈꾸던 아버지의 뜻을 이어받아 러시아의 비트겐슈타인 공작과 결혼한 카롤린 자인 비트겐슈타인 공작부인이었어요. 하지만 그녀는 결혼 1년 만에 첫딸을 낳자마자 바로 별거 중이었죠. 그녀는 이 자선공연에서 리스트의 합창곡 〈주기도문〉을 듣고, 리스트와 자신이 종교적으로 잘 어울린다고 생각해요.

카롤린의 눈에 리스트는 잘 생기고 실력 있는 예술가일 뿐 아니라, 리스트 역시 한때 성직자가 되려고도 했으니 둘은 종교적으로 잘 통했어요. 수많은 여성에 둘러싸여 있던 리스트의 눈에 카롤린은 어떤 매력으로 다가왔을까요? 카롤린은 리스트의 전 애인이었던 마리와는 완전히 달랐어요. 화려한 미모의 마리는 사교계의 '인싸'였지만, 카롤린은 철학과 종교에 심취한 차분하고 지적인 여성이었어요. 리스트는 카롤린에 대해 친구에게 "그녀는 이성과 감성이 조화롭고 사고력도 뛰어난, 훌륭하고 완전한 사람이야"라고 말해요. 리스트의 말처럼 그녀는 리스트가 단순히 연주자에 머무르지 않도록, 그에게 제2의 음악인생을 열어준 대단한 여성이에요.

카롤린은 리스트에게 굉장한 제안을 합니다. 그 제안은 바로, 여기 저기 돌아다니는 비르투오소로서의 연주활동보다는 한 곳에 정착해서 작곡에 더 전념하는 게 어떻겠냐는 거였어요. 물론 여기에는 리스

트가 밖으로 돌아다니지 못하게 하려는 카롤린의 명석함이 내포돼 있었죠. 리스트는 카롤린의 설득으로 35세에 연주자로서의 생활에서 은퇴합니다. 젊은 나이에 무대에서 내려옴으로써, 리스트는 '무결점 연주의 전설'이라는 명성까지도 얻게 되죠. 박수칠 때 떠났으니 말입니다. 비록 연주자로서 은퇴를 하고 돈벌이를 위한 대중 연주회는 하지 않았지만, 도움이 필요한 자선 음악회에서는 피아니스트로 참여했어요.

리스트는
도피 여행 전문?

단 몇 일만에 리스트와 카롤린은 둘의 사랑에 확신이 섭니다. 카롤린은 망설임 없이 리스트를 따라나서요. 이들의 도피는 첩보영화를 방불케 합니다. 우선 그녀는 가족 몰래 영지의 일부를 팔고 보석과 현금으로 바꿔두죠. 상황이 상황이니만큼 각자 키에프를 떠나는데요. 탈출 경로도, 출발 날짜도 달랐어요. 카롤린은 딸 마리와 함께 국경 경비원에게 뇌물을 줘가면서 신중하게 행동하고, 드디어 오스트리아 국경에서 리스트와 재회해요. 그들은 리스트의 고향 라이딩에도 잠시 들른 후 마침내 독일 바이마르에 도착해요. 도피 여행도 이쯤 되면 전문가 수준이죠.

리스트는 카롤린을 만난 직후 〈고독 속의 신의 축복〉을, 그녀와 사랑에 빠진 시기에는 피아노곡 〈사랑의 꿈〉으로 알려진 노래 '사랑할

수 있는 한 사랑하라'를, 그리고 〈슈만의 헌정〉을 피아노로 편곡해서
그녀에게 헌정합니다.

 사랑의 꿈, S.298, 3번 '사랑할 수 있는 한 사랑하라'

래|알
꼭|알

〈사랑의 꿈〉

리스트는 1845년 독일의 시인 울란트와 프라일리그라트의 시에 선율을 붙여 3개
의 노래, 1번 '고귀한 사랑', 2번 '가장 행복한 죽음', 3번 '사랑할 수 있는 한 사랑하
라'를 작곡해요. 그리고 5년 후 피아노곡 〈사랑의 꿈〉으로 편곡했어요. 〈사랑의 꿈〉
3번이 잘 알려진 '녹턴'이에요.

"오! 사랑하라. 그대가 사랑할 수 있는 한!
오! 사랑하고 싶을 때 마음껏 사랑하라!
언젠가 그대가 묘지에서 슬퍼할 시간이 오리니."

바이마르,
새로운 전성기

이제 카롤린과 함께 리스트 인생에서 가장 중요한 '바이마르 시기'가
시작됩니다. 리스트와 카롤린은 저 푸른 초원 위에 4층짜리 그림 같
은 저택에서 13년간 거주하며 안정된 생활을 이어가요. 작곡 시간이
충분해진 리스트는 더 이상 화려한 연주자가 아닌 관현악 작곡가로

서 대표곡들을 쏟아내며 새로운 전성기를 맞이해요. 이런 리스트 덕분에 바이마르는 독일 예술의 중심지로 우뚝 서게 됩니다. 평생을 바쁘게 산 리스트지만 바이마르에서의 삶은 특히 더 분주했어요. 리스트의 하루 스케줄을 보면 하루를 48시간으로 산 것 같아요. 아침형 인간인 리스트는 오전 내내 작곡을 한 후, 점심에는 뷜로우 등의 젊은 제자들로 구성된 바이마르 모임에 참석해요. 오후에는 레슨을 하거나 작곡 수업을 합니다. 리스트의 거실에서는 에라르 사의 그랜드 피아노와 브로드우드 사의 그랜드 피아노가 있었고, 저녁이 되면 실내악 음악회가 열렸어요.

어느 날 리스트는 브람스와 바이올리니스트 레메니가 유럽 순회연주 중 방문하자 자신의 〈소나타〉를 연주해서 들려줍니다. 안타깝게도 브람스는 이 연주를 들으며 졸았지만요. 이처럼 리스트는 특히 온화한 인간성과 성품으로 주변인들과 좋은 교류를 많이 해요. 체르니, 베토벤, 슈베르트, 쇼팽, 그리고 브람스까지, 리스트가 만난 사람들 정말 대단하죠? 삶에서 우연히 만나게 되는 한 사람 한 사람과의 관계와 영향력은 정말 중요한 것 같아요.

 3개의 연주회용 연습곡, S.144, 3번 '탄식'

리스트는 바이마르 궁정 오케스트라의 특별 음악 감독도 맡게 돼요. 리스트는 관현악단의 실력 향상을 위해 관현악법에 관심을 기울

여요. 문학적인 소양이 풍부했던 리스트는 문득 '오케스트라로 시를 쓰면 어떨까?'라는 생각을 하게 되는데요. 이런 고민의 결과, 리스트는 오케스트라로 쓴 산문시인 '교향시'라는 혁신적인 발명품을 고안해냅니다. 전에 없던 장르인 교향시는 햄릿, 프로메테우스 등을 소재로 한 시나 소설, 회화 등에서 받은 인상과 영감을 내용으로 만들어서 음악이 굉장히 드라마틱해요. 또 튜바 같은 낮은 소리의 금관 악기를 사용해서 장중하면서도 악마적인 음향을 만들어내죠. 리스트의 교향시는 후세 작곡가들에게 중대한 영향을 주었고, 리스트는 총 열두 곡의 교향시를 작곡해서 카롤린에게 헌정해요.

또 리스트는 피아니스트로서 카리스마 넘치는 제스처로 무대 위를 종횡무진 누볐듯이 지휘자로서도 새로운 몸 사용법을 개척합니다. 그는 특히 지휘봉을 잘 사용했는데요. 선율을 더 노래하거나 더 정확하게 리듬을 표현해야 할 때, 정확하고 쉽게 지시를 했어요. 점점 더 크게 연주해야 할 때는 팔을 위로 올리며 지휘하고, 작게 연주할 때는 몸을 조그맣게 웅크리면서 지휘하는 이러한 지휘법이 요즘에야 당연하지만, 당시에는 새로운 지휘법에 대해 이러쿵저러쿵 말도 많았어요.

우리,
결혼하게 해주세요!

서로의 재능을 존중하며 사랑과 신뢰의 관계를 완성해가던 카롤린과 리스트는 공식적으로 결혼하고 싶어 했어요. 하지만 둘의 결혼에는

걸림돌이 있었죠. 야심가였던 카롤린의 남편은 그녀의 유산을 포기하지 못하고 이혼을 거부해요. 카롤린은 자신의 결혼이 사랑이 아닌 정략결혼이었음을 강조하며 로마교황청에 끊임없이 탄원서를 제출합니다. 결국 막대한 재산도 포기하지요. 리스트는 이혼 절차로 힘들어하는 카롤린을 위로하기 위해 〈6개의 위안〉을 작곡해줍니다.

6개의 위안, S.172, 3번

파리에서 리스트의 어머니의 손에 자라던 리스트의 아이들은 리스트와는 거의 만나지도 못한 채 어느새 성장합니다. 큰딸 블랑댕은 변호사와 결혼하고, 둘째 딸 코지마는 베를린에 있는 리스트의 제자 뷜로의 어머니 집에 살다가 뷜로와 사랑에 빠져서 결혼해요. 법대에 다니던 아들 다니엘은 바이마르의 리스트를 방문해서 돈독한 부자관계를 확인하죠. 하지만 그로부터 얼마 후, 다니엘은 스무 살의 나이에 폐결핵으로 숨을 거두고 말아요. 아들을 잃은 고통에 힘겨운 겨울을 보내던 리스트에게 새로운 소식이 들려와요.

리스트와 카롤린의 15년간의 눈물겨운 노력 끝에 마침내 1861년, 교황청에서 카롤린의 이혼을 인정해줍니다. 리스트는 그해 자신의 50세 생일을 맞아 로마에서의 결혼식을 계획하죠. 그런데 결혼식 전날 청천벽력 같은 소식을 전해 받아요. 교황이 둘의 결혼 허가를 다시금 철회했다는 편지였어요. 하늘은 리스트에게 자유로운 연애는 무한히

허락했지만, 결혼만큼은 허락해주고 싶지 않았던 걸까요? 카롤린의 남편은 카롤린과 리스트의 결혼을 방해하기 위해 여러 곳에 로비를 합니다. 그는 바티칸의 교황청에 이미 손을 써서 결혼 허가를 철회하도록 종용했고, 심지어 러시아 정부는 그녀의 폴란드 영지를 모두 압류해서 훗날 그 누구와도 결혼할 수 없도록 돈줄을 막아버려요. 카롤린은 15년의 세월을 참고 견뎌왔지만, 바티칸의 반대 속에서 리스트와 계속 동거할 자신은 없었어요. 둘은 이제 로마의 각자의 아파트에서 각자의 길을 갑니다. 리스트는 여러 곳을 다니며 작곡을 계속했고, 카롤린은 가톨릭에 대한 방대한 글을 쓰는 집필활동을 이어갔어요. 단테의《신곡》중 '연옥편'에서 지옥에서 고통받는 자들의 모습을 묘사한 '단테 소나타'를 들으면 이 시기의 리스트의 심정을 느낄 수 있어요.

슈퍼스타에서
검은 사제로의 변신

리스트에게 슬픔은 끊이지 않아요. 아들 다니엘이 죽고 결혼 불가 판정을 받은 그다음 해에 리스트가 그토록 아끼던 큰딸 블랑댕이 26세의 나이에 세상을 떠납니다.

젊은 시절엔 화려한 비르투오소 피아니스트로, 바이마르에서는 드라마틱한 작곡가로 걸작들을 쏟아낸 리스트는 이제 로마에서 검은 옷을 입은 사제로 살아갑니다. 슈퍼스타 리스트가 검은 옷을 입은 사

제라니! 이 대단한 반전은 젊은 시절의 리스트를 떠올려본다면 너무나 충격적인 변신이에요. 젊은 리스트는 최고급 마차를 타고, 스타일리스트와 헤어 디자이너를 각각 따로 둘 정도로 외모와 패션을 집중 관리하던 그루밍족이었지만, 이제 리스트는 죽을 때까지 검은 옷을 벗지 않아요. 그래서일까요? 이 시기 리스트의 작품들은 대부분 종교적인 주제를 소재로 합니다. 특히 〈울음, 고통, 괴로움, 두려움에 의한 변주곡〉 S.180은 바흐의 〈칸타타〉 BWV.12의 7악장, '하나님 하시는 일, 언제나 옳다'의 주제와 변주로 작곡한 곡이에요.

울음, 고통, 괴로움, 두려움에 의한 변주곡, S.180

두 아이의 죽음과 카롤린과의 결혼 좌절로부터 받은 고통과 상처. 리스트는 감당할 수 없는 슬픔을 안고 로마 외곽의 수도원에 머물게 돼요. 간소한 살림만 있는 작은 방에 피아노를 들이고 은둔생활을 시작한 리스트는 이렇게 자신을 조금씩 치유해가며 인생의 전환점을 만나 새롭게 태어납니다. 리스트는 이처럼 5년 동안 자신을 낮추고 조용히 살았지만, 리스트를 따르던 제자들이 귀신같이 알고 로마로 모여들어요. 리스트를 성직자의 길로 인도했던 추기경은 리스트가 로마 외곽의 에스테 별장에 머무르도록 배려해주었고, 산 피아트로 대성당이 보이는 이 별장은 작곡을 하기에 최적의 장소였어요. 심지어 카롤린의 아파트와도 가까웠죠.

드디어 이룬 꿈,
수사신부가 된 리스트

모든 속세의 영광을 뒤로한 리스트는 드디어 어려서부터의 꿈을 이룹니다. 어릴 적부터 인생의 위기를 만날 때마다 종교에 빠져들어 사제가 되려 했던 리스트는 54세에 사제 서품을 받아요. 다만, 가톨릭에서 사제가 되려면 7품을 모두 받아야 하는데, 리스트는 4품까지만 받았기 때문에 정식 사제가 아니라 수도사였어요. 게다가 리스트는 수도원에 머물지 않고 시가와 브랜드를 마시며 자유롭게 돌아다녔으니, 정식 수도사는 아니었어요.

모차르트의 오페라 〈돈 조반니〉에서 천하의 바람둥이인 돈 조반니가 만났던 여자들의 카탈로그엔 무려 2,650명의 여성의 이름이 적혀있어요. 리스트가 만난 여자들도 수를 헤아려 보면 책 한 권은 거뜬할 텐데요. 전 연령대를 망라한, 무려 스물여섯 살 연상의 귀부인에서부터 배우, 무용가 등등 일일이 열거하기가 힘들 정도예요. 환갑의 나이인 리스트는 검은 사제로 조용히 살아가려는 의지가 강했지만, 역시여성들은 그를 가만히 두지 않았어요. 하지만 리스트가 여성과의 관계에서 주도적이지는 않았어요. 한 예로, 한 여성이 리스트에게 도를 넘는 관계를 원하자, 리스트는 주님의 이름을 부르며 끝까지 버팁니다. 결국 그 여성은 "너 죽고 나 죽자"며 권총을 발사한 사건도 있었어요. 리스트는 사제로서의 마음가짐을 다하려 했고, 68세에는 알바노의 명예 수사신부가 됩니다.

내 딸이
바그너와?

리스트의 삶에서 바그너를 빼놓을 수 없어요. 리스트는 자신보다 두 살 아래인 독일의 작곡가 바그너의 진보적이고 혁신적인 음악 성향에 완전히 매료돼요. 리스트가 바그너에게 펼친 지원사격은 대단합니다. 바그너가 독일 드레스덴에서 일어난 혁명에 가담한 죄로 수배자 명단에 오르고, 결국 현상금까지 걸리자 리스트는 모든 위험을 무릅쓰고 바그너를 스위스로 피신시켜주기까지 합니다. 리스트는 바이마르의 궁정악장을 지내는 동안, 바그너 대신 바그너의 오페라 〈로엔그린〉 초연무대의 지휘를 맡아요. 〈로엔그린〉에 나오는 '축혼 행진곡'은 우리가 다 아는, 결혼식장에서 신부가 입장할 때 늘 연주되는 바로 그 곡이에요.

리스트는 바그너 외에도 베토벤, 베를리오즈, 베르디 등의 오페라와 관현악곡을 지휘하며, 지휘자로서 명성을 확고히 합니다. 특히 바그너와 베를리오즈의 작품들은 대중의 취향과는 거리가 멀다 보니, 바로바로 수입으로 이어지지 않았죠. 그런 그들을 돕기 위해 리스트는 그들의 음악을 직접 지휘해서 초연해요.

당시 리스트의 둘째 딸 코지마는 리스트의 제자 뷜로와 결혼해서 두 딸을 낳고 살고 있었지만, 그녀는 결혼 초에 바그너를 처음 보았을 때부터 그에게 연정을 품고 있었어요. 결국 코지마는 바그너의 아이를 낳아요. 그런데 바그너는 코지마보다 무려 스물네 살이나 많았어

요. 코지마의 남편 뷜로는 아내 코지마와 바그너의 관계를 이미 알고 있었지만, 바그너에 대한 존경심으로 모르는 척해요. 그러나 결국 코지마는 뷜로와 이혼하고, 곧바로 바그너와 결혼해요. 리스트 자신도 우여곡절 끝에 사연 많은 인생을 살고는 있었지만, 막상 자신의 딸이 이런 일을 겪자 도저히 받아들일 수가 없었어요. 결국 그는 코지마와의 연을 끊어버려요.

클래스가 다른
마스터클래스 수업

리스트의 말년, 그의 위명을 찾아 전 유럽에서 연주자들뿐 아니라, 작곡가, 지휘자 등 다양한 제자들이 구름떼처럼 몰려들어요. 바이마르의 이층짜리 작은 집에서 리스트는 '마스터클래스'라는 기존에 없던 새로운 방식의 수업 형태를 만들어내요. 일반적인 레슨은 선생이 제자에게 일대일로 피아노 연주기법, 테크닉 등의 기본기를 가르치지만, 마스터클래스는 다수의 일반인들에게 오픈된 형태로, 학생이 연주를 하면 선생이 주로 예술적 표현에 집중된 레슨을 하는 방식이에요. 리스트의 마스터클래스에서는 그랜드 피아노에 앉은 학생이 연주를 하면, 리스트가 중간에 연주를 끊어가면서 청중 또는 학생과 부분적인 의견을 나누기도 하고, 때로는 리스트가 업라이트 피아노를 치며 직접 연주를 보여주면서 제자들에게 큰 감동을 줬어요. 마스터클래스의 장점은 연주에 대한 소감과 의견을 다 같이 공유하며 서로

질문을 주고받을 수 있다는 점이에요. 특히 리스트는 마스터클래스의 분위기를 자신만의 은유와 위트를 섞어 재치 있게 표현하며 이끌어가요. 학생이 리듬을 희미하게 연주하면 "또 샐러드를 섞고 있구나!"라고 말하거나, 틀리는 음이 많고 전체적으로 서툴게 연주하면 "더러운 세탁보는 집에 가서 빨아와!"라는 표현을 썼어요. 재밌는 점은 리스트가 젊었을 때는 화려한 테크닉과 제스처로 무대 위를 장악했던 것과 달리, 말년에는 제자들에게 불필요한 움직임을 최소화하고, 음악성에 중점을 두고 연주할 것을 강조했어요.

한편, 체르니와 살리에리가 사정이 어려운 리스트에게서 레슨비를 받지 않은 것처럼, 리스트도 그 은혜를 잊지 않고 레슨비를 받지 않았어요. 리스트는 "아티스트로서, 예술을 위한 희생 없이 많은 돈을 벌어서는 안 된다"라고 강조하며, 500명이나 되는 제자들을 진심으로 아끼고 사랑합니다. 그 결과 현재 전 세계의 피아니스트들의 계보를 거슬러 올라가보면 누구라도 결국 리스트의 제자일 수밖에 없다고 할 정도로, 리스트는 많은 제자를 훌륭하게 키워냈어요. 또한 매년 2,000통이 넘는 음악가들의 편지에 일일이 답장을 했는데, 주로 리스트에게 작품의 평가를 받거나, 마무리 손질을 부탁하는 악보들이었어요. 물론 악보를 직접 들고 찾아온 사람들도 많았어요.

젊은 시절, 연주로 많은 돈을 번 리스트는 40대 이후에는 각종 음악 사업을 후원해왔어요. 비록 공식연주는 하지 않았지만 재해가 발생할 때마다 자선 콘서트를 열어 적극적으로 연주하며 이재민들을 도

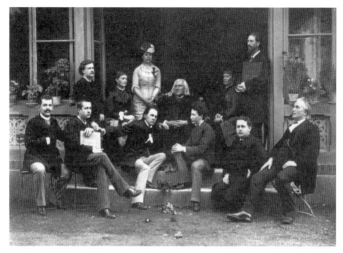

1886년 제자들과 함께한 말년의 리스트

왔어요. 또 스위스에서 음악가의 지위향상을 위한 글을 기고하기도 했던 리스트는, 라이프치히의 음악가들을 위한 연금자금을 만드는 등 복지를 위한 일에 힘을 쏟아 주변으로부터 덕망이 높았어요. 리스트는 영향력 있는 '핵인싸'로 자신이 해야 할 일을 확실히 이해하며, 그 일을 사명감을 가지고 최선을 다해 해냈어요.

헝가리의
국민 영웅이 된 리스트

리스트가 태어난 오스트리아의 라이딩은 독일어권인데다 그는 주로 빈에서 성장기를 보냈기 때문에 리스트는 헝가리어를 거의 할 줄 몰

랐어요. 그러나 28세에 헝가리를 방문한 리스트는 헝가리의 비공식 애국가인 〈라코치 행진곡〉을 화려한 피아노 솔로곡으로 편곡해 연주하면서 국민 영웅 대접을 받게 돼요. 리스트는 그때까지도 헝가리에 큰 애정이 없었지만, 조국의 성대한 환대에 마음을 열고 마침내 헝가리를 조국으로 받아들입니다. 그리고 집시 야영지를 둘러보며 집시음악에 대한 관심으로 만들게 된 곡이 바로 〈헝가리 광시곡〉 S.244이에요.

헝가리 정부에서는 승승장구하는 리스트를 헝가리에 살게 하기 위해 리스트에게 국립극장 오케스트라의 감독직과 4,000굴덴의 연봉을 제안해요. 결국 리스트 부다페스트의 헝가리 왕립음악학교의 총장으로 선출되면서 리스트는 평생 동안 로마와 독일 바이마르 그리고 헝가리 부다페스트를 오가는 삼각대 생활을 해요. 리스트가 60대에 여행한 거리는 당시 그의 나이와 교통 조건을 고려하면 믿기 힘들 정도예요. 하지만 그는 제자들을 위해 바이마르로, 헝가리를 위해 부다페스트로, 그리고 사제 서품을 받은 로마로 갈 수밖에 없었어요. 이 세 곳 중 어느 한 곳도 리스트의 소임이 가닿지 않아도 되는 곳은 없었죠.

헝가리 광시곡, S.244, 2번 C#단조

리스트와 헝가리

헝가리 부다페스트 국제공항은 2011년 리스트 탄생 200주년을 맞아 '부다페스트 프란츠 리스트 국제공항'이 되었어요. 리스트가 재직한 헝가리 왕립음악학교에서는 훗날 바르톡, 코다이, 리게티 등 헝가리를 대표하는 작곡가들이 배출되었고, 부다페스트에서는 리스트 서거 100년째 되는 해인 1986년부터 리스트 국제 콩쿠르가 3년에 한 번씩 개최되고 있어요.

　　한편 로마의 아파트에 살며 글을 쓰던 카롤린은 거실의 피아노 뚜껑을 늘 열어둡니다. 리스트가 언제라도 방문해서 피아노를 칠 수 있게 하고픈 마음이었죠. 리스트는 말년에도 여행이 잦다 보니, 카롤린과의 만남은 드물었지만, 그들이 쌓아온 사랑과 우정, 신뢰와 존경을 죽을 때까지 지켜갑니다.

미래를 향해 던지는 창,
그리고 그의 마지막

리스트가 말년에 보여준 작품들은 굉장히 독특하고 어렵게 들려요. 불협화음이 많고, 조성이 잘 안 느껴지기 때문인데요. 특히 〈순례의 해 3권〉의 4번 '에스테장의 분수'와 〈회색 구름〉 S.199는 그 다음 세대 작곡가인 라벨과 드뷔시에게 직접적인 영향을 주고, 인상주의를

예견한 작품이에요. 실제로 드뷔시는 로마에서 리스트의 연주를 직접 보기도 했죠.

회색 구름, S.199

〈슬픔의 곤돌라〉 S.134, 〈불행! 불길, 파멸〉 S.208 또한 불협화음의 연속적 사용으로 마음을 불안하게 해요. 리스트의 곡에서 느껴지는 이런 불안은 리스트의 절망감, 그리고 말년의 죽음을 떠올리며 느낀 고독감을 보여줍니다. 리스트는 자신의 음악에 대해 카롤린에게 이렇게 설명해요. "한계가 없는 미래를 향해 창을 던지는 것!"

심지어 아예 조성이 없는 〈무조의 바가텔〉 S.216a에서 보여준 대단한 혁신은 20세기의 바르톡과 쇤베르크와 같은 후세 음악가들에게로 이어져서 지금까지도 계속되고 있어요.

슈만, 쇼팽, 멘델스존 등 낭만주의를 풍미했던 동료들이 일찍 세상을 뜬 반면, 리스트는 꽤 장수한 편인데요. 70대에 들어서자 그의 건강도 차츰 나빠집니다. 그런데 리스트는 자식들 중 유일하게 남은 딸 코지마와는 연을 끊고 살다 보니, 안타깝게도 그의 곁에는 가족이 없었어요. 그는 세상을 떠나던 마지막 해에도 너무나 바쁜 일정을 소화하고 있었어요. 1886년, 75세의 리스트는 45년 만에 런던을 방문해서 7개의 연주회를 하고, 파리, 바이마르 룩셈부르크에서의 연주회가 끝나자마자 코지마의 부탁으로 독일 바이로이트의 바그너 페스티발에

참석해요. 코지마의 기획으로 열린 이 페스티발에서 리스트는 바그너의 오페라 〈트리스탄과 이졸데〉를 관람합니다. 하지만 감기가 폐렴으로 악화되면서 혼수상태에 빠지고 말아요. 결국 리스트는 1886년 7월 31일, 75세를 일기로 생을 마감해요. 그는 자신의 소망에 따라 바이로이트의 시정묘지에 안장되었어요. 20여 년 전, 리스트는 카롤린에게 다음과 같은 유언을 남겼어요.

나의 장례식은 되도록이면 화려하지 않고 간결하게,
적은 비용으로 음악이나, 추모연설 없이 해주세요.
친구나 지인을 부르는 것도 싫습니다.
혹시라도 유해를 다른 장소로 옮기는 일은 하지 말아주세요.
묘비에는 시편 140편의 이 부분을 새겨주십시오.
"정직한 자들이 주의 앞에서 살리다."

리스트가 남긴 유품은 사제복과 7장의 손수건뿐이었고, 그의 유언대로 장례식은 음악이나 추모연설 없이 고요히 진행됐어요. 카롤린은 리스트가 세상을 떠나자, 7개월 후 마치 리스트를 따라가듯 생을 마감해요. 리스트와 카롤린은 많은 우여곡절 끝에 부부의 연을 맺지는 못했지만, 그들은 서로를 진심으로 깊이 사랑했으며, 둘은 서로가 서로에게 '불멸의 연인'이었어요. 카롤린의 딸 마리는 리스트의 영지를 상속받아 리스트 재단을 만들고, 리스트가 말년을 보낸 바이마르

의 이층집을 리스트 박물관으로 만들어냅니다.

사랑할 수 있는 한
사랑하라

리스트가 65세가 됐을 때, 마리 다구 백작 부인이 세상을 떠납니다. 이 소식을 들은 리스트는 카롤린에게 보낸 편지에 이렇게 써요.

인간이 할 수 있는 최선은 살면서 뭔가에 빠지고,
신음하다 고통받고, 실수하고, 변심하다 죽는 것이죠.

리스트는 사랑의 열정에 빠져봤고, 실수도 해보며 자식들의 이른 죽음으로 고통받은, 그야말로 편지의 글 그대로의 삶을 살았어요. 리스트는 이것을 '최선의 삶'이라고 말합니다. 그 어떤 인간도 고통을 피해 갈 수는 없어요. 신의 섭리대로 살고자 했던 리스트는 모든 것이 신의 뜻이라 여겼고, 자신에게 주어진 소명을 다하려 진심으로 최선을 다했어요. 이성과의 사랑에 막다른 길을 느끼고 회의를 가진 리스트는 그것을 예술과 인간, 인류에 대한 사랑으로 외연을 넓히며, 살아 있는 한 최선을 다하는 삶을 살았어요. 그는 사랑할 수 있는 한 사랑하며 살았어요.

사랑의 꿈, S.541, 3번 '녹턴'

에디슨이 축음기를 1년만이라도 일찍 발명했더라면, 우리는 건반 위의 황태자로 군림한 리스트의 연주를 들을 수 있었을지도 모릅니다. 기차가 없던 시절 어마어마한 거리를 여행하며 말도 안 되는 일정을 소화해낸 리스트는 대단한 체력과 정신력, 열정으로 낭만주의의 테두리를 반짝반짝 닦아냈어요. 당시 바로크 시대에 영웅대접을 받던 거세 가수 카스트라토의 거세 수술이 법적으로 금지되자, 카스트라토의 빈자리를 비르투오소 연주자들이 채우던 중이었어요. 하지만 결국 대부분의 비르투오소 연주자들은 잊혀졌고, 리스트만이 기억됩니다. 리스트는 즉흥연주를 하더라도 일일이 악보에 기록을 했기에 후세에까지 그의 음악을 남길 수 있었던 거죠. 그는 근면함과 섬세함 그리고 사명감으로 각종 음악 사업을 추진하고 후배 음악가들의 생계를 도운 큰 스승이자 후원자였어요. 이런 리스트의 이타적 행동들이나 워커홀릭과도 같은 창작열 그리고 독실한 신앙심과 화려한 연애는 도무지 한 사람의 일생으로 보기엔 설명하기 어려울 정도예요. 리스트의 삶에서 보이는 여러 상반되는 면모들이 꽤 큰 충돌을 일으키기도 합니다. 하지만, 그는 많은 제자들을 키워내며 후세에까지 이어지는 혁신의 바람을 불러일으킨, 새로운 시대를 향해 과감한 도전의 창을 던진 사람이었어요.

나는 때때로 나의 깊은 슬픔을 소리로 표현해낸다.
_리스트

1. 워커홀릭

유럽 전역을 돌며 연주여행을 하고, 작곡과 편곡, 지휘, 그리고 말년까지 레슨을 쉬지 않았던 워커홀릭이에요.

2. 리스토매니아

아이돌 팬클럽의 원조가 된 리스트의 팬클럽이에요.

3. 리사이틀

리스트는 단 한 사람만이 출연하는 독주회를 처음으로 시도했어요.

4. 비르투오소

화려하고 기교적이며 거장다운 연주를 하는 연주자로, 리스트는 비르투오소의 대명사예요.

5. 검은 옷의 사제

리스트가 로마에서 종교에 심취해 사제서품을 받은 후 붙여진 별명이에요.

6. 쇼팽

서로 존경하면서도 서로 시기를 할 수밖에 없었던 애증의 관계였어요.

7. 트렌드세터

리스트는 연주자로서 청중이 원하는 바를 정확히 캐치해 유행을 선도해요.

8. 사랑의 꿈

사랑할 수 있는 한 사랑하며 산, 리스트의 명곡이에요.

9. 커버송

수많은 교향곡, 가곡, 오페라 아리아 등을 피아노 솔로로 편곡해요.

10. 마스터클래스

마스터클래스라는 새로운 레슨 형식으로 500명의 제자들을 지도했어요.

꼭 들어야 할
리스트 추천 명곡 PLAYLIST

1. 〈6개의 위안〉 S.172, 3번

2. 〈사랑의 꿈 3번〉 S.541, 3번 '녹턴'

3. 〈페트라르카의 소네토〉 S.270, 1번 '평화를 찾지 못하고'

4. 〈멘델스존의 한여름 밤의 꿈 중 '결혼 행진곡'〉 S.410

5. 〈파가니니 대연습곡〉 S.141, 3번 G#단조 '라 캄파넬라'

6. 〈초절기교 연습곡〉 S.139, 4번 D단조 '마제파'

7. 〈그대는 한 송이 장미 같아〉 S.287

8. 〈메피스토 왈츠〉 S.514, 1번

9. 〈피아노 소나타 B단조〉 S.178

10. 〈헝가리안 랩소디〉 S.244, 2번 C#단조

11. 〈단테 소나타〉 S.161, 7번

12. 〈피아노 협주곡 1번 E♭ 장조〉 S.124

13. 〈죽음의 차르다시〉 S.224

14. 〈순례의 해 1권 스위스〉 S.160, 6번 '오베르만의 골짜기'

15. 〈교향시 3번〉 S.97, '전주곡'

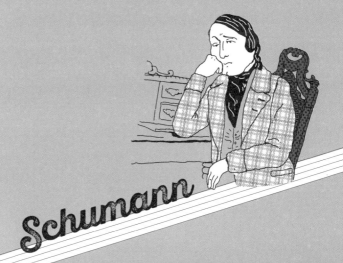

04

꿈꾸는 환상 시인
슈만
Robert Alexander Schumann, 1810 ~ 1856

트로이메라이에 귀를 기울입니다.
어느덧 들리는 그의 목소리.
순수했던 어린 시절의 꿈, 그리고 사랑.

슈만은 스스로를 "슈베르트와 브람스 사이에 있는 낭만주의의 절대적 신봉자"라고 말했어요.

낭만주의는 현실세계에는 없는, 꿈과 환상에서만 존재하는 것들을 구현하려 합니다. 슈만이 꿈꾼 환상의 세계는 현실에서는 상상할 수 없는 모호한, 이성적으로는 설명할 수 없는 것들이었어요. 그는 이러한 것들을 그가 좋아하는 문학에서 나온 아이디어와 섞어서 음표 속에 숨겨놓습니다. 그의 숨바꼭질은 클라라와의 사랑의 암호였고, 사랑의 속삭임이었죠. 알아도 안 것 같지 않은 그의 음악과 그의 인생의 퍼즐을 맞춰 나가볼까요?

어린이를 위한 앨범, Op.68, 1번 '멜로디'

포기할 수 없는 음악의 길,
Feat. 파가니니

슈만은 1810년 6월 8일, 독일 동남부의 작은 마을에서 누이와 세 명의 형 아래 늦둥이 막내로 태어났어요. 슈만은 7세 즈음 이미 피아노로 즉흥 연주를 하며 사람들을 놀라게 할 만큼 음악 신동인 동시에 문

학 소년이었어요. 그의 문학적 재능은 부모님으로부터 온 거였는데요. 슈만의 아버지는 라이프치히 대학에서 문학을 전공한 후 소설을 쓰며 책을 출판하고 판매했고, 어머니도 문학가 집안이었어요. 넉넉하고 교육적인 가정환경 덕분에 슈만은 좋은 교육을 받으며, 소년 시절에 이미 그리스의 비극과 괴테와 쉴러, 장 파울의 작품 등 문학에 심취할 수 있었어요. 슈만은 어린 나이에 이미 연극과 오페라를 즐겨 보고, 혼자 힘으로 오케스트라와 합창단을 조직해 오페라를 공연하기도 했어요. 아버지에게 피아노를 선물 받은 슈만이 베토벤의 교향곡을 피아노 듀오로 편곡해서 연주하자 슈만의 아버지는 슈만을 작곡가 베버에게 보내서 음악을 가르치려 합니다. 하지만 슈만이 16세가 되던 해에 누이가 자살을 하자, 이에 충격받은 아버지는 세상을 떠나요. 그런데 그만, 아버지뿐 아니라 베버도 세상을 떠나고 말아요. 이제 본격적으로 음악을 공부하려던 슈만에게 아버지와 베버의 갑작스러운 죽음은 큰 충격이었어요. 게다가 또 다른 문제는, 슈만의 어머니는 물론이고 그 누구도 슈만이 음악을 계속하도록 이끌어주지 않았어요. 특히 집안 사정을 고려한 어머니는 슈만이 음악가나 문학가가 아닌, 법학도가 되기를 바랍니다. 결국 슈만은 라이프치히 대학의 법학과에 진학해요.

음악가의 꿈을 내려놓을 수 없었던 슈만은 1830년 어느 날 라이프치히에서 열린 이탈리아의 바이올리니스트 파가니니의 신들린 듯한 테크닉에 너무나 큰 충격을 받아요. 그리고 리스트가 그랬던 것처럼

'피아노의 파가니니가 되겠다'는 확고한 결심을 해요. 때마침 슈만은 비크 선생과 만나게 되는데, 비크는 곧바로 슈만의 천재성을 알아봐요. 비크는 슈만이 음악가의 길을 선언하자, 크게 실망한 슈만의 어머니에게 3년 안에 슈만을 유럽 최고의 피아니스트를 만들어놓겠다며 설득해요. 드디어 슈만은 비크의 집의 방 두 개를 빌려 함께 숙식하며 1년간 도제식 교육을 받기 시작해요.

그런데 예기치 못한 일이 일어납니다. 사실 슈만은 급했어요. 22세면 결코 어린 나이가 아니었기에 한시라도 빨리 피아니스트로서 성공해야 한다는 강박에 쫓기고 있었죠. 그는 피아노의 기교를 효과적으로 끌어올리기 위해 하루에 7시간씩 맹연습을 해요. 그런데 피아노의 파가니니가 되려는 슈만의 꿈은 아예 산산조각이 나고 말아요.

슈만은 손가락 하나하나의 힘을 기르기 위해 손가락에 모래주머니를 하나씩 달고 연습했는데, 손가락들이 심하게 혹사당하다 보니, 끝내 오른손 세 번째 손가락과 네 번째 손가락에 마비증세가 온 거죠. 그런데 여기서 멈추기는커녕, 그는 '피아노 숙달 속성기'라는 기계를 직접 발명해서 마비된 두 손가락에 끼우고 더욱 맹렬히 연습합니다. 결국 오른손 네 번째 손가락이 부러지고 피아니스트가 되려는 꿈은 아예 접을 수밖에 없게 됩니다. 비크 선생에게서 배운 지 2년째 됐을 때였어요.

22세라는 나이에 길을 잃은 슈만은 음악 재능뿐 아니라 소년 시절의 문학 재능을 잘 살릴 수 있는 음악평론가와 작곡가로 살아가기로

결심해요. 그리고 본격적으로 당시 라이프치히 오페라의 지휘자이며 작곡가인 도른에게서 본격적인 음악 이론 교육을 받기 시작해요. 슈만은 자신의 이루지 못한 피아니스트의 꿈을 피아노곡을 작곡함으로써 대체하려는 듯 작품번호 1번부터 23번까지 전부 피아노곡으로 채웁니다.

나비, Op.2

악보 위에 써내려간 시,
그리고 사랑의 암호들

슈만의 천재성과 독창성이 돋보이는 〈나비〉 Op.2는 그의 피아노 음악의 출발점이 되는 작품이에요. 이 곡은 장 파울의 소설 《청개구리의 시대》 중 마지막 63장 '애벌레의 춤'에서 영감을 받아서 작곡된, 음악과 문학의 융합을 처음으로 구체화한 곡이에요. '애벌레의 춤'은 가면무도회에서 쌍둥이 형제인 발트(몽상주의자)와 볼트(현실주의자)가 비나에게 반해 사랑에 빠지는 내용이에요. 발트와 볼트, 비나는 후에 〈카니발〉에서 슈만의 내면을 상징하는 플로레스탄과 오이제비우스 그리고 클라라의 삼각구도로 이어져서 아주 흥미로워요. 또 소설에 등장하는 가면무도회, 달빛, 나비, 광대, 어린이 등은 슈만의 작품에 자주 등장하는 소재가 됩니다. 이렇듯 슈만이 음악과 문학과의 결합을 시도하기는 했지만, "나는 음악에 글을 붙이지, 글에 음악을 붙

이지는 않는다. 그건 좀 멍청한 짓이다"라고 말할 정도로 표제와 글을 음악의 절대요소로 보지는 않았어요.

한편 음악과 문학의 양날을 다 쥐고 흔들었던 슈만이 비밀스럽게 즐기는 놀이가 있었는데요. 문자와의 놀이에 빠진 슈만은 음표로 암호를 만들어서 놀았어요. 그것도 '악보'라는 놀이터에서 말이죠. 알파벳을 음이름과 연결시켜서 만든 이 암호는 음표라는 가면을 쓰고, 슈만의 작품들에서 아주 중요한 역할을 해요. 〈나비〉 Op.2보다 먼저 작곡된 〈아베그 변주곡〉 Op.1은 아베그(Abegg)라는 한 소녀의 이름에서 A(라)-B♭(시♭)-E(미)-G(솔)-G(솔) 음을 따와서 그대로 주제로 사용한 거예요. 이 올라가는 선율은 뒤집어서 '솔-솔-미-시♭-라'로 내려오기도 해요.

아베그 변주곡, Op.1

ABEGG를 음으로 만든 '라-시♭-미-솔-솔'

'네 개의 음에 의한 음악의 풍경'이라는 부제를 가진, 슈만의 독특한 피아노곡 〈카니발〉 Op.9는 네 개의 음, 즉 A(라), S(미♭), C(도), H(시)를 주제로 구성돼 있어요. 이 네 개의 음을 문자로 만들면 'Asch(아쉬)'

가 되는데요. Asch는 자신의 이름 '알렉산더 슈만(Alexander Schumann)'의 앞 글자에서 따온 것이기도 하면서, 슈만이 한때 사랑했던 소녀 프리켄의 고향 이름이기도 해요.

보통 카니발에 가면 화려한 퍼레이드가 대단한 볼거리죠. 슈만의 〈카니발〉은 마치 퍼레이드를 보듯, 나비, 광대뿐 아니라 슈만의 친구인 쇼팽, 슈만이 동경한 파가니니 그리고 슈만이 사랑한 클라라 등이 등장하는 21개의 곡을 엮은 모음곡이에요. 그중 정말 독특한 악보가 있어요. 8번 '회답' 다음에 나오는 '스핑크스'인데요. 마치 수수께끼 같아요.

 카니발, Op.9, 12번 '쇼팽'

래알깨알

스핑크스

〈카니발〉중 8번과 9번 사이에 있는 스핑크스의 3개의 짧은 악보에는 음표가 블록 모양으로 머리만 그려져 있어요. 스핑크스는 수수께끼를 맞추지 못하면 잡아먹어 버리는 전설적 동물이죠. 슈만은 이 3개의 악보로 수수께끼를 내고 있어요. 수수께끼의 답은 바로 ASCH예요. Asch(재)는 축제에서 묵상의 의미를 가져요.

슈만은 바이올리니스트 요아힘의 모토인 '자유롭게, 그러나 고독하게(Frei Aber Einsam)'의 첫 글자 F(파)-A(라)-E(미)를 모티브로 한 소나타를 브람스, 디트리히와 함께 공동 작곡하기도 했어요.

이중인격의 끝판왕,
누가 진짜 슈만일까?

사실 슈만은 자신의 내면에 두 개의 다른 성격, 다른 자아를 가진 다중 인격이었어요. 그는 이 두 가지 인격을 '플로레스탄'과 '오이제비우스' 라는 두 개의 인물로 설정했는데, 플로레스탄은 굉장히 활력 넘치고 열정적이고 적극적인 반면, 오이제비우스는 우울하고 몽상을 좋아하는 조용한 성격이죠. 슈만은 이 둘을 묘사한 곡을 썼을 뿐만 아니라, 이 둘은 슈만의 분신이 돼요. 그는 이렇게 완전히 대조적인 두 인격의 목소리를 빌려서 비평을 썼어요. 그는 〈다비드 동맹 무곡집〉 Op.6을 작곡해서 자신의 이 이중성을 구현해네요.

18개의 춤곡으로 구성된 〈다비드 동맹 무곡집〉의 각각의 곡들은 쉽게 구분하기 위해, 각 곡의 끝에 플로레스탄의 'F'와 오이제비우스의 'E'의 이니셜로 서명을 해뒀어요. 플로레스탄의 곡은 격정적이고 빠른 템포로, 오이제비우스의 곡은 내면의 노래를 하듯 느린 템포로 써 있어서 두 성격의 대조를 잘 보여줍니다. 이 곡은 슈만의 상상력으로 만들어졌지만, 현대 정신분석학에서는 자아분열 증세로 보기도 합니다.

음악 비평의 시작,
〈음악신보〉 창간

글재주가 좋았던 슈만은 쇼팽의 데뷔 무대에 대해 당시 〈라이프치히

신보〉에 "모자를 벗으시오, 천재가 나타났소!"라고 찬사의 글을 게재해서 쇼팽의 천재성을 알립니다. 이로써 필력에 자신감을 얻은 슈만은 음악평론가로서의 길을 더욱 굳건히 하기 위해 1834년, 음악잡지인 〈음악신보〉를 창간하고 주필로서 10년간 왕성한 음악평론 및 비평 활동을 합니다. 음악평론이야말로 슈만의 음악재능과 문학재능을 동시에 펼쳐 보이는 최고의 수단이었죠. 〈음악신보〉는 모차르트, 베토벤 등 지나간 선대의 주요 작곡가에 대한 관심을 끌어올리는 동시에 쇼팽, 멘델스존, 브람스, 베를리오즈 등 당대의 라이징 스타들을 소개해서 알리는 대들보 역할을 해요.

게다가 슈베르트 사후에 빈을 방문한 슈만은 슈베르트의 유품에서 슈베르트의 알려지지 않은 〈교향곡 C장조〉의 악보를 찾아냅니다. 그는 곧바로 친구 멘델스존에게 악보를 전하고, 멘델스존의 지휘로 초연을 하게 했죠. 그리고 〈음악신보〉에 슈베르트의 교향곡을 최초로 소개하면서 〈음악신보〉는 강력한 비평지로써의 입지를 굳히게 돼요. 또한 슈만은 스무 살의 신예 브람스를 "새로운 길"이라 칭하며 〈음악신보〉에 소개해줬고, 그 덕분에 브람스는 비교적 일찍부터 주목받을 수 있게 됩니다. 또 프랑스의 베를리오즈처럼 재능은 있지만, 알려지지 못한 작곡가를 소개해서 청중의 반응을 불러일으키기도 하죠.

하지만 슈만 자신이 피아노의 파가니니가 되기 위해 테크닉에 치중하다가 피아니스트의 꿈을 포기할 수밖에 없었던 경험 때문일까요? 그는 테크닉을 내세운 작품이나 기교 위주의 연주에는 혹평을 쏟

아냈어요. 체르니처럼 화려한 테크닉에만 치중하는 예술가들을 "속물적인 예술가"라며 맹공격했죠. 무엇보다도 그는 리스트와 바그너의 음악정신에 반대하며 신랄한 비판을 이어나갔어요.

다비드 동맹 무곡집, Op.6

주목할 점은, 슈만이 〈음악신보〉에 게재한 평이 굉장히 독특한 방식이었다는 점이에요. 음악평론가의 실명으로 비평하는 것이 아닌, '다비드 동맹'이라는 가상의 그룹 멤버들이 모여 가상의 좌담회를 하는 내용으로 비평이 전개돼요. 이 동맹에는 모차르트, 베토벤, 슈만 자신, 클라라, 친구 베를리오즈, 쇼팽 등의 실존인물과 플로레스탄과 오이제비우스와 같은 가상인물들이 섞여 있었어요. 슈만은 강하게 반대의견을 낼 때는 플로레스탄을 내세웠고, 부드럽게 칭찬할 때는 오이제비우스를 내세웠어요. 또 중재 역할은 성숙하고 사려가 깊은 마이스터 라로(Raro, 'Ra'는 Clara의 Ra, 'Ro'는 Robert Schumann의 Ro)에게 일임하는 등 여러 가상인물들을 슈만의 분신으로 등장시켜요.

이런 기상천외한 비평을 전개한 슈만의 상상력도 정말 대단하지만, 슈만이 가상의 단체를 만든 가장 큰 목적은 음악계의 속물 예술가 집단인 블레셋에 맞서기 위해서였어요. 다비드 동맹은 블레셋의 거인전사인 골리앗을 쓰러뜨리는 다윗(다비드)의, 작지만 강한 의미가 내포돼 있죠. 슈만의 이런 기발한 상상력은 과연 어디에서 온 걸까요?

슈만의 영원한 뮤즈,
클라라와의 만남

음악사에서 가장 유명한 커플이 된 슈만과 클라라의 이야기는 단지 그들의 사랑뿐 아니라, 그들이 음악으로 주고받은 영향과 영감, 믿음과 헌신을 되새기게 해요. 역사상 그 어떤 작곡가도 단 한 명의 여성으로부터 받은 영감과 영향이 이토록 크지는 않았어요.

비크 선생의 집에서 숙식을 하며 피아노를 배우던 슈만은 비크 선생의 딸인 열한 살의 어린 소녀 클라라와 만나요. 그녀는 피아노 신동으로 유럽 전역에서 이미 이름을 날리던 피아니스트였어요. 어린 나이임에도 불구하고 바쁘게 연주여행을 다니는 클라라는 슈만의 눈에 경외의 대상이었죠. 소녀 클라라와 청년 슈만은 장난을 치며 놀던 친한 오빠 동생 사이였지만, 슈만이 약혼녀와 헤어진 그해, 슈만의 눈에 클라라가 여자로 보이기 시작해요. 어려서부터 피아노밖에 모르던 클라라는 슈만의 구애에 순수하게 이끌려가요. 슈만에게 클라라는, 그저 사랑하는 여인에 머무르지 않고, 작곡의 영감을 주는 '뮤즈'였어요. 미소를 띤 클라라와의 재치 있는 대화는 슈만의 상상력을 자극했고, 슈만은 그녀와의 수많은 감정과 느낌들을 작품 속에 담아요. 심지어 클라라가 만들어준 선율을 주제로 곡을 쓰기도 해요.

슈만은 누이의 자살과 아버지의 죽음을 연달아 겪고, 형과 형수마저 콜레라로 세상을 떠나면서 줄곧 어머니에게 편지를 쓰며 의지해왔어요. 그런데 그토록 의지하던 어머니마저 세상을 떠나자 슈만은

극도로 힘들어해요. 설상가상으로 그만, 슈만과 클라라의 밀회가 비크 선생에게 탄로가 나고 맙니다. 비크 선생은 슈만에게 클라라와의 모든 편지를 불태워 없애게 하고, 그녀와의 만남을 금지시켜요. 이 명령을 어길 시에는 연을 아예 끊어버리겠다고 협박도 하죠. 바로 이때부터 6년 동안 비크 선생을 상대로 한 슈만과 클라라의 힘겨운 연애가 시작됩니다.

 피아노 소나타 3번 F단조, Op.14, 1악장

이 시기에 슈만은 많은 피아노곡을 썼는데, 그중 〈피아노 소나타 3번〉은 슈만의 참담한 심정을 반영하듯 단조의 어둡고 암울한 분위기가 짙게 깔려 있어요. 3악장 '클라라 비크의 주제에 의한 변주곡'이 시작될 때 들리는, 다섯 개 음으로 이루어진 멜로디 '도시라솔파'는 바로 클라라의 이름에서 나온, 클라라 모토(Clara motto)예요. 5악장 론도에서는 'F-A-E' 선율을 아름답게 노래하며 화려하고 웅장하게 마무리해요. 이 클라라 모토는 슈만의 많은 피아노곡에서 계속해서 등장해요.

〈피아노 소나타 3번 F단조〉 Op.14의 1악장(왼쪽)과 3악장(오른쪽)

클라라는 슈만에게 보낸 편지에 "오빠는 너무 어린애 같아!"라는 말을 자주 썼어요. 자신보다 아홉 살이나 어린 클라라가 자신에게 어린애 같다는 말을 하자 슈만은 자신의 어린 시절을 종종 회상해봅니다. 또 그녀와 미래를 함께하고픈 꿈을 꾸며 그 기대감을 악보에 그려 넣어요. 비록 비크 선생의 반대가 심했지만, 슈만은 스승인 비크를 아버지라 부르고 싶어 했고, 비크가 이루어놓은 명성과 사업적인 안정감에 기대고 싶기도 했어요. 슈만은 자신의 소망이 이루어지리라 굳게 믿고 있었어요.

1838년 슈만은 이렇게 자신의 어린 시절을 회상하며 〈어린이 정경〉 Op.15를 작곡해요. 슈만은 그 시절의 순수함과 장난기를 〈미지의 나라들〉, 〈숨바꼭질〉, 〈난롯가에서〉, 〈목마의 기사〉 등 13곡 안에 녹였어요. 〈어린이 정경〉 전 곡을 들으면 마치 어른을 위한 동화책을 한 권 읽은 듯합니다. 어린 시절을 이야기 형식으로 그려낸 최초의 작품인 〈어린이 정경〉은 후세 작곡가들이 영향을 받아 계속 이어갑니다.

어린이 정경, Op.15, 7번 '트로이메라이'

슈만의 가장 잘 알려진 곡은 40분 길이의 〈교향곡〉이나, 30분 길이의 〈피아노 소나타〉도 아닌, 5분이 채 안 되는 바로 이 곡, 〈어린이 정경 7번〉 '트로이메라이'예요. 이 곡은 지금까지 쓰인 피아노곡 중에서도 가장 유명하죠. 전설적인 피아니스트 블라디미르 호로비츠의 모

스크바 방문연주로 더욱 유명해진 이 곡은, 기교를 완전히 배제한 단순한 멜로디로 써 있어요. 단 24마디의 몇 개 안되는 음들로 이루어졌지만, 듣는 이들의 가슴을 먹먹하게 만드는 놀라운 곡이에요.

그대는 나의 선한 영혼, 보다 나은 내 자신이에요

비크 선생 입장에서는 천재 피아니스트로서 명성을 날릴 뿐 아니라, 이제 막 핀 꽃봉오리와도 같은 딸 클라라가 내세울 것 없는 슈만에게 빠져드는 것을 가만히 지켜볼 수는 없었어요. 슈만을 먹이고 재워가며 피아노와 작곡을 가르쳐줬더니, 자신의 귀한 딸을 빼앗아간다고 생각한 비크는 도저히 슈만의 주제넘은 행동을 용납할 수 없었죠. 슈만은 안정된 직업도 없는, 무명의 가난한 작곡가일 뿐 아니라, 줄담배를 피우며 폭음을 하니, 비크의 입장에서는 뭐 하나 허락할 만한 이유가 없었죠. 무엇보다도 비크가 용서할 수 없었던 건 바로 슈만의 우울 증세였어요. 그런데 비크 선생은 슈만이 위대한 작곡가가 될 가능성을 전혀 짐작도 못한 것 같아요. 비크 선생이 짐작하지 못한 건 또 있어요. 바로 슈만도 가만히 물러날 성격이 아니었다는 점이에요.

슈만과 클라라의 비밀 데이트는 계속 됐어요. 슈만은 클라라를 만나기 위해 카페에서 몇 시간 동안 그녀의 콘서트가 끝나기를 기다리기도 했고, 슈만의 친구들은 슈만과 클라라 사이의 편지를 대신 전달해주는 메신저 역할도 했어요. 〈환상 소곡집〉 Op.12 중 3번 '왜?'와 5번 '밤

에'는 매일 밤마다 사랑하는 연인이 헤어져야 하는 아쉬움을 그린 곡으로, 당시 슈만의 참담한 심정이 담겨 있어요. 또 그는 〈환상곡 C장조〉 Op.17을 작곡해서 리스트에게 헌정하는데, 이 곡의 1악장 코다(Coda, 종결부)에서 베토벤의 가곡 〈멀리 있는 연인에게〉 Op.98의 마지막을 인용함으로써, 클라라와 떨어져 지내는 고통을 표현했어요.

환상 소곡집, Op.12, 3번 '왜?'

또 이 시기에 작곡한 총 8악장의 〈크라이슬레리아나〉 Op.16은 슈만의 클라라에 대한 애절함을 느낄 수 있어요. 슈만은 자신이 좋아한 E.T.A. 호프만 소설의 주인공인 크라이슬러를 바탕으로 느리고 탐미적인 짝수 악장과 빠르고 열정적인 홀수 악장으로 나눠, 분리된 자아를 표현했어요. 슈만은 이 곡을 쇼팽에게 헌정했어요. 호프만은 브람스와 슈만의 연결 통로이기도 해요.

한편 비크 선생이 결국 슈만과 클라라의 결혼에 동의해주지 않자, 슈만은 사랑하는 클라라와의 행복한 미래를 위해 비크에게 결혼 동의를 위한 소송을 제기해요. 물론 비크도 가만히 있지는 않았어요. 그는 치밀하고 꼼꼼하게 결혼을 막을 전략을 세워요. 바로 이 기간 동안 슈만은 빈을 방문해서 영원히 사라질 뻔한 슈베르트의 교향곡을 발견해서 생명을 불어넣어 주죠. 슈만은 복잡한 상황 속에서도 피아노곡 〈아라베스크〉 Op.18, 〈유모레스크〉 Op.20, 〈빈 카니발의 어릿광

대〉Op.26 등을 작곡해요. 〈유모레스크〉는 슈만이 일주일 동안 울고 웃으며 작곡했는데, 그는 이 곡이 자신의 작품 중 가장 우울한 작품이라고 말했어요. 유모레스크(Humoreske)의 유머(Humor)는 단순한 유머가 아니에요. 슈만의 유머는 선과 악, 낮과 밤, 삶과 죽음 등 삶의 모순된 면면들로써 시시각각 내면의 기분이 바뀌는 것을 상징해요.

유모레스크, Op.20

비크 선생과의 1년간의 길고 긴 법정 다툼 끝에 드디어 1840년 9월 12일, 클라라가 성인이 되기 하루 전, 슈만과 클라라는 결혼합니다. 이 세기의 결혼은 음악 역사에 놀라운 시너지를 내는 출발점이 돼요. 슈만은 힘들게 이뤄낸 클라라와의 결혼식 전날 밤, 결혼에 대한 감격과 환희 그리고 감사의 마음을 담아 작곡한 가곡집 〈미르테의 꽃〉Op.25를 클라라에게 헌정해요. 연애시절 슈만과 클라라가 함께 모아둔 괴테, 바이런 하이네, 뤼케르트의 시에 곡을 붙인 이 26곡의 노래들에서 슈만은 클라라에 대한 절절한 사랑과 일렁이는 마음, 사랑의 감격과 절망, 그리고 미래에 대한 불확실 등을 담아냈어요. 특히 1번 '헌정'에서 슈만은 클라라에게 경의를 표하기 위해 슈베르트의 〈아베 마리아〉의 후주에 나오는 선율을 사용했어요.

그대는 나의 영혼, 나의 심장

그대는 나의 기쁨, 나의 고통

그대는 하늘이 내게 주신 사람

그대가 나를 사랑함은 비로소 나를 가치 있게 해요.

그대는 나의 선한 영혼이며, 보다 나은 내 자신이에요.

 평소에 소소한 감정들, 심지어 얼마 안 되는 담뱃값도 꼼꼼히 수첩에 기입하는 성격이었던 슈만은 클라라와 결혼하자마자 함께 일기를 쓰자는 제안을 해요. 이 결혼일기는 그들의 사랑과 작품에 대한 이야기들, 다툼과 미래에 대한 대화, 커리어 등에 대해 비교적 상세히 기록돼 있어요.

미르테의 꽃, Op.25, 1번 '헌정'

언어가 끝나는 곳에서
음악이 시작된다

작품번호 1번부터 23번까지를 전부 피아노곡으로 채운 슈만은 돌연, 1840년부터는 가곡 작곡에 몰입하기 시작해요. 이 해에만 가곡집 〈미르테의 꽃〉, 〈리더크라이스〉, 〈시인의 사랑〉, 〈여인의 사랑과 생애〉를 포함해 무려 140여 곡의 노래를 작곡하는데요. 슈만 가곡의 대다수가 작곡된 1840년을 슈만의 '가곡의 해'로 불러요. 슈만이 노래의 가사로

채택한 시들은 하이네, 괴테, 뤼케르트, 아이헨도르프 등 당시 유명한 낭만주의 시인들의 시 중 슈만이 신중하게 고른 것들이에요. 문학에 조예가 깊었던 슈만에게 있어서 음악은 자신이 깊이 이해한 시를 표현하기 위한 도구였어요. 또 슈만은 피아노를 성악의 곁을 지키는 악기가 아닌, 핵심요소로 배치했어요. 그의 가곡에서는 피아노가 솔로로 길게 전주, 간주, 후주를 연주하는 특징을 보이다 보니, 그의 가곡을 '노래와 피아노의 이중주'라고 불러요. 또 보통 다른 작곡가들은 제목을 정한 후 작곡을 하는 반면, 슈만은 작곡을 끝내고 한 번 쭉 훑어본 후에 제목을 붙였어요.

　슈만은 "나는 당신과 결혼하지 않았으면 이런 노래는 쓸 수 없었을 거요."라고 말했을 정도로, 그의 가곡들은 클라라를 향한 노래였으며 그의 노래를 가장 잘 이해한 사람도 클라라였어요.

미르테의 꽃, Op.25, 3번 '호두나무'

슈만 가곡집

1. 〈리더크라이스〉 Op.24 : 하이네의 시에 의한 9개의 노래로, 연인들의 좌절과 이별, 슈만의 내적 감정을 담았어요. 9번 '미르테 꽃과 장미로'는 다음 가곡집 〈미르테의 꽃〉의 영감이 됩니다. 또한 〈리더크라이스〉 Op.39는 아이헨도르프의 시에 의한 12개의 노래예요. 부모님을 여의고 결혼의 실패를 두려워하는 슈만의 번민하

는 마음이 노래 속에 상징적으로 드러나요.

2. 〈미르테의 꽃〉 Op.25 : '미르테'는 순결을 뜻하는 흰 꽃으로 결혼식에서 부케로 쓰이는 꽃이에요. 총 26곡으로 이루어져 있으며, 1번 '헌정', 3번 '호두나무', 7번 '연꽃', 24번 '그대는 한 송이 꽃과 같이'와 같은 주옥같은 작품들이 들어 있어요.

3. 〈여인의 사랑과 생애〉 Op.42 : 샤미소의 시에 의한 연가곡으로, 한 처녀가 남자를 만나 사랑하고 결혼, 출산, 그리고 배우자와의 사별까지의 여자의 일생을 노래했어요. 슈만은 이 곡을 클라라를 염두에 두고 작곡했는데, 결국 슈만 자신이 그녀를 남겨두고 떠나게 되리라는 것을 예견한 걸까요?

4. 〈시인의 사랑〉 Op.48 : 가곡의 해를 마무리하는 결정판으로, 슈만의 자서전과도 같은 곡이에요. 하이네의 시를 가사로, 사랑의 기쁨과 이별의 상심, 지난날에 대한 허무와 향수, 미래에 대한 염려를 16곡으로 노래했어요. 1번 '아름다운 5월에', 4번 '당신 눈동자를 바라볼 때', 8번 '만약 예쁜 꽃이 안다면', 11번 '한 총각이 한 처녀를 사랑했으나', 13번 '꿈속에서 나는 울었네' 등의 곡이 담겨 있어요.

1840년에 가곡만 집중적으로 작곡한 것처럼, 슈만은 한 번에 한 장르씩 집중해서 작곡하는 독특한 작곡 습관이 있었어요. '가곡의 해' 전에는 대부분 피아노곡을 작곡했었죠. 작품번호 1번부터 23번까지를 피아노곡으로 채운 슈만은 〈리더크라이스〉 Op.24를 시작으로 1840년 가곡의 해를 이루고, 1841년에는 교향곡에 전념하더니 이후는 실내악, 또 오라토리오와 극음악, 그리고 마지막으로 교회음악으로 한 장르씩 집중하는 해들이 이어져요.

교향곡의 해인 1841년, 슈만은 아돌프 뵈트거의 시 중 "골짜기에는 봄이 싹트고 있다!"라는 희망적인 시구에 영감을 받아 '봄의 교향곡'이라고 불리는 〈교향곡 1번〉 Op.38을 작곡해요. 이 곡은 멘델스존의 지휘로 라이프치히의 게반트하우스 오케스트라에 의해 초연되어 큰

성공을 거둬요. 그리고 다음 해인 1842년은 '실내악의 해'예요. 이 해에 만들어진 작품 중 주목할 만한 작품은 역시 〈피아노 4중주〉 Op.47과 〈피아노 5중주〉 Op.44예요. 〈피아노 5중주〉는 마치 피아노가 현악 4중주 그룹과 협주곡을 협연하듯 피아노 중심으로 작곡되었어요. 슈만의 이러한 피아노 활용법은 훗날 브람스가 계승해서 더욱 발전시켜요.

 피아노 4중주, Op.47, 3악장

사랑의 결실,
첫딸 그리고 첫 협주곡

1841년 9월 17일, 슈만의 일기에는 이렇게 쓰여 있어요.

9월의 첫날, 하느님은 클라라를 통해 여자아이를 보내주셨다.
클라라는 산고로 힘들어했다.
난 그날 밤을 잊지 못할 것 같다.

슈만과 클라라는 첫딸 마리를 얻어요. 그들의 사랑의 결실은 첫 딸뿐만이 아니었어요. 또 다른 결실은 바로 〈피아노 협주곡 A단조〉 Op.54예요. 슈만이 클라라에게 "당신은 나의 오른손이야"라고 말했 듯이, 슈만은 그녀에 대한 믿음과 존경을 담아 오롯이 그녀만을 위해 이 곡을 작곡했어요. 이렇게 슈만이 곡을 쓰면 클라라가 연주여행에

서 그 곡을 연주하며 홍보를 했어요. 어떤 곡이든 초연에서 누가 연주하느냐는 정말 중요하죠. 당시는 슈만보다도 클라라가 더 이름이 알려져 있다 보니 '클라라의 남편' 슈만에게 있어 클라라의 내조는 대단한 지원이자 힘이었어요. 이 곡의 오케스트라 시작 뒤에 나오는 오보에 선율이 클라라 모토예요. 클라라는 이 곡을 좋아해서 평생 동안 연주했어요. 이 곡을 슈만의 분신이라고 생각했기 때문일까요? 슈만은 자신의 곡을 누구보다도 뛰어나게 해석해서 연주하는 클라라가 있었기에 이토록 많은 명곡을 쏟아낼 수 있었어요.

 피아노 협주곡 A단조, Op.54, 1악장

우울증의 엄습,
비애에 빠진 슈만

청소년 시기부터 슈만은 자신이 '이미 죽은 상태, 죽은 몸'이라고 확신했어요. 그는 장 파울의 소설《가난한 변호사 지벤케스》에서 불행한 결혼 생활을 끝내기 위해 죽은 체하며 땅에 묻히는 남자의 이야기에 매료되었고, 무덤으로 들어가는, 즉 아래로 '내려가는' 행위에 빠져들어요. 슈만은 "나는 정말로 정신을 잃었다. 하지만 나는 내가 정신을 잃었다는 것을 알고 있다"라고 말해요.

무슨 뜻일까요? 슈만의 가족사는 불행한 죽음으로 이어져가요. 그는 사춘기 시절 누나와 아버지, 그리고 형과 형수를 연이어 잃으며 심

한 충격을 받아 발작을 하고, 심지어 동년배인 멘델스존과 쇼팽이 불꽃같은 나이에 요절하죠. 이런 중에 슈만은 조울증이 계속되면서, 창작력은 점점 감퇴하고 결국 〈음악신보〉의 일마저 그만둡니다. 이후로도 슈만의 우울 증세는 계속해서 그를 힘들게 해요.

1843년 슈만은 멘델스존이 설립한 라이프치히 음악원의 교수로 일해요. 하지만 그가 레슨이나 리허설에서 아무 말 없이 앉아만 있다 보니 학생들의 불평이 쏟아집니다. 슈만은 우울할 때, 그 자신의 표현으로는 "비애에 빠질 때"는 말하는 것조차도 너무나 힘들었어요.

슈만은 걱정으로 인한 불안함에도 늘 휩싸여 있었는데, 작품이 늘어날수록 이러한 신경쇠약과 우울증은 심해져가요. 특히 그는 죽음에 대한 불안감이 심했는데, 고소공포증을 비롯해 심지어 열쇠와 같은 금속성 물체에 대한 혐오감도 있었어요. 하지만 슈만을 가장 많이 괴롭힌 건 이명증과도 같은 귀 울림 증상이었어요. 슈만은 자신의 일기에 '라(A) 음'이 귓가에 계속 울려 너무나 고통스럽다고 썼는데, 이로 인해 그는 정신의 균형마저 망가지고 있었어요.

이런 증상들을 겪으면서도 슈만은 라이프치히에서 드레스덴으로 이사를 하고, 클라라의 러시아 연주여행에 동행한 후, 비엔나, 프라하, 베를린 등을 방문하며 독일 밖에도 자신의 작품을 알려요.

환상 소곡집, Op.12, 1번 '밤에'

내면의 목소리,
빠르기말&나타냄말

슈만은 다른 작곡가들보다 훨씬 더 섬세하고 다양하게 악보에 지시어들을 써넣었어요. '극히 흥분한 듯이', '가능한 한 빨리' 등 템포에 관한 자세한 빠르기말들을 다양하게 표현했고, 갑작스러운 템포의 변화를 유도하는 경우도 많아요. 아마도 심리적으로 평온하지 않은 슈만의 내적 상태를 그대로 보여주는 것이겠죠. 또 슈만의 빠르기말에는 많은 모순들도 보여요. 예를 들면 '렌토 프레스토(lento-presto, 느리고 빠르게)' 같은 거예요. '느리고 빠른'이라는 상반되는 두 단어의 병행사용은 슈만의 모순된 정신 상태를 말하는 걸까요? 또 〈환상곡 C장조〉, 〈피아노 소나타 3번 4악장〉 등에서는 '최고로 빠르게'라고 지시한 후 다시 '더 빠르게'라고 지시함으로써, 이미 최고로 빠른 템포에서 더욱 빠르게 연주해야 하는 막막함을 맞닥뜨리게 해요.

한편 슈만은 연주하는 데 있어서 표현에 대해서도 다양한 나타냄말들을 사용해요. 〈다비드 동맹 무곡집〉에는 '좋은 유머를 가지고', '내면적으로', '멀리서 들려오는 목소리처럼', '살짝 톡톡 치듯이' 등의 섬세한 문학적 표현을 엿볼 수 있어요. 이러한 자세하고 독특한 지시어들이 슈만 작품의 특징이에요. 가끔은 이런 지시어들 때문에 오히려 해석이 더 어려워지기도 해요.

슈만의 피아노곡 〈유모레스크〉 2악장의 첫 시작에는 "내면의 목소리"라고 써 있는데요. 그 내면(안쪽 성부)의 멜로디는 바로 '도-시-라-

솔-파', 클라라 모토예요. 가끔은 '도-시-라'라는 짧은 형태로도 쓰이는 이 모티브는 슈만의 많은 작품에 자주 등장해요. 그리고 그는 이것을 "고통"이라 부릅니다. 밖으로 나서기를 좋아하지 않고, 늘 클라라의 뒤에 숨거나 구석에 자리하고 있던 슈만은 이처럼 클라라 모토를 내세우고 자신은 그 뒤에 철저히 숨어버려요. 슈만에게 클라라는 사랑이자 고통이었던 걸까요?

지휘가
이렇게 어려울 줄이야!

슈만은 40세가 되자 음악가로서의 명성이 확고해지면서 뒤셀도르프의 시립교향악단 지휘자 겸 음악감독으로 초빙됩니다. 이제 그들은 다시 뒤셀도르프로 옮겨가요. 뒤셀도르프는 라인 강변의 아름다운 도시로, 슈만은 이 멋진 풍경을 〈교향곡 3번 '라인'〉 Op.97에 담고, 〈첼로 협주곡〉 Op.129, 〈레퀴엠〉 Op.148 등을 작곡해요. 그런데 지휘자로서, 그리고 음악감독으로서 멋진 활동을 기대했던 슈만은 엉뚱한 문제들을 일으킵니다. 한마디로 대가로서 작곡을 하는 능력과 지휘를 하는 능력은 다른 성질의 것이었죠. 슈만의 지휘는 서툴렀고, 연주 템포가 비정상적으로 계속해서 빨라지자 악단의 단원들은 즉각 반발해요. 하지만 슈만은 내성적인 성격으로 오케스트라 단원들과 조율을 잘 해내지 못해 마찰은 계속됩니다. 설상가상으로 슈만은 정신질환으로 가끔 정신을 잃고 지휘봉을 떨어뜨리기도 해요. 결국 지휘봉

을 줄에 달아서 자신의 손에 묶어놓는 방법으로 해결하기는 했지만, 슈만의 정신 상태는 심각한 수준이었어요. 몇 시간이 지나도록 말이 없는 슈만은 자신의 몸을 겨우 끌고 다니는 듯이 보였지요. 슈만의 불면증은 계속되었고, 귀에서는 환청이 들리는 동시에 테이블을 신경질적으로 계속 두드리기도 했어요. 그는 거의 눈뜨고 자는 듯한 백일몽 상태에서 멍하게, 세상 돌아가는 일에 무관심해 보이는 얼굴로 맥없이 앉아 있곤 했어요. 상황이 이렇다 보니, 슈만은 단원들을 훈련시킬 수도 없었고, 단체의 리더나 행정가가 되는 것도 불가능한 상태였어요. 이렇듯 공개석상에서도 자신을 통제할 수 없는 경지에 이르고, 결국 공연의 질마저 떨어지다 보니, 관객과 비평가들의 불만이 쏟아지게 됩니다. 그리고 얼마 지나지 않아 슈만의 지휘 임무는 부지휘자에게 넘어가고 슈만의 임무가 축소될 예정임을 통보받은 클라라는 슈만을 보호하려 애써요. 그녀는 "슈만에게 사전에 아무런 말을 해주지 않은 채 사임을 강요하는 것은 슈만에 대한 음모며 모욕이다"라는 일기를 쓰기도 했어요. 그러나 결국 1853년 11월, 슈만은 뒤셀도르프 시립교향악단의 지휘자 직에서 내려옵니다. 다행히 계약 만료 전 자리에서 물러나게 된 슈만을 위해 뒤셀도르프 시장은 슈만에게 남은 계약금을 지불해줘요.

교향곡 3번 E♭ 장조, Op.97, '라인'

떠오르는 샛별 브람스,
낙하하려는 슈만

자, 이제 한 사람의 우연한 등장으로 세 사람의 인생과 음악사의 물줄기는 용솟음칩니다. 슈만이 지휘자 자리에서 내려오기 직전, 슈만의 집에 젊은 청년이 찾아와요. 바이올리니스트 요아힘의 소개장을 들고 온 그는 브람스였어요. 슈만과 클라라는 젊은 청년 브람스의 음악에 감탄하고, 그들은 매일 브람스를 만나 함께 새로운 많은 일들을 기획해요. 특히 베토벤의 정신을 계승할 후예를 찾고 있던 슈만은 브람스를 한눈에 알아보고, 이름도 작품도 알려지지 않은 스무 살의 신예 브람스를 〈음악신보〉에 소개해요. 또한 슈만은 제자 디트리히와 브람스에게 요아힘을 위한 〈F-A-E 소나타〉의 공동작곡 프로젝트를 제안하는데, 이러한 획기적인 기획을 등에 업은 브람스는 자연스럽게 음악계에 발을 들여놓게 돼요.

브람스가 슈만의 집에 찾아온 그날은, 음악 역사에서도 굉장히 중요한 날이에요. 세 사람의 만남이 그려낸 사랑과 존경의 씨줄은 영감과 창작의 날줄과 만나 낭만이라는 한 폭의 멋진 그림이 되었으니까요. 하지만 브람스를 만나고 반년도 지나지 않아 슈만은 우울증과 환청이 점점 더 심해져요. 브람스는 슈만의 정신질환과 극단적 망상 증상을 나중에서야 알아차리죠. 존경하는 작곡가가 불가항적으로 무너지는 모습에 브람스는 크게 절망하고 괴로워합니다.

어느 날 밤, 유령이 노래를 불러주는 꿈을 꾼 슈만은 너무나 강한 고

통과 함께 천사들의 노랫소리를 들어요. 그 노래는 슈만의 〈현악 4중주〉, 〈바이올린 협주곡〉 등에 이미 사용되었던 선율이었어요. 그는 바로 이 주제로 〈유령 변주곡〉 WoO. 24를 작곡해요. 슈만은 이 멜로디를 불러준 건 슈베르트의 영혼이었다고 말합니다. 그는 꿈과 환상 속에서 우리가 경험할 수 없는 것들을 보고 들었던 것 같아요. 슈만 사후에 브람스는 이 주제로 〈네 손을 위한 변주곡〉 Op.23을 작곡했어요.

슈만은 이러한 환청뿐 아니라 환영에도 시달려요. 그의 눈앞에는 천사의 환영과 악마의 환영이 동시에 나타나는데, 슈만이 클라라에게 해를 끼칠지도 모르는 상태가 됩니다. 결국 슈만의 가족들은 혹시나 모를 슈만의 예측 불가한 돌발행동에 대비해, 어린 딸들까지 동원해서 교대로 슈만의 곁을 지키게 해요. 그는 이제 어떻게 되는 걸까요?

유령 변주곡, WoO.24

언제나 기쁨과 고통은 함께 온다.
기쁨 속에서는 진중하고, 고통은 기꺼이 받아들여라.
_ 슈만

결국 슈만은 더 이상은 자신의 정신을 스스로 통제할 수가 없게 됩니다. 그가 밤에 자신이 무슨 짓을 할지 모르겠다고 말하자, 클라라는 결국 의사를 불러요. 다음 날, 1854년 2월 27일. 슈만은 쪽지 한 장을

남긴 채 집을 나서요. 슈만이 남긴 쪽지에는 "사랑하는 클라라, 난 반지를 라인 강에 던지려 해. 당신도 그렇게 한다면, 우리의 반지는 다시 하나가 될 수 있겠지!"라고 써 있었어요.

잠옷 차림의 슈만은 라인 강의 다리를 지키는 경비에게 실크 손수건을 건네요. 마치 천국의 문지기에게 입장료를 내듯. 다리 위에 선 슈만은 아름다운 라인 강을 향해 뛰어내립니다. 하지만 다행히도 지나가던 고기잡이배의 어부들에 의해 구조돼요. 하지만 어부들이 그를 물 밖으로 끌어내자마자, 슈만은 다시 뛰어들어요. 결국 슈만은 어부의 손에 이끌려 손가락의 반지는 사라진 채, 물에 젖은 잠옷 차림으로 집에 돌아와요. 충격과 절망으로 넋이 나간 클라라는 당시 임신 6개월째로, 일곱 번째 아이를 가진 상태였어요. 이 소식을 들은 브람스는 뒤셀도르프에서 한달음에 달려와 클라라와 아이들을 위로하며 보살펴줘요.

나는
알고 있다

슈만은 이젠 정말 안 되겠다 싶었는지 스스로 엔데니히에 위치한 리카르즈 박사의 요양소에 들어갑니다. 브람스, 요아힘, 그림 등 친한 친구들은 슈만을 만나러 면회를 오곤 했는데, 슈만은 "바바바바~"와 같은 소리들을 늘어놓거나, 전혀 대화를 하지 않은 채 2시간을 그냥 꼼짝없이 앉아 있기도 했어요. 이렇듯 친구들은 자유롭게 병문안을 갈

수 있었지만, 의사는 클라라의 면회는 허락하지 않았어요. 클라라를 만난 후 슈만의 상태가 극도로 나빠질 것을 염려해서였어요. 그런데 놀라운 건, 슈만은 클라라나 아이들에 대해서 궁금해하지도 않았다는 점이에요. 슈만이 지인들에게 보낸 편지들은 슈만 사후에 클라라가 다 없애버려요.

슈만이 정신병원에 입원한 지 무려 28개월 만에 클라라가 병원을 방문합니다. 클라라가 와인을 손가락에 찍어서 슈만에게 주자, 슈만이 맛있게 핥아먹으며 "나는 알고 있다"라고 말하는데요. 도대체 무슨 의미였을까요? 그리고 그 말을 들은 클라라는 과연 어떤 기분이었을까요? 이 말의 의미에 대한 여러 해석 중 클라라와 브람스의 열렬한 관계를 의미하는 거라는 해석이 가장 설득력 있어요. 그리고 이틀 후인 1856년 7월 29일, 슈만은 정신병원에서 외로이 46세의 나이로 생을 마감합니다. 혼자 남은 클라라는 무려 40년을 더 살다가 1896년, 슈만의 옆에 묻혀요.

슈만의 요양소 방에는 피아노가 있었고, 슈만이 작곡을 시도하기도 했지만 병원에서 지내는 28개월 동안 완성한 작품은 없어요. 결국 〈유령 변주곡〉이 그의 마지막 작품이 됩니다. 1994년 공개된 엔데니히 정신병원의 기록에 의하면 슈만의 병명은 매독이었고, 슈만 말년의 환청이나 환각 등의 증상은 매독 말기의 증상들이었다고 해요.

오보에와 피아노를 위한 3개의 로망스, Op.94, 2번 '꾸밈없이 진심으로'

모호한 슈만의 음악,
그러나 꾸밈없이 진심으로

슈만은 두 명의 음악가를 세상에 알렸어요. 바로 쇼팽과 브람스죠. '과연 나라면 이렇게까지 할 수 있었을까?' 싶을 정도로 슈만의 행동은 음악을 더욱더 발전시키려는 성숙한 음악 선배의 모습 그대로죠.

저는 슈만의 곡을 연주하는 것이 늘 꽤나 머리 아프고 어려웠어요. 또 아무리 연습해도 좀처럼 실마리가 풀리지 않는 제 경험이 쌓이다 보니, 그의 작품을 애써 최대한 멀리했던 게 사실이에요. 게다가 '보통 사람인 내가 어떻게 그 광기 어린 사람의 음악을 이해하고 해석할 수 있겠는가? 그저 악보에 써 있는 거라도 잘 치는 게 최선이다'라며 한 예술가의 고뇌를 지극히 쉽고 단순한 핑계로 등한시하기도 했어요. 사실 그의 작품과 삶에 대해 깊이 알기가 두려웠고 굳이 가까이하지 않았어요. 그런데 알면 알수록 미궁에 빠져버릴 듯한 예감은 역시 틀리지 않았죠. 물론 '트로이메라이'는 연주를 하면 할수록 새로운 느낌을 선사해주는 오아시스와도 같은 곡이에요.

슈만이 악보 속에 꽁꽁 숨겨둔 숨바꼭질 속에서 슈만의 음악을 '제대로' 연주한다는 건 대체 무엇인지, 알면 아는 대로 모르면 모르는 대로 난감합니다. 음표로 그려낸 수많은 암시와 은유, 그 상상의 세계에 접근하는 것은 히말라야의 드높은 봉우리에 도달하는 것보다도 어렵지 않을까요?

사랑의 다양한 형태를 보여준 슈만과 클라라, 그리고 브람스. 순수

하고 흰 미르테 꽃처럼, 슈만은 16세의 청순한 클라라를 만났고, 브람스는 36세의 원숙한 클라라를 만나, 그들은 꾸밈없이, 진심으로 사랑했습니다. 브람스는 슈만과 클라라가 있었기에, 슈만은 클라라가 있었기에, 클라라는 브람스와 슈만이 있었기에 서로가 살아갈 이유를 찾을 수 있었고, 서로에게 창작의 원동력이 되어줬어요. 슈만은 브람스와 클라라를 품고, 클라라는 슈만과 브람스를 위해 최선을 다했으며, 브람스는 슈만과 클라라 곁을 지켰어요. 인간과 예술에 대한 사랑이 이 모든 것을 가능케 했어요. 그리고 그들은 길이길이 남습니다. 여기, 지금, 그리고 앞으로도.

음악은 내게 있어 순수한 영혼의 표현이다.

_로베르트 슈만

1. 우울증

평생 우울증으로 고통을 받았고 결국 정신병원에서 생을 마감했어요.

2. 트로이메라이

슈만이 어린 시절을 회상하며 작곡한 〈어린이 정경〉 중 7번째 곡이에요.

3. 음악신보

편집장으로 문학적 재능을 펼친, 음악가의 등용문과도 같은 잡지예요.

4. 클라라

슈만의 작곡에 영감을 준 아내이자 뮤즈예요.

5. 가곡의 해

1840년 한 해 동안 4개의 연가곡집을 발표하고 150곡의 노래를 작곡했어요.

6. 헌정

클라라와의 결혼식 전 날, 클라라에게 결혼 선물로 헌정한 곡이에요.

7. 이중인격

슈만의 내면은 두 개의 자아, 즉 오이제비우스와 플로레스탕이 크게 부딪혔어요.

8. 브람스

슈만이 재능을 인정하고, 베토벤의 뒤를 이을 작곡가라고 칭했어요.

9. 음악 암호

악보에 알파벳으로 된 여러 암호들을 숨겨놓았어요.

10. 클라라 모토

'도시리솔파'로, 슈만에게 클라라는 음악의 테마, 그 이상이었어요.

꼭 들어야 할
슈만 추천 명곡 PLAYLIST

1. 〈어린이 정경〉 Op.15, 7번 '트로이메라이'

2. 〈시인의 사랑〉 Op.48, 1번 '아름다운 5월에'

3. 〈피아노 4중주〉 Op.47, 3악장

4. 〈미르테의 꽃〉 Op.25, 3번 '호두나무'

5. 〈바이올린 협주곡〉 WoO.23, 2악장

6. 〈리더크라이스〉 Op.39, 5번 '달밤'

7. 〈아다지오와 알레그로〉 Op.70

8. 〈오보에와 피아노를 위한 3개의 로망스〉 Op.94, 2번 '꾸밈없이 진심으로'

9. 〈피아노 소나타 1번 F#단조〉 Op.11, 1악장 '아리아'

10. 〈환상 소곡집〉 Op.12, 1번 '밤에'

11. 〈유령 변주곡〉 WoO. 24

12. 〈피아노 협주곡 A단조〉 Op.54, 1악장

13. 〈피아노 5중주 E♭장조〉 Op.44, 2악장

14. 〈피아노 5중주 E♭장조〉 Op.44, 3악장

15. 〈교향곡 4번 D단조〉 Op.120, 1악장

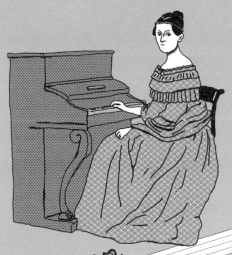

Clara Schumann

05

눈물의 로망스,
건반 여제 클라라

Clara Wieck Schumann, 1819 ~1896

그대, 어디에 기대어 울고 있나요?
그대의 눈동자에 담긴 그리움, 눈물, 로망스…

낭만 시대를 살다간 수많은 음악가들이 있습니다. 그중 가장 오랜 기간 동안 독보적인 연주로 무대 위에서 갈채를 받은 사람은 다름 아닌 클라라 슈만이에요. 여성이, 그것도 200년 전에. 그동안 누군가의 아내와 뮤즈로만 인식돼온 그녀가 작곡가, 피아니스트, 교육자, 편집자, 편곡자로서 이루어낸 성공과 그 기록들, 그리고 일과 가정 그리고 사랑과 우정의 시소 위에서 보이지 않는 미래를 위해 헌신하고 투쟁한 그녀의 삶의 기록들을 따라가 봅니다.

아버지의
피아노 인형

독일 라이프치히에서 악기점을 운영하며 피아노를 가르치던 프리드리히 비크는 제자인 마리안과 결혼해서 다섯 아이를 낳아요. 1819년 9월 13일, 둘째로 태어난 클라라는 유일한 딸이었어요. 비크는 사업 수완이 뛰어나며, 야심 많고 고집이 센 사람이었어요. 마리안은 아내와 어머니로서, 또 비크의 사업 파트너로서, 그리고 무엇보다도 라이프치히 게반트하우스의 솔리스트로서, 억척스럽게 일인 다역을 해낸 당찬 여성이었어요. 그녀는 8년의 결혼 기간 동안 다섯 아이를 낳

으면서 임신 중에도 무대에 서며 피아니스트와 소프라노로서 활동을 이어간 덕분에 비크의 사업은 날로 번창해요. 하지만 비크의 야심과 통제에 지친 마리안은 클라라가 다섯 살 때 비크와 이혼을 합니다. 그런데 비크가 양육권을 가져가면서 마리안은 아이들과 어쩔 수 없는 이별을 하고, 비크의 악기점에서 일하던 피아노 교사 아돌프 바르기엘과 결혼해서 베를린으로 이사를 가요. 이후 클라라는 아버지 비크 몰래 어머니와 만나며 친한 모녀관계를 유지해요. 훗날 아돌프가 운영하던 음악원이 문을 닫게 되고, 그가 젊은 나이에 뇌졸중으로 사망하자, 홀로 남은 마리안은 피아노 레슨을 하며 네 명의 아이를 키워요. 클라라는 두 번의 결혼을 통해 더욱 강해진 어머니 마리아를 놀랍게도 그대로 꼭 닮아 있었어요. 성격도, 재능도.

네 개의 폴로네이즈, Op.1, 4번

마리안이 떠난 후, 비크는 클라라에게 모든 관심을 쏟아요. 영특한 클라라는 음악에 비상한 재능을 보였고, 비크는 다섯 살 딸에게 큰 야망을 품고 자신의 전유물로 만들어가기 시작해요. 비크의 목표는 단하나였어요. 클라라를 위대한 예술가로 만드는 것! 이제 그는 세밀한 하루 일과표를 만들어서 클라라를 한 치의 양보 없이 통제합니다. 매일 하루 1시간씩 피아노, 성악, 바이올린 외에도 영어와 프랑스어를 가르치고, 당시 최고의 선생을 불러 음악 이론, 화성, 작곡 등을 가르

치게 했어요. 심지어 연주여행 중에도 그 지역의 이름난 선생을 찾아가 대위법을 배우게 하는 등 치밀한 계획하에, 최상의 교육을 시킵니다. 특히 비크는 자신이 개발한 방법으로 매일 클라라를 2시간씩 연습을 하게 했어요. 그리고 저녁시간에는 오페라나 연극을 관람하게 했는데, 오페라 티켓이 매우 비쌌음에도 불구하고 당시 클라라가 2년 동안 본 오페라가 무려 30편이었어요.

비크는 클라라의 작문능력을 향상시킨다는 명목하게 여덟 살의 클라라에게 일기 쓰기를 강요해요. 그런데 주어는 '나'로, 1인칭 시점이었지만 아버지가 부르는 대로 받아 적는 일기였어요. 지극히 개인적이며, 솔직한 느낌과 감정을 담아야 할 그녀의 일기장은 아버지의 문장으로 채워집니다. 그녀는 속풀이는커녕, 강요되고 통제된, 자신의 정체성마저 아버지에게 장악당한 일기를 쓸 수밖에 없었어요.

클라라의 일기에 기록된 그녀의 열여섯 살 생일파티를 보면, 파티에 초대된 손님들은 안타깝게도 클라라의 친구들이 아닌, 아버지에게 도움이 될 파트너들이었어요. 비크가 직접 작성한 참석자 명단에는 비크의 오랜 친구들과 게반트하우스 오케스트라의 새 음악감독으로 부임한 멘델스존, 그리고 슈만과 그의 〈음악신보〉 동료들이 있었어요. 클라라는 평범한 소녀들의 생일과는 너무도 다른 생일을 보냈어요.

이렇듯 어린 클라라는 엄마와 떨어져 엄마 품을 잊은 채, 아버지의 강압과 억압 속에서 철저하게 살아 있는 '연주인형'으로 만들어져갑니다.

왈츠 풍의 카프리스, Op.2, 1번

최초의 암보연주!
클라라 센세이션

클라라는 11세에 라이프치히 게반트하우스에서 성공적인 첫 데뷔 연주회를 합니다. 그리고 즉각, 비크는 클라라를 데리고 유럽의 여러 도시를 거쳐 파리에 종착하는 연주여행을 떠나요. 클라라는 바이마르의 괴테의 집에서도 두 번 연주했는데, 그녀의 연주에 깊이 감동받은 괴테는 "남자아이 여섯 명이 치는 것 같은 힘 있는 연주였다"라고 극찬을 해요. 괴테는 자신의 초상화를 그린 메달에 "뛰어난 재능을 물려받은 예술가 클라라 비크에게"라고 새겨서 클라라에게 선물해요.

이렇듯 가는 곳마다 센세이션을 일으킨 클라라는 파리에서 중요한 사람 두 명을 만나게 돼요. 바로 파가니니와 쇼팽이에요. 먼저 마침 파리를 방문 중이던 바이올리니스트 니콜로 파가니니를 만나는데, 파가니니는 클라라에게 함께 연주하자고 제안해요. 하지만 파가니니가 병이 나는 바람에 연주는 무산되었죠. 치밀한 성격의 비크는 쇼팽에게도 연락을 합니다. 클라라는 자신보다 아홉 살 많은 쇼팽 앞에서 그의 〈'돈 조반니' 주제에 의한 변주곡〉을 연주해요. 클라라의 연주에 완전히 매료된 쇼팽은 자신의 〈피아노 협주곡 E단조〉의 필사본을 클라라에게 건네며 "너 같은 놀라운 재능의 피아니스트가 이 곡을 연주해주길 고대하며"라는 메모를 남겨요. 쇼팽은 클라라로부터 받은 놀라움과 감탄을 리스트에게도 써서 보냅니다.

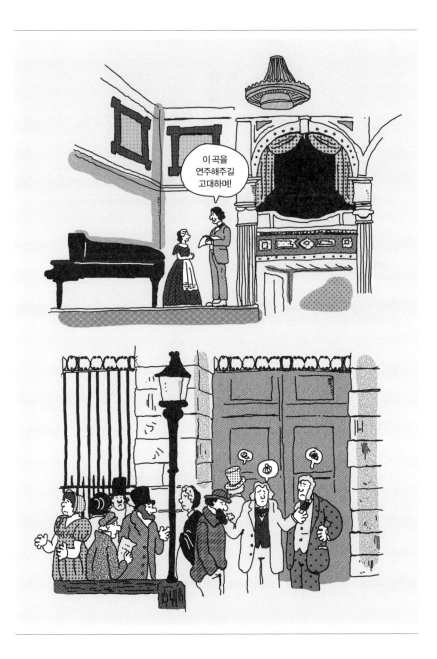

쇼팽과 클라라

쇼팽과 클라라는 차분하고 우아한 성품과 성향이 음악으로도 잘 이어져서, 서로의 음악을 진심으로 좋아하고 아꼈어요. 그들은 처음 파리에서 만난 이후 계속 작품을 교환했고, 심지어 쇼팽은 클라라의 생일 선물로 자신의 〈앨범블라트〉 B.151을 선물해요. 결혼 직전, 클라라는 파리에서 반년 동안 혼자 머물지만 쇼팽은 마요르카 섬과 노앙의 별장에 가 있는 바람에 둘은 다시 만나지 못해요. 클라라는 브라이트코프&하르텔 출판사의 쇼팽 에디션 편집과 감수, 출판에 비공식으로 참여했고, 자신의 공식 고별무대에서 쇼팽의 〈피아노 2번 협주곡 F단조〉를 연주했어요.

클라라의 연주는 나날이 선풍적인 인기를 몰고 와요. 콘서트마다 표가 동이 났고, 표를 구하기 위한 아귀다툼으로 이어지는 건 다반사였어요. 콘서트에서 청중은 광적인 환호를 했고, 무려 열세 번의 커튼 콜을 받기도 했어요. 어린 소녀 클라라는 청중이 던진 꽃을 능숙하게 엮어 꽃다발로 만들어서 다시 관객에게 던져주곤 했어요. 그리고 18세의 클라라는 피아노 연주의 역사를 새로 씁니다. 그 시대에는 연주자가 악보를 보면서 연주하는 것이 관례였어요. 만약 연주자가 악보 없이 연주를 하면, 작곡가를 기만하고 음악을 무시하는 거만한 행위로 여겼죠. 그런데 클라라는 용감하게도 베토벤 〈피아노 소나타 23번 '열정'〉 Op.57을 악보 없이 암보로 연주해요. 당시로서는 큰 충격이었지만, 어려서부터 귀로 듣고 외워서 연주하는 훈련에 익숙한 클라라에

게는 상당히 자연스러운 일이었어요. 오스트리아의 시인인 프란츠 그 릴파처는 이 연주 후에 "클라라 비크와 베토벤"이라는 제목의 글을 써서 〈비엔나 예술 저널〉에 실었어요. 놀랍게도 위대한 베토벤의 이름 옆에 어린 클라라의 이름이 나란히 올라간 거죠. 그리고 두 달 후, 오스트리아 황제는 클라라를 최고의 영예인 '황실의 거장 연주자'로 임명해요. 이 타이틀은 18세 이하에게, 외국인에게, 개신교도에게, 여성에게는 수여된 적이 없는 것이었어요. 클라라는 새로운 기록을 세웠고, 제후는 클라라를 "경이로움"이라며 칭찬해요. 동시에 비크는 클라라의 눈부신 활동들을 부지런히 기사로 내보냈어요.

클라라가 몰고 온 센세이션은 어린 소녀의 기품 있는 미모와 태도도 한몫했어요. 귀족 부인들은 열 살짜리 클라라에게 보석과 장신구를 선물하며 클라라를 꾸며주려 앞다퉈 나섰어요. 또 너나 할 것 없이 클라라를 자신의 궁으로 초대했죠. 하지만 비크는 클라라가 이런 세속적인 것들에 휘둘리지 않도록 늘 경계했어요.

낭만적 왈츠, Op.4

클라라,
당신이 내 오른손이에요

클라라는 열한 살 때 정신병원 원장인 카루스 박사의 집에서 연주를 한 적이 있었는데, 바로 이 살롱에 스무 살이던 로베르트 슈만이 와

있었어요. 클라라의 연주에 감탄한 슈만은 그녀를 멋진 연주자로 키워낸 비크에게 배우기 위해 클라라의 집에서 살게 돼요. 열한 살의 꼬마 클라라는 슈만과 함께 피아노 연습을 하고 음악 공부를 했고, 슈만은 클라라의 좋은 친구가 되어 주었어요. 슈만이 무서운 이야기를 꾸며서 들려주면 순진한 클라라는 그대로 믿고 무서워서 벌벌 떨었죠. 슈만은 유령분장을 하고 클라라와 두 남동생들을 놀래키기도 하고, 한 발로 오래 버티기 게임을 하는 등 유치한 게임도 함께했어요. 그동안 근엄한 아버지의 그늘 아래에서 어린아이답지 않은 삶을 살던 클라라는 슈만과 보내는 시간들이 너무나 즐겁고 행복했어요. 틀 속에 갇혀 숨막히는 삶을 살던 클라라에게 슈만은 단비 같은 존재였어요.

　클라라가 비크와 연주여행을 떠나면 혼자 남은 슈만은 피아노 연습에 매달렸어요. 어린 나이에 전 유럽을 호령하는 소녀 피아니스트 클라라를 보며 자극을 받던 슈만은 연습기계를 발명해서 혹독하게 연습하다 결국 손가락 부상을 당하고, 피아니스트의 꿈을 접게 됩니다. 슈만은 이제 작곡가와 음악평론가의 길을 걷기로 하고 작곡에 매진했어요. 그는 클라라가 연주여행에서 돌아오면 새 곡을 클라라에게 보여줬고, 클라라는 그 곡을 처음 연주하는 기쁨으로 설렜어요. 이처럼 그들은 많은 것을 공유하며 둘만의 유대감은 점점 커져갔어요, 아홉 살 때부터 이미 작곡을 하고 있던 클라라는 열두 살에 출판된 〈로망스 변주곡〉 Op.3을 슈만에게 헌정해요. 둘은 이처럼 공통의 관심사와 친밀한 정서적 유대로 점점 떼려야 뗄 수 없는 관계를 형성해가요.

나는 손을 다쳤기 때문에 클라라 당신이 내 오른손이에요.

이제 당신에게 그 어떤 나쁜 일도 일어나지 않도록

스스로 잘 돌보세요.

_ 클라라에게 쓴 슈만의 편지

슈만과 클라라가 음악 안에서 하나가 되어 탄생한 슈만의 〈나비〉를 클라라가 아주 훌륭하게 연주하면서, 이제 그녀는 슈만 작품의 가장 훌륭한 해석자이자 초연자가 돼요. 파리에서 쇼팽의 연주를 직접 본 클라라는 평생 동안 쇼팽을 좋아했어요. 그리고 슈만도 쇼팽을 좋아했죠. 클라라는 쇼팽의 〈'돈 조반니' 주제에 의한 변주곡〉을 자주 연주했는데 클라라에게 보낸 슈만의 편지를 보면 쇼팽에 대한 둘의 애정을 느낄 수 있어요.

로망스 변주곡, Op.3

클라라, 내일 11시에 내가 쇼팽 변주곡 중

아다지오를 연주하면서 너 생각을 할 건데, 너도 똑같이 해볼래?

그러면 우린 서로 영적으로 만날 수 있을 거야.

래알
꼭알

클라라의 결혼 전 작품들

어려서부터 아버지로부터 작곡을 배운 클라라는 11세에 첫 출판을 해요. 특히 이 즈음부터 클라라가 슈만과 함께한 시간이 많아지면서, 작품에서도 서로가 공유한 지점들이 꽤 보이는데요. 하나의 주제가 슈만과 클라라의 작품에 다 등장하다 보니 본래 누구의 아이디어였는지에 대해 지금도 여러 연구가 진행 중이에요. 비록 그 민낯까지 샅샅이 알 수는 없지만, 그들은 작품 안에서도 대화를 나누고 사랑을 했어요.

– 〈네 개의 폴로네이즈〉 Op.1: 11세에 작곡한 곡이에요.
– 〈왈츠 풍의 카프리스〉 Op.2: 나중에 슈만이 〈카니발〉의 플로레스탄에 사용해요.
– 〈로망스 변주곡〉 Op.3: 슈만에게 헌정한 첫 작품으로, 이 곡의 주제는 클라라가 〈슈만 주제에 의한 변주곡〉 Op.20에 사용하고, 슈만과 브람스도 사용해요.
– 〈낭만적 왈츠〉 Op.4: 슈만의 〈카니발〉 중 '왈츠 알라망드'에서 사용돼요.
– 〈네 개의 성격소품〉 Op.5: 4번 '유령들의 발레'의 주제는 슈만이 〈소나타〉 Op.11 의 1악장에 그대로 사용해요.
– 〈저녁 음악〉 Op.6: 쇼팽의 녹턴에서 영향을 받은 2번 '녹턴'은 제가 가장 좋아하는 클라라의 작품이에요. 쇼팽의 녹턴에서 영향을 받았어요. 슈만은 〈노벨레테 8번〉 '멀리서 들려오는 소리'에 이 멜로디를 사용했어요. 5번 '마주르카'는 슈만이 〈다비드 동맹 무곡집〉 시작 부분에 사용해요.
– 〈피아노 협주곡 A단조〉 Op.7: 슈만의 도움으로 작곡해서 멘델스존의 지휘로 초연했어요. 2악장의 선율은 슈만의 피아노 소나타 3악장의 아리아와, 슈만의 〈피아노 협주곡 A단조〉와 브람스의 〈피아노 협주곡 2번〉에 큰 영향을 줘요.
– 〈벨리니의 오페라 '해적'의 카바티나 주제에 의한 변주곡〉 Op.8: 클라라가 자주 연주하던 곡으로, 상당히 화려하고 기교적인 곡이에요.
– 〈즉흥곡〉 Op.9, '비엔나의 추억': 비엔나에서 "황실의 거장 연주자"라는 칭호를 받았던 추억을 회상하며 썼어요. 느린 서주 후에 오스트리아의 국가이자 하이든 의 〈현악 4중주〉 2악장, '황제'에 쓰인 황제 찬가의 선율이 나와요.

- 〈세 개의 로망스〉 Op.11: 파리에 체류하던 중 슈만을 그리워하며 격정적인 편지를 쓰던 중에 작곡했어요.

하늘이 우리를 갈라놓을지라도
길고 긴 법정 싸움

이렇게 알콩달콩 연애를 이어가던 클라라와 슈만은 서로를 "당신(Sie)"이라고 부르다가, 10월의 어느 날, "너(du)"로 부르기 시작해요. 그리고 차가운 11월, 슈만과 클라라는 첫 키스를 합니다. 둘의 상황을 눈치 챈 비크는 노발대발하며 클라라를 드레스덴으로 보내버려요. 하지만 클라라와 슈만은 드레스덴에서도 밀회를 하며 편지를 계속 교환했고 결국 비크는 폭발하고 말아요. 그리고 "계속 슈만을 만나면, 슈만을 총으로 쏴버릴 거야!"라며 클라라를 협박해요. 비크는 둘의 사이를 떼어놓기 위해 클라라와 더 자주 연주여행을 갑니다. 결국 슈만과 클라라는 1년 반이나 서로의 얼굴을 못 본 채 지내게 돼요. 1년 반이나! 심지어 비크는 둘의 편지를 가로챘고, 슈만은 클라라의 소식을 친구를 통해 들을 수밖에 없었어요.

그런 중에도 유럽은 여전히 클라라 센세이션으로 가득했고, 클라라와 슈만의 사랑은 더욱 견고해져요. 마침 베를린에 들른 클라라는 어머니와 재회하고, 어머니와 공감대를 이루어내며 따스한 어머니의 정을 느껴요. 그러던 어느 날, 드디어 라이프치히에서 연주가 잡히

자 클라라는 이 연주에서 슈만의 피아노곡을 연주할 계획을 슈만에게 꼭 전해달라고 친구에게 부탁해요. 이 소식을 전해들은 슈만은 클라라의 생일에 맞춰 그녀에게 "수천 번도 넘게 생각해봤는데, 그대가 나의 애인이라면, 이 편지를 비크에게 보내세요"라는 내용이 담긴 열렬한 편지를 보내요. 슈만의 청혼 편지였죠. 18세의 클라라는 확신하며 답합니다. "Yes!" 그리고 클라라의 생일 다음 날인 9월 14일은 둘의 약혼일이 되었어요. 〈음악신보〉의 편집자로서, 또 천재 작곡가로서 작품이 연이어 성공하고, 클라라에게 청혼이 받아들여진 슈만은 승리의 기운에 취해 비크에게 부탁합니다. 결혼식에서 클라라의 손을 잡아달라고. 하지만 슈만은 자신감에 심하게 도취돼 있었고, 비크가 어떤 사람인지를 너무 몰랐던 것 같아요. 비크는 슈만의 자신감이 무색하게도 이 결혼에 강하게 반대해요.

　슈만도 장래가 촉망되는 유능한 음악가였지만, 클라라의 명성에 비할 수는 없었어요. 무엇보다도 비크는 희생을 감내하며 클라라에게 자신의 인생 전부를 걸었고, 그녀를 위대한 예술가로 우뚝 서게 했어요. 더욱이 클라라는 슈퍼스타였죠. 클라라의 음악회에는 티켓을 구하려는 사람들의 질서 유지를 위해 경찰이 동원됐고, 출판사들은 그녀의 작품을 앞다퉈 서로 출판하려 합니다. 심지어 오스트리아의 황제가 그녀에게 칭호를 내릴 정도였으니, 비크는 딸 덕분에 돈도 잘 벌고 있었죠. 그러니 비크의 눈에 슈만이 사윗감으로 눈에 찰 리가 없었죠. 결국 비크는 클라라와 슈만이 만나지 못하도록 온갖 수단을 다

동원했고, 그들은 힘겨운 만남을 이어가며 밀서를 주고받을 수밖에 없었어요. 심지어 비크는 클라라가 자신의 빈 자리를 깨닫게 하기 위해, 일부러 클라라 혼자 파리로 연주여행을 가도록 유도하기도 해요. 하지만 비크의 예상과 달리, 클라라는 파리에 6개월간 머무르며 연주 기획과 협상, 레슨 등 수많은 일들을 혼자서 잘 해냅니다. 정신을 잃을 정도의 깊은 사랑에 빠진 연인을, 과연 설득할 수 있을까요?

 세 개의 로망스, Op.11, 2번

　　슈만과 열렬한 사랑에 빠진 클라라는 아버지와 슈만 사이에서 갈등하며 큰 고민에 놓입니다. 둘 중 한 명을 선택해야 하는 상황. 클라라는 이제 어떻게 해야 할까요? 그녀는 음악을 하며 살아가는 현재의 삶이 있게끔 지금의 자신을 만들어준 아버지께 진심으로 감사하는 동시에, 아버지의 굴레에서 벗어나게 해준 슈만도 놓칠 수 없었어요. 그녀는 "울고 싶을 때 위안이 되는, 아름다운 음악을 할 수 있도록 허락한 아버지께 감사해야 하고, 그걸 잊어서는 안 돼요. 아버지를 생각하면 분노도 치밀지만, 저는 여전히 아버지를 사랑해요. 침착히 기다리세요, 아버지는 당신을 많이 사랑하지만, 그걸 드러내놓고 인정하시지 않을 뿐이에요"라며 침착하게 슈만을 달랬어요. 하지만 슈만은 점점 불안해했고, 자신이 비크의 사위가 될 수 없다는 자괴감에 우울해했어요. 슈만은 "당신을 보고 싶고, 내 품에 안고 싶어 죽을 지경

이오. 슬픔이 지나쳐서 앓아누울 것 같소"라며 클라라에 대한 애절한 마음을 표현하는 한편, 클라라와 비크의 태도에 대해서는 "당신과 비크는 어린애들 같아. 비크는 당신을 혼내고, 당신은 울고 있고… 계속 같은 일을 반복하느니, 비크와 나, 둘 중 하나를 택해줘"라며 하루 빨리 클라라가 마음의 결정을 해주길 바랐어요.

둘 사이에 놓인 클라라의 힘든 방황의 시간은 드디어 끝납니다. 그녀는 슈만과 결혼하기로 해요. 하지만 당시 법에 따라 결혼 당사자가 양쪽 부모의 동의를 얻지 못할 경우, 상소 법원에 제청하는 것이 관례였기 때문에 슈만과 클라라는 비크에게 소송을 제기해요. 그러자 비크는 슈만을 비방하는 열한 장짜리 진술문을 제출하며 슈만을 고소했고, 슈만도 비크가 자신의 명예를 훼손시키고, 클라라의 연주수입을 유용한 혐의로 비크를 맞고소했어요. 슈만은 법대 출신답게 장문의 답변서를 직접 작성하면서, 자신의 명예 박사학위와 수입보고서 그리고 친구들의 우정 어린 편지들을 증거로 제출했어요. 친구 멘델스존뿐 아니라, 한때 슈만의 약혼녀였던 프리켄도 슈만을 위해 증언대에 서 줍니다.

슈만은 제대로 글을 쓸 줄 모르고 말도 명료하게 못하며,
멍청해서 손가락은 불구가 됐고,
허영심이 강하고 폭음을 하는 사회 부적응자라
클라라의 커리어를 도울 수 없다.

결국 명예훼손에 대해서는 슈만이 승소했고, 연주수입에 대해서는 합의가 되었어요. 이렇게 힘든 시기를 거치면서도, 슈만과 클라라는 성악곡을 쓰기 위한 시들을 골라내요. 슈만의 〈작곡용 시 필사본〉이라는 노트에는 169수의 시가 기록돼 있고, 그중 106수의 시를 클라라가 직접 필사했어요.

자신의 아버지와 소송을 벌이는 동안, 클라라는 트라우마에 시달립니다. 부녀간의 연은 여기서 끝이었죠. 슈만 또한 소송 중에 받은 모욕감과 상처에, 부녀 사이를 갈라놓은 죄책감까지 더해져 괴로워해요. 비크는 소송 중에 클라라의 상속권을 빼앗아갔고, 클라라는 돈 문제를 해결해야 했어요. 비크가 클라라에게 지참금을 내줄 턱이 없었으니, 결혼 비용마저 직접 마련해야 하는 현실에 놓이게 됩니다. 게다가 결혼하게 되면, 지금처럼 연주여행을 다니며 돈을 벌기가 힘들어질 것을 잘 알고 있었기에 결혼 전에라도 자금을 마련해보기 위해, 스무 살도 안 된 클라라는 홀로 연주여행을 다녀요. 클라라는 러시아 연주를 계획했지만, 신중하고 조심스러운 성격의 그녀는 같은 기간 리스트의 연주회가 러시아에서 열린다는 소식에, 리스트와의 경쟁을 피하기 위해 연주를 취소하기도 해요.

 피아노 협주곡 A단조, Op.7, 1악장

래|알
깨|알

리스트와 클라라

리스트는 클라라의 힘 있고 정확한 연주에 대해 찬사를 하며 〈파가니니 주제에 의한 연습곡〉을 그녀에게 헌정했고, 클라라의 가곡들을 피아노로 편곡해요. 클라라역시 리스트의 연주에 대해, "피아노와 혼연일체가 된 연주다. 그가 피아노에 앉으면 초능력이 나온다"라고 극찬하며 자신의 연주는 "학생의 연주" 같다고 말하며 은근히 경쟁심을 느껴요.

멘델스존의 지휘로 게반트하우스에서 열린 슈만의 〈교향곡 1번〉 초연 무대에서 리스트와 클라라는 리스트의 〈헥사메론〉을 2중주로 함께 연주합니다. 청중은 이들의 화려한 연주에 완전히 압도당하죠. 반면 같은 공연에서 연주된 슈만의 〈교향곡〉은 그저 프로그램 일부에 불과할 정도로 청중은 무심했어요. 클라라는 이 일로 큰 상처를 받게 돼요. 또 리스트가 악보에 충실하지 않고, 마음대로 변형해서 연주하거나, 리허설도 하지 않고 무대에 오르고 또 사적인 이유로 연주회를 취소하는 등 정해지지 않은 멋대로의 삶을 사는 모습에 반감을 갖기 시작해요. 또 같은 연주자로서 리스트의 오버액션과 쇼맨십에도 점점 질려했죠. 리스트가 〈피아노 소나타 B단조〉를 슈만에게 헌정했지만. 클라라는 소음덩어리라며 폄하하고 슈만이 리스트에게 〈환상곡〉 Op.17을 헌정하는 것도 고집스럽게 반대해요. 결국 클라라와 결혼하면서 슈만은 리스트와 멀어지게 됩니다. 이러한 클라라의 반(反) 리스트적 성향이 리스트의 귀에도 들어가게 되고, 슈만 사후에 그들은 더 이상 만나지 않아요.

클라라와 슈만,
사랑의 또 다른 모습들

사랑은 변하지 않아요. 사람이 변하죠. 둘 사이의 믿음이 흔들리면서,
단, 사랑은 가끔 모습을 바꿉니다. 클라라와 슈만은 결혼을 약속했지

만, 이들의 견고한 사랑에 아슬아슬한 도전이 들어와요. 슈만은 〈음악신보〉에 당시 인기를 누리던 미모의 피아니스트 마리 플레엘의 연주에 대해 찬사를 늘어놓아요. 이에 클라라는 마리에게 전에 없던 질투심이 폭발하더니, 심지어는 슈만이 그녀에게 호감이 있다는 망상을 하게 돼요. 슈만은 결백을 주장하며 당시 클라라를 위해 가곡을 작곡 중이었다며 설득을 하지만, 클라라의 의구심은 커져만 가요. 그리고 이번엔 슈만의 차례겠죠? 슈만은 어느 날, 클라라와 멘델스존의 수년 간의 우정을 의심하며 질투하기 시작해요. 질투는 견고한 사랑을 망치는, 사랑의 또 다른 모습이었죠. 클라라와 슈만, 두 사람이 완전한 하나가 되기 전에 받은 이 도전으로 그들은 자신들의 사랑을 한 번 더 확인하게 됩니다. 그리고 드디어 1년의 기나긴 시간 끝에 법원은 둘의 결혼이 합법이라는 판결을 내려요. 눈물로 점철된 우여곡절 끝에 둘은 드디어 결혼합니다.

한편 재판에서 진 비크는 라이프치히에서의 삶을 접고 드레스덴으로 옮겨가서 성악과 피아노 교사로 일해요. 그리고 드디어 클라라가 쓰던 피아노를 클라라의 신혼집에 보냅니다. 훗날 클라라는 배송비도 받아내요.

 6곡의 가곡, Op.13, 2번 '그들은 서로 사랑했네'

슈만과 클라라의 결혼 생활은 어땠을까요? 우리가 손쉽게 전화를

걸 듯 그들은 편지로 소통했고, 우리가 SNS에 느낌과 생각, 일상을 적듯 그들은 일기를 썼어요. 어린 시절부터 아버지에게 일기장마저 통제당한 클라라는 결혼식을 올린 그날, 슈만의 제안으로 슈만과 함께 공동의 결혼일기를 써요. 그들은 격주로 번갈아서 작곡 노트와 주변인들에 대한 생각과 태도뿐 아니라, 가계의 수입과 지출 등을 기록했어요. 특히 이 일기에서 슈만의 꼼꼼한 성격을 엿볼 수 있어요. 슈만은 말보다는 글로 소통하는 것이 훨씬 유연했기 때문에 이 결혼 일기는 두 예술가의 결합의 결과를 여과 없이 보여주어 연구가들에게 좋은 기록이 되고 있어요. 하지만 슈만이 바쁠 때 일기 작성은 오롯이 클라라의 몫이었어요.

어려서부터 음악교육만을 집중해서 받느라 정규교육을 충분히 받지 못한 클라라는 인문학과 문학에 대한 자신의 무지함에 자격지심이 있었어요. 슈만은 그녀의 부족한 점들을 채워주기 위해 함께 셰익스피어와 괴테를 읽으며 많은 이야기를 나눠요. 그리고 클라라가 작곡을 계속하도록 격려해줍니다. 하지만 두 명의 음악가가 함께 살며 함께 일하는 것이 장점만 있는 건 아니었어요.

벨리니의 오페라 '해적'의 카바티나 주제에 의한 변주곡, Op.8 중 '카바티나'

멘델스존과 클라라

1835년, 젊은 멘델스존이 게반트하우스 오케스트라의 음악감독이 되자 비크는 클라라의 16번째 생일파티에 멘델스존을 초대하고, 유능하고 부유한 멘델스존과 클라라를 엮어보려 애를 썼어요. 클라라의 연주를 진심으로 좋아한 멘델스존에게 클라라는 언제나 1순위 피아니스트였어요. 실제로 클라라는 멘델스존의 지휘로 무려 21번이나 협연했고, 1844년에는 멘델스존이 설립한 라이프치히 음악원의 교수직을 맡기도 해요. 멘델스존은 클라라에게 자주 선물을 하며, 늘 그녀를 칭찬했어요. 클라라의 이러한 멘델스존에 대한 사랑과 우정은 그녀가 막내아들의 이름을 '펠릭스 멘델스존'의 이름을 딴 펠릭스로 지음으로써 여실히 보여줍니다.

워킹맘의 시조새,
클라라의 미션 임파서블

음악가 부부의 문제는 도처에 있었어요. 먼저 한 집에서 먹고 자며 일을 하다 보니, 일과 생활의 구분이 모호해집니다. 클라라는 자신만의 공간뿐 아니라 시간마저도 남편에게 빼앗긴 채 돈을 버는 일보다는 가사 일에 내맡겨지기 시작해요. 결국 예술가로서의 클라라 역할은 점점 줄어들고 있었죠. 무엇보다도 중요한 건, 슈만이 작곡에 집중하기 위해서는 집 안이 조용해야 했고, 이것은 클라라가 피아노 연습을 할 수 없다는 것을 의미했어요.

그가 자신의 예술에 집중을 하면 할수록,
내가 예술가로서 할 수 있는 일은 점점 더 적어진다.
하늘만이 아시지! 살림이 아무리 조촐해도,
할 일은 끊이지 않고, 나는 언제나 연습 시간을 뺏기고 만다.
_클라라 일기 중

첫딸 마리가 태어나자 엄마가 된 클라라는 너무나 행복했지만, 동시에 더욱더 큰 불안과 두려움이 몰려왔어요. 어려서부터 돈 개념이 투철했던 클라라는 가정의 재정에도 깊이 기여해야 한다는 의무감과 책임감이 강했고, 그 시대 여성들과 사뭇 다르게 결혼을 했더라도 각자가 번 돈을 각자가 관리하는 개념이 이미 자리 잡고 있었어요.

또 엄마를 닮아 책임감과 생활력이 강했던 클라라는 남편으로부터 생활비를 받아쓰는 것에 회의를 느끼며 힘들어합니다. 그녀는 오직 자신의 능력으로 살림에 보탬이 되려 한 거죠. 이렇듯 클라라와 슈만은 결혼 생활 내내 각자의 경력과 활동에 대한 문제를 늘 안고 있었어요.

내 피아노 연주는 늘 뒷전으로 밀린다.
슈만이 작곡할 때는 언제나 이런 식이다.
나 자신을 위해, 하루에 한 시간도 쓸 수 없다니!
내가 너무 심하게 뒤처지지 않기를 바랄 뿐.
악보를 읽는 것을 또 포기할 수밖에.

반면에 결혼한 첫 해에 수많은 가곡 작곡으로 명성을 얻은 슈만은, 이제 교향곡 작곡가로서도 입지를 굳혀가고 있었어요. 하지만 그럴수록 클라라가 느끼는 심적 불안감은 점점 커져갔죠. 그녀는 이대로 대중으로부터 잊혀지고 싶지 않았어요. 한편 클라라가 마리를 낳자 화가 누그러진 비크는 슈만의 성공가도에도 끼고 싶고, 손녀도 보고 싶은 마음에 먼저 화해의 손길을 내밀어요. 비크의 초대로 드레스덴에 모인 가족은 오랜만에 함께 크리스마스를 보내요.

클라라는 계속된 임신과 출산에도 불구하고 완벽하게 무대로 복귀해요. 단, 연주여행이 잦았기 때문에 유모와 요리사, 가사 도우미 등 여러 하인들을 고용했어요. 그런데 문제가 있었어요. 당시 법으로는 여성이 홀로 여행하는 것이 곤란했죠. 그래서 보호자인 슈만이 동행해야 했지만, 슈만은 여행을 싫어했어요. 결국 덴마크 코펜하겐으로의 연주여행도 클라라는 혼자 다녀와요. 이때까지 '클라라 비크'로 활동하던 클라라는 1841년 11월의 연주회 이후로는 남편의 성을 따라 '클라라 슈만'을 사용하기 시작해요.

 즉흥곡 '비엔나의 추억', Op.9

슈만의 입장은 난처했어요. 자신보다 훨씬 유명한 클라라를 부인으

로 두면서, 그녀의 커리어에 손상이 가게 할 수는 없었어요. 여자가 예술가로 활동하기에는 불합리한 세상이었지만, 클라라가 3주간의 연주여행으로 버는 수입은 슈만의 1년간 작곡료보다도 많았어요. 클라라는 당시 많은 음악가들이 미국으로 건너가 단기간에 많은 연주수입을 올리는 분위기 속에서, 1~2년 정도의 미국 연주여행을 염두에 두기도 하지만 실행에 옮기지는 않아요.

클라라는 슈만의 〈피아노 4중주〉와 〈피아노 5중주〉를 초연하고, 슈만 부부는 결혼 전 무산되었던 러시아 연주여행을 가요. 클라라는 고된 일정을 이겨내며 엄청난 돈을 벌고 큰 성공을 거뒀지만, 러시아에서 내심 자신의 작품이 더 노출되기를 바라던 슈만은 계속해서 아프고 우울해하며 클라라에게 큰 도움이 되지도 못해요. 게다가 슈만은 클라라의 콘서트에서 질문에 똑바로 답하지 못하고, 웅얼거리기 일쑤였고, 구석 끝에서 머리를 숙인 채 사람들과 어울리지도 않았어요. 클라라는 이런 슈만을 커버하듯 여성 특유의 상냥함으로, 질문에 쾌활하게 답하며 분위기를 좋게 이끌어가요. 이렇듯 클라라는 결혼 후에는 슈퍼 울트라 원더우먼으로 억척스럽게 살아갑니다.

 저녁 음악, Op.6, 2번 '녹턴'

래알 꼭알

클라라의 결혼 후 작품들

결혼 이후 클라라는 시간을 쪼개 가며 작곡을 합니다. 비록 물리적으로는 여유가 없었지만 결혼과 출산으로 성숙해진 클라라는 자신만의 깊이 있는 작품을 만들어 내며 결혼 전보다도 더욱 독립적으로 창작세계를 열어가요.

- 〈뤼케르트의 '사랑의 봄'에 의한 12개의 가곡〉 Op.12: 훗날 Op.37에 묶여서 출판돼요.
- 〈스케르초 C단조〉 Op.14: 자신의 〈세 개의 가곡〉 Op.12의 첫 번째 노래 '그는 폭풍과 비를 뚫고 왔네'의 피아노 반주부를 그대로 가져왔어요.
- 〈세 개의 프렐류드와 푸가〉 Op.16: 슈만과 함께 대위법을 공부하며 작곡했어요.
- 〈피아노 트리오〉 Op.17: 첫 실내악곡으로 슈만의 〈피아노 3중주〉 작곡에 불을 지핀 곡이에요.
- 〈슈만 주제에 의한 변주곡〉 Op.20: 클라라 모토(도시라솔파)로 시작되며, 클라라는 자신과 슈만이 마지막으로 함께한 슈만의 생일에 이 곡을 선물해요. 브람스도 이 곡에 영향을 받아 〈슈만 주제에 의한 변주곡〉 Op.9를 작곡해서 클라라에게 헌정해요.
- 〈로망스 B단조〉: 슈만이 세상을 떠난 후 작곡해서 브람스에게 크리스마스 선물로 준 곡이에요. 클라라 모토로 시작하며, 브람스의 〈피아노 소나타 3번〉 2악장에도 이 주제가 등장해요.
- 〈세 개의 로망스〉 Op.21: 브람스와 사랑과 우정을 나누던 시기에 쓰여져서, 브람스에게 헌정했어요.
- 〈피아노와 바이올린을 위한 세 개의 로망스〉 Op.22: 클라라의 마지막 출판 작품으로, 요아힘을 위해 작곡하고 그에게 헌정해요.

더해지는 몫과
감당해야 하는 일들

그런데 슈만의 우울 증세는 날이 갈수록 점점 심해집니다. 클라라의 걱정도 늘어가요. 슈만이 건강을 회복하고, 아버지 비크의 도움도 받기 위해 클라라 가족은 드레스덴으로 이사를 가기로 하고, 친구들과 고별 연주회를 해요. 이 연주회에서 슈만 부부는 평생의 친구인 바이올리니스트 요아힘을 처음 만나요.

한편 드레스덴에서의 삶은 예상 외로 힘겹게 흘러가요. 클라라는 5년 동안 네 명의 아이들을 낳았고, 하인들을 부리면서도 가사 일을 총 지휘해가며, 정신이 무너져가는 슈만을 돌보아야 했죠. 그 와중에도 그녀는 계속해서 무대에 섰고, 자신 앞에 무참히 던져진 슈만의 일들은 끝이 없었어요. 그녀는 슈만이 지휘하는 드레스덴 합창단의 반주자로서 리허설을 감독하는 동시에, 슈만의 많은 실내악 작품과 성악곡, 피아노 솔로 곡들을 초연했어요. 그녀가 타고난 체력에 성실하고 책임감이 있었기에 가능한 삶이었어요.

 피아노 3중주 G단조, Op.17, 4악장

하지만 클라라는 계속된 임신으로 영국 연주회도 미뤄야 했고, 또 유산을 겪기도 해요. 다행히 슈만의 명성이 올라가면서 슈만의 작품비로 들어오는 수입은 그녀가 버는 연주회 수입보다도 많아지게 돼요.

슈만의 불안한 정신 상태가 나아질 기미가 안 보이는 중에도 클라라는 대표작들을 쏟아내며 창작열을 불태웠고, 요아힘과 함께 피아노 3중주 그룹을 만들어 실내악 콘서트 시리즈를 시작해요. 그런데 무엇보다도 클라라를 힘들게 한 건, 슈만이 점점 더 예민해지면서 짜증이 늘어난 거였어요. 그는 클라라의 연주가 형편없다며, 그녀의 연주에 가혹한 비판을 서슴지 않았어요. 클라라가 슈만의 〈피아노 5중주〉를 연주하자, 슈만은 "오직 남자만이 이 음악을 이해할 수 있다"면서 클라라를 대신해서 다른 남성 피아니스트에게 연주를 부탁했고, 또 클라라의 성악 반주는 끔찍하고, 그녀의 베토벤 소나타 연주는 형편없다며 헐뜯기도 했어요. 어려서부터 아버지와 청중에게 인정받고, 또 커서는 사랑하는 슈만에게 인정받으며 보람을 느꼈던 클라라는, 슈만의 날카로운 비난에도 불구하고 서운함을 내비치지도 못한 채 눈물을 삼킬 수밖에 없었어요.

아무리 바쁘다 해도, 나는 연주 없이는 지낼 수가 없어.
_클라라 일기 중

하지만 슈만도 클라라가 예술 활동 없이는 공허해한다는 것을 잘 이해하고 있었어요. 그래서 그는 아내와 엄마로서의 그녀의 모습을 칭찬하고 감사해하는 동시에, 그녀의 연주 활동에 조금이라도 더 도움이 되려 했어요. 클라라는 슈만이 작곡을 하는 동안에는 연습을 하

지 못하다가, 그가 저녁에 외출해서 술을 마시는 두 시간여 동안 간신히 연습할 수 있었어요. 하지만 곧 아이들이 잠들 시간이었죠. 연주 활동으로 바쁜 만큼 연습 시간도 충분히 확보가 되어야 했을 텐데 클라라는 도대체 언제 연습을 한 걸까요?

슈만이 뒤셀도르프의 음악감독 겸 지휘자로 임명받으면서 온 가족이 뒤셀도르프로 옮겨가요. 그리고 클라라의 몫은 더욱 다양하게 세분화됩니다. 세계적인 피아니스트이며 스타 연주자인 클라라는 남편 슈만을 돕기 위해, 슈만이 지휘하는 합창단 리허설에 따라가서 낡은 피아노로 반주를 하며 남편을 돕고 보조해주려 갖은 애를 썼어요. 하지만 슈만의 정신병 증세는 점점 심해졌고, 또한 그의 지휘자로서의 능력이 문제로 제기되면서 슈만은 맹공격을 당합니다. 이 공격에 맞서 대항하고 남편을 위해 항변한 사람은 클라라였어요.

 슈만 주제에 의한 변주곡, Op.20

브람스,
하늘이 보낸 사람

클라라의 34번째 생일인 1853년 9월 13일 그 바로 전 날은 슈만과 클라라의 결혼 13주년이었어요. 한 해 전에 갖게 된 그녀만의 방에 값비싼 새 피아노가 들어왔고, 그 위에는 클라라가 목매고 기다리던 슈만의 새 곡의 악보들이 놓여 있어요. 클라라는 생각지 못한 생일 선물에

행복해했어요. 그리고 클라라는 〈슈만 주제에 의한 변주곡〉 Op.20을 작곡해서 슈만에게 헌정해요. 그리고 그 가을 어느 날, 운명처럼 그가 왔어요.

벨이 울렸다. 나는 밖으로 뛰어나가 문을 열었다.
문 밖에는 긴 금발의 한 아름다운 청년이 서 있었다.
그의 이름은 요하네스 브람스였다.
_ 클라라의 장녀 마리의 회고

문 밖의 청년은 무명의 작곡가이자 피아니스트인 스무 살의 브람스였어요. 그의 손에는 요아힘의 소개장이 들려 있었죠. 브람스가 자신의 〈피아노 소나타〉를 연주하자 슈만은 몇 마디 듣다가 갑자기 중단시키더니, 클라라를 불러서 함께 그의 연주를 들어요. 브람스의 생동감 있는 피아노 연주에 감동받은 슈만과 클라라는 신예 브람스의 등장으로 당시 그들의 힘들고 괴로운 일들을 일상을 모두 잊을 수 있었어요. 9월 30일에 쓴 클라라의 일기에는 "하늘에서 보낸 사람이 왔다"라고 써 있어요. 브람스는 9월 30일부터 11월 3일까지, 한 달여 동안 슈만 부부를 매일 만나며 많은 이야기를 나눴고, 10년째 절필 중이던 슈만은 〈음악신보〉에 "새로운 길"이라는 글을 기고해서 브람스를 극찬해요. 덕분에 무명의 브람스는 음악계에 조금씩 알려지게 돼요.

운명은 누구를 향해서 미소를 짓는 걸까요? 브람스 방문 이틀 후 클라라는 일곱 번째 아이를 임신했음을 알게 돼요. 그녀는 임신 중에도 여섯 명의 아이를 양육하고, 슈만과 함께 간 3주간의 네덜란드 연주여행에서 총 10회의 연주회를 하고, 연습과 강연 등에 내몰립니다. 클라라는 낙담한 채 점점 자신의 힘이 다해감을 느껴요.

슈만의 친구들은 그가 환청이 심해지고, 정신이 붕괴되는 정도가 점점 걷잡을 수 없는 상태에 이르는 것을 목격해요. 결국 클라라는 의사를 부르고, 수일째 간호를 받던 슈만은 결국 스스로의 힘으로는 정신을 통제할 수 없음을 자각해요. 그는 결국 정신병원에 가려 합니다. 하지만 다음 날, 돌연 슈만은 라인 강에 몸을 던져요. 다행히 가까스로 구조되어 집에 돌아오지만, 임신 중인 클라라는 큰 충격을 받아요. 결국 의사는 클라라를 친구의 집에서 지내게 하고, 슈만은 바로 정신병원으로 향해요. 슈만의 아이들이 2층 창문에서 내려다보던 슈만의 뒷모습, 그게 그의 마지막 모습이었어요. 자녀들은 그를 다시는 보지 못해요. 그리고 슈만의 자살시도와 정신병원 입원소식을 접한 브람스는 뒤셀도르프로 달려와요. 그는 충격에 빠진 클라라를 위로하기 위해 〈피아노 3중주〉 Op.8을 작곡해서 들려줍니다.

세 개의 로망스, Op.21 1번

위로가 되는 사람,
<피아노를 위한 세 개의 로망스>

브람스는 임신 중인 클라라와 그녀의 아이들이 받았을 충격 그리고 그 절박한 상황들에 실질적인 도움을 줍니다. 의사는 슈만과 클라라의 면회를 금지하는데, 둘의 만남이 슈만뿐 아니라 임산부인 클라라에게도 충격이 될 수 있기 때문이었죠. 클라라는 슈만에게 편지를 쓰는 것도 금지당하며, 병원에서 주는 소식만을 애타게 기다렸고, 클라라를 위해 브람스 등의 친구들이 대신 슈만의 소식을 전해줬어요. 하지만 결국 슈만은 완치가 불가능하다는 판정을 받게 됩니다. 클라라는 절망하죠.

당시 스물한 살이던 꽃 청춘 브람스는 슈만을 대신해서 클라라 아이들의 아버지 역할을 하며, 정신적, 육체적으로 힘들었던 그녀를 대신해서 하인들의 월급이나 아이들의 학비, 슈만의 출판물 인세 등 금전출납부를 기록하는 등 지극히 개인적인 가사 일에까지 세심하게 직접 관여해요. 그리고 클라라가 막내 펠릭스를 출산하자 아기의 대부가 되어주었고, <슈만 주제에 의한 변주곡> Op.9를 작곡해서 클라라에게 살아갈 용기를 북돋아줘요. 그는 클라라의 아파트 빌딩의 방한 칸을 빌려서 클라라와 한 가족처럼 지내요.

클라라는 브람스를 향한 고마운 마음을 담아 <피아노를 위한 세 개의 로망스> Op.21을 작곡해서 브람스의 생일선물로 줘요. 그리고 바로 이 시기에 브람스와 클라라는 급격히 가까워져요. 클라라는 친절

하고 섬세했으며, 지혜로운 데다가 사람을 끌어당기는 매력이 있었어요. 예를 들면 그녀는 지적 호기심이 많고 독서를 좋아하는 브람스를 위해서 늘 책을 선물해줬고, 슈만 사후에 브람스의 누나를 초청해서 함께 여행을 하기도 했어요. 그녀는 사소한 일들도 세심하게 상의하면서 상대방을 배려하고 친밀감을 높일 줄 아는 여성이었어요.

클라라와 브람스는 음악으로 경제활동을 해야 하는 공통된 임무라는 동질감이 있었어요. 그러다 보니 늘 돈을 주제로, 검약을 실천하는 삶에 대한 이야기를 나눴죠. 브람스의 천재성과 위대한 예술성을 진심으로 인정하고 존경한 클라라는, 연주자로서 브람스에게 힘이 되어주기 위해 다양한 노력을 했어요. 브람스가 함부르크의 지휘자 자리에서 낙마하자 클라라는 의리를 지키기 위해 예정돼 있던 함부르크 연주를 취소하기도 했고, 자신의 연주회에 브람스의 곡을 프로그램에 넣는 것을 출연 조건 항목에 넣을 정도로 브람스의 예술 세계를 이해하고 도우려 했어요. 또한 그녀는 자신을 널리 지지하던 출판사에 브람스의 작품을 추천하며, 출판을 부탁하기도 해요. 클라라는 어느 날 딸에게 이렇게 말해요.

"진주와 보석으로 장식하듯, 나의 가장 숭고하고 예술적인 면을 끊임없이 자극해주는 친구를 갖는다는 것이 어떤 의미인지 전혀 모르겠니? 만약 그런 선물을 빼앗긴다면, 살아갈 수 없는 게 당연한 거야."

공통의 관심사를 가진 진정한 친구. 클라라에게 있어 그 친구는 바로 브람스였어요.

어린 시절 내내 아버지의 울타리 안에서 보호받았고, 소녀가 되면
서는 슈만을 사랑하고 그에게 모든 것을 의지한 클라라는 지금의 슈
만의 부재가 너무나 고통스러웠어요. 하지만 클라라는 브람스에게
큰 위로를 받고 있었고, 슈만의 빈 자리는 어느새 브람스의 열렬한 애
정으로 채워져 가고 있었어요. 마음 둘 곳 없던 클라라는 자신을 위해
모든 것을 내던진 브람스가 한없이 고마웠어요. 브람스는 슈만의 병
문안을 다니며 클라라에게 슈만의 상태를 전해줍니다. 브람스는 슈
만을 향한 그녀의 마음을 너무나 잘 알면서도, 자신의 끓어오르는 뜨
거운 사랑을 숨길 수가 없었어요. 그는 자신의 마음을 편지에 자주 담
아 보냈어요.

사랑하는 클라라.

내가 당신을 얼마나 그리워하는지, 얼마나 당신을 위해

헌신하고 싶어 하는지를 표현할 길이 없네요.

그저 하루 종일, 당신을 나의 클라라라고 부르고 싶고

당신을 끝없이 사랑하고 있습니다.

나의 사랑이 그만큼 깊다는 것을 믿어주세요.

클라라와 브람스. 둘은 깊이 사랑했어요. 비록 클라라가 브람스보다 열네 살이 많았고, 두 사람 다 슈만을 소중히 여겼지만, 그들의 사랑을 막을 수는 없었어요. 그렇다면 클라라는 브람스의 사랑에 행복했을까요? 그녀는 책임감과 의무, 됨됨이 등을 중요하게 생각하는 사람이었어요. 어린 시절부터 쌓아온 그녀의 충직한 삶의 근간은 바로 타고난 그녀의 성품 덕이었어요. 클라라는 아마도 어느 지점에서는 죄책감을 느끼고, 자신을 책망한 것 같아요. 게다가 아이가 일곱이나 있는 워킹맘으로서의 선택은 별수 없었죠. 클라라는 생계를 책임져야 하는 자신의 처지가 비참하고 힘들었지만, 그렇다고 해서 재능 있고 미래가 밝은 젊은 청년을 자신의 불행한 인생에 욱여 넣을 수는 없었어요. 결국 클라라는 단호하게 선을 긋습니다. 자신의 모든 슬픔을 위로해준 브람스와 평생을 함께하는 좋은 친구로 남기로 해요.

너에게 밤 인사를 건네며

멈추지 않는 투지,
그릿의 아이콘

정신병원에 있는 슈만을 대신해 가장이 된 클라라는 어떻게 생계를 꾸려갔을까요? 클라라는 슈만의 엄청난 병원비와 일곱 아이의 양육비를 혼자서 감당해야 했어요. 그럼에도 불구하고, 독립심이 강한 그녀는 자신을 향한 동정의 눈길을 거부했고, 자신을 돕기 위한 자선 음

악회를 철저히 사양했어요. 그녀의 주 수입원은 콘서트였죠. 클라라는 슈만이 정신병원에 입원한 다음 날에도 수업을 진행해요. 맹연습을 재개한 그해 가을, 클라라는 석 달 동안 무려 23회의 연주회를 열어요. 한 사람의 열정과 의지, 투지와 끈기를 평가하는 그릿(GRIT) 시상식이 열린다면, 단연코 클라라가 수상할 거예요.

클라라는 연주여행 기간을 제외하고는 브람스와 매일 만납니다. 그녀가 연주여행으로 집에 없을 때면, 브람스는 집에 남아 클라라와 슈만의 역할을 동시에 해주었지만, 그녀 또한 브람스에게 모든 것을 완전히 일임할 수는 없었어요. 클라라는 하인, 가정교사 그리고 아이들에게 일일이 상세하게 편지로 소통하며 지시했어요.

남편 방으로 가서 그의 피아노에 앉은 후,
오른손을 뻗어서 캐비닛 안에 있는 소포 뭉치를 열어봐.
그 안에 있는 로버트의 악보를
조심스럽게 잘 포장해서 보내주면 좋겠어.
_제자에게 보내는 편지 중

꼼꼼하고 정확하면서도 분명하고 단호하게 상대방이 해야 할 일을 명시하고 지시하는 클라라의 글귀에서, 가녀린 소녀였던 그녀가 얼마나 강인하게 단련되어서 권위 있는 가장의 모습을 갖추는지를 명확히 알 수 있어요. 하지만 한편으로는 안쓰러운 마음이 듭니다. 창조

적인 일에 집중해야 하는 예술가가 생활전선의 이러한 사소한 일을 일일이 기억하고 챙긴다는 것은 가능하지도 않거니와 무척이나 가혹한 일이니까요.

연주활동은 그녀에게 현금을 쥐어주는 동시에, 정신적인 위안도 주었어요. 게다가 그녀는 슈만 작품을 연주하는 순간만이라도 음악으로 그를 만나고 사랑할 수 있었죠. 막내 펠릭스를 낳고 몸을 추스르자마자 클라라는 듣기만 해도 충격적인 연주일정을 소화해내요. 이런 무시무시한 체력과 열정이 뿜어져 나오기까지에는 눈앞에 닥친 문제, 즉 아이들과 당장의 먹고사는 문제가 있었어요. 그리고 또 하나는 바로, 클라라 자신의 존재 이유였어요. 오직 음악으로 자신의 존재감을 확인받고 사랑받을 수 있었던 어린 시절의 연결선에서 그녀는 예술로 자신의 슬픔을 위로받을 수 있었어요. 브람스는 이처럼 클라라의 가사 일을 대신하며 무대로 가야만 하는 숙명을 지닌 그녀를 무대로 복귀시켜요. 그는 그녀가 진정으로 원하는 것이 무엇인지를 알고 있었죠. 요리사, 하인 등을 더 고용할 것을 설득하고, 자신이 직접 그녀의 가사 일을 도와가면서 브람스와 클라라 사이의 강한 끈이 생겨나게 되고, 그녀가 무대에 오르는 속도는 점점 더 빨라집니다.

 로망스 B단조

영원한 트로이메라이,
슈만이 죽기 전과 후

그로부터 2년이 지난 어느 봄, 엔데니히 정신병원으로부터 전보가 날아와요. 슈만이 위독했어요. 2년 반 동안 면회를 거절당한 클라라는 나설 채비를 하고 엔데니히로 향해요.

그는 미소 지으며 나를 껴안았다. 절대 잊지 않을 것이다.
나는 이 포옹을 세상의 그 무엇과도 바꾸지 않을 것이다.
_ 클라라의 일기 중

그리고 이틀 후, 슈만은 클라라와 아이들을 남기고 세상을 떠납니다. 바로 그날, 클라라는 일기에 이렇게 써요.

오늘 그를 마지막으로 보았다.
그의 눈썹 위에 꽃을 얹었다.
그는 떠나면서, 내 사랑도 함께 가져갔다.
_ 클라라의 일기 중

이제 그는 떠났고 한편으로 그녀는 속이 후련했어요. 그들이 처음 만났을 때부터 조금씩 보여 온 슈만의 정신 질환은 20년 이상 이어져 온, 결코 가벼운 일이 아니었어요. 그녀도 그 고통을 인내하고 있었죠.

이제 더 이상은 슈만도 클라라도 고통받지 않아도 되었어요. 클라라는 이미 열심히 살아갈 준비가 돼 있었고 열심히 살고 있었어요.

피아노와 바이올린을 위한 세 개의 로망스, Op.22, 1번

슈만이 떠나고 2주 후, 클라라는 브람스의 누나를 초청해서 브람스와 함께 아이들을 데리고, 한 달 동안 스위스로 여행을 가요. 이 여행에서 그들은 결혼 또는 미래를 위한 대책 회의를 한 것으로 보여요. 결과는 어땠을까요? 여행에서 다녀온 이후, 그들은 상당히 차분해져요. 둘은 각자의 삶을 살기로 합니다. 클라라는 그라프 피아노사로부터 결혼선물로 받았던 피아노를 브람스에게 줍니다. 브람스가 처음 슈만의 집에서 연주했던 바로 그 피아노죠. 브람스는 데트몰트로 자리를 옮기고, 클라라는 친정이 있는 베를린으로 이사를 가서 전 유럽으로 더욱 활발하게 연주여행을 다녀요.

그런데 슈만이 가고 없는 세상에서 주목할 만한 변화가 있었어요. 쇼팽이 상드와 헤어진 후 작곡에 손을 대지 못했던 것처럼, 클라라도 더 이상 작곡을 하지 않아요. 그녀는 연주에 더욱 집중합니다.

6개의 가곡, Op.13, 2번 '어두운 꿈속에 나 서 있네'

비극과 환희,
클라라가 목격한 죽음들

그런데 단지 슈만의 죽음이 끝이 아니었어요. 클라라 주변에는 죽음의 그림자가 도처에 있었죠. 클라라는 슈만과 4남 4녀를 낳고, 두 번의 유산을 했어요. 그녀보다 앞선 죽음은 계속해서 이어집니다. 클라라의 첫 아들 에밀은 겨우 한 살에, 셋째 딸 율리는 27세에 어린아이 둘을 남기고 결핵으로 세상을 떠나요. 셋째아들 페르디난드 역시 여섯 아이를 남기고는, 참전 후 모르핀 중독으로 42세에 사망해요. 그리고 막내아들 펠릭스마저 25세에 세상을 떠나요. 이렇게 4명의 자식을 떠나보내는 슬픔에 더해, 둘째 아들 루드비히도 클라라에게 큰 비극이었어요. 루드비히는 23세에 정신병이 발병하면서 평생을 정신병원에 갇혀 살아요. 클라라는 남겨진 아이들뿐 아니라, 여덟 명의 손주와 며느리의 생계까지도 책임져야 했어요.

클라라에게 기댄 이 모든 비극은 슈만과 클라라가 살아온 삶의 실루엣이었어요. 그리고 그녀 곁에는 만사를 제치고 달려와서 위로를 건네는 브람스가 있었죠. 그녀는 다른 도움의 손길은 한사코 거절했지만, 멘델스존의 동생이 진심을 다해 보낸 위로금은 감사하게 받고 훗날 갚아요. 또 그녀는 브람스가 건넨 상당한 액수의 지원금도 받는데, 이는 둘 사이에 믿음이 있었을 뿐 아니라, 그 진심을 잘 알았기 때문이었죠. 그녀의 곁에는 평생의 좋은 친구가 또 있었는데, 바로 큰딸 마리였어요. 마리는 결혼하지 않고 평생 동안 클라라의 매니저로서 그녀의 손

과 발이 되어주고 또 정신적으로도 큰 힘이 되었어요. 마리는 클라라가 브람스로부터 돌려받은 편지를 불태우지 못하도록 설득해요. 클라라는 자신의 일기를 마리에게 상속할 정도로 마리를 믿고 의지했어요.

그녀는 눈앞에 비극을 마주하면서도 음악을 놓지 않아요. 클라라는 쉬지 않고 연주함으로써 안일한 일상이 주지 못하는 위안을 받고, 또 그 고통과 슬픔에서 벗어날 수 있었어요. 클라라는 셋째 딸 율리가 죽었다는 전보를 받고도 장례식에 가지 않고, 예정된 무대에 섭니다. 아들 페르디난트의 장례 때도 마찬가지였죠. "일은 언제나 고통을 잊게 만드는 훌륭한 기분 전환이다"라는 그녀의 말처럼, 그녀가 무대 위에서 받는 박수갈채는 비극의 사이사이를 메꿔주는 환희의 징검다리였어요.

6개의 가곡, Op.13, 6번 '고요한 연꽃'

피아노의 여제,
그 영광과 상처

아름다운 여인이 헌신적이며 성스러운 엄정한 사제가 되었다.

리스트가 클라라의 연주에 대해 〈음악신보〉에 쓴 이 글은 그녀를 한마디로 잘 설명해줍니다. 당시 클라라는 대체 어느 정도의 활동을 했던 걸까요? 한 가정의 가장이자 피아니스트로서의 그녀의 행보는 무

려 61년 동안 지속돼요. 클라라는 슈만과 브람스의 작품을 초연한 연주자로서 끊임없이 그들의 곡을 연주했고, 또 그들의 음악은 클라라를 통해서 사랑받을 수 있었어요. 특히 클라라는 슈만의 곡을 무려 35년 동안 연주한 '슈만 홍보대사'였으니, 슈만은 클라라에게 너무나 큰 빚을 지고 떠났네요.

클라라는 브람스, 요아힘, 디트리히, 그림, 슈톡하우젠 등의 음악가들과 동료이자 친한 친구로 지내요. 생전에 슈만은 브람스와 요아힘을 '젊은 악마들'이라고 부르며 애증이 섞인 모습을 보이곤 했어요. 슈만이 세상을 떠난 후, 이 젊은 악마들이 클라라에게 천사가 되어준 것을 슈만은 몰랐겠지만요. 슈만의 죽음 이후 클라라는 특히 요아힘과 많은 연주를 함께했어요. 영국 런던의 세인트 제임스 홀에서 열리는 '파퓰러 콘서트' 실내악 시리즈를 위해, 클라라와 요아힘은 수년간 몇 달 씩 런던에 머무르곤 했어요.

과연 그녀의 연주는 어땠을까요? 그녀의 연주 레퍼토리가 아주 웅장하고 화려하며, 또 그녀가 작곡한 피아노 협주곡도 테크닉적으로 상당히 어렵다는 점에서 클라라는 기교와 힘이 대단한 비르투오소 연주자였던 것으로 보여요. 게다가 그녀는 깔끔하고 정확한 연주를 한 것으로도 알려져 있죠. 하지만 그녀는 40대에 류머티즘이 시작됩니다. 그녀가 쇼팽의 친구인 폴랭 비아르도의 권유로 류머티즘 치료를 위해 바덴바덴의 리히텐탈에 별장을 사서 머무르자, 브람스도 클라라의 집 옆에 별장을 마련해요. 10년간 그들은 이곳에서 여름을 함

께 보냅니다. 브람스는 클라라에게 일을 줄일 것을 권하지만 그녀는 "내가 만약 덜 일한다면 건강을 더 챙길 수는 있겠지만, 누구든 결국 자신의 소명에 따라 삶을 내어 주어야 하지 않나요?"라고 대답합니다.

하지만 그녀는 60세가 되면서 오른팔의 증상이 심각해져요. 연주를 간헐적으로 쉬어 보기도 하지만, 결국 완전히 회복되지는 않아요. 비록 신체적으로는 힘들었지만, 그녀는 프랑크푸르트의 호호 음악원의 교수로 재직하며 14년간 많은 제자를 길러내고, 피아노 교수법을 발전시켜요. 또 그녀는 브라이트코프&하르텔 출판사의 슈만 작품의 편집자로서, 슈만의 모든 악보에는 그녀의 이름이 편집자로 새겨져 있어요.

3개의 가곡, Op.12, 2번 '아름다움을 사랑한다면'

클라라는 나이가 들수록 기교보다는 감성과 표현력에 기대어, 정확성과 음색, 노래하는 톤을 중시하는 스타일로 바뀌게 됩니다. 말년에는 가곡 반주를 많이 하며 71세까지 활동해요. 11세에 데뷔해서 71세까지, 무려 61년 동안 1,300회의 연주무대에 선 클라라는 19세기의 마지막까지 연주한 유일한 피아니스트였어요. 72세의 클라라가 자신의 고별무대에서 연주한 마지막 곡은 브람스의 두 대의 피아노를 위한 〈하이든 주제에 의한 변주곡〉이었어요.

세월이 가면서 클라라는 차츰 청력을 상실했고, 류머티즘으로 휠체어에 의지했어요. 몇 차례의 뇌졸중으로 고통스러워하는 클라라를

보며, 브람스는 그녀의 삶이 얼마 남지 않았음을 예감해요. 그리고 그녀를 위해 〈네 개의 엄숙한 노래〉를 작곡해요. 클라라는 1896년 어느 날, 소리를 듣지 못하는 자신을 방문한 브람스를 위해, 브람스의 〈인터메조 Eb단조〉를 울면서 연주합니다. 자신과 브람스의 40년간의 우정에 대한 감사의 마음을 담은 연주였죠.

얼마 후 병상에 누운 클라라는 손자에게 슈만의 〈로망스 F#장조〉를 연주해달라고 부탁합니다. 슈만의 로망스를 마지막으로 들은 그녀는 76세를 일기로 심장마비로 세상을 떠나요. 이 소식을 들은 브람스는 너무나 큰 충격을 받고 허둥대느라 반대 방향의 기차를 타게 되고, 무려 40시간 만에 장례식장에 도착해요. 브람스가 그토록 사랑했던 클라라는 슈만 옆에 묻히기 직전이었어요.

"나는 오늘 내가 진정 사랑했던 오직 한 사람, 그 사람을 묻었다."

브람스는 장례식에 모인 친구들 앞에서 통곡하며 자신이 얼마 전 작곡한 〈네 개의 엄숙한 노래〉를 노래합니다. 사랑하는 사람들을 먼저 떠나보낸 클라라를 위해 브람스만큼은 그녀를 앞서지 않고, 11개월이 지난 후에 클라라를 따라갑니다.

예술을 할 수 있다는 건 아름다운 재능이에요.

인간의 감정을 소리로 감싸 안는 것보다

더 아름다운 일이 있을까요?

슬플 때 이보다 더 큰 위로는 없지요.

다른 사람에게 행복한 시간을 선사할 수 있다는 건
근사하고 멋진 일이에요. 예술을 위해 자신의 일생을 바치고,
순수하게 음악을 추구하는 일은 실로 멋진 일이지요.

_클라라 슈만

당신과 함께
울어주고 싶어요

'만약 나라면, 그녀처럼 해낼 수 있었을까?' 그녀의 삶에 저도 모르게
저 자신을 대입해보았어요. 시대적으로도 많이 떨어진 그녀의 인생
이 살갑게 와닿지 않을 수 있지만, 부모와의 갈등, 사랑하는 연인과의
사랑과 이별로 혼돈 속에 놓였을 때, 내가 기대어 울 어깨를 내어주는
그 사람. 내가 선택한 사람과의 갈등과 내가 선택하지 않은 인연과의
갈등과 업보는 지금의 우리들을 그대로 비춰보게 하네요. 나의 목표,
나의 일조차도 사람과 사람의 관계 속에서 풀리기도 하고, 더욱 힘들
고 어렵게도 만듭니다.

　만약 브람스가 아니었더라도 슈만과 클라라의 인연은 거기서 끝이
었을까요? 그녀와 브람스의 관계에 대해, 당사자가 아닌 이상, 이해한
다는 것은 역부족입니다. 슬픈 운명에 놓인 그녀를 생각하면 저절로
눈물이 납니다. 현명하고 지혜로운 클라라는 합당한 선택을 했고, 자
신의 선택을 후세인 우리가 머리를 끄덕이며 공감하도록, 최선을 다
해서 남에게 내어주는 삶을 살았어요. 비극과 환희 속에서 자신을 내

려놓은 채, 아름다움을 남기고 간 클라라를 더욱 사랑하게 됩니다.

가녀리고 우수에 찬, 눈물에 젖은 그녀의 슬픈 두 눈동자는 말합니다. 힘들지만 소리 내어 울지 않아도 되었다고. 음악이 있기에. 그리고 사랑이 있기에.

Clara Schumann

클래식 대화가 가능해지는
클라라 키워드 10

1. 슈만

슈만과 클라라는 음악사에서 빼놓을 수 없는 세기의 커플이에요.

2. 브람스

슈만과 클라라 곁에서 진심어린 존경과 사랑을 보여주었어요.

3. 클라라 모토

도시라솔파. 슈만과 클라라, 브람스의 수많은 곡에 사용된 주제예요.

4. 암보 연주

클라라는 콘서트에서 악보 없이 연주한 최초의 피아니스트예요.

5. 연주여행

클라라는 19세기 연주여행의 최장 마일리지를 찍어요.

6. 초연 연주자

클라라는 슈만과 브람스의 작품을 초연했어요.

7. 로망스

클라라는 서정성 가득한 낭만적인 소품을 많이 작곡했어요. 특히 로망스.

8. 쇼팽

쇼팽과 클라라는 좋은 음악적 유대를 보여주었어요.

9. 클라라의 일기

어린 시절에는 아버지의 강요로, 결혼 후엔 남편과 함께 결혼일기를 써요.

10. 건반 위의 여제

유럽을 흔든 피아니스트 클라라는 늘 검정 드레스를 입었고, 많은 기록을
남긴 전무후무한 피아니스트였어요.

Clara Schumann

꼭 들어야 할
클라라 추천 명곡 PLAYLIST

1. 〈3개의 가곡〉 Op.12, 2번 '아름다움을 사랑한다면'
2. 〈저녁 음악〉 Op.6, 2번 F단조 '녹턴'
3. 〈프렐류드와 푸가〉 Op.16, 3번
4. 〈6개의 가곡〉 Op.13, 3번 '사랑의 마력'
5. 〈로망스 변주곡〉 Op.3
6. 〈3개의 가곡〉 Op.12, 3번 '당신은 왜 다른 이에게 묻나요?'
7. 〈피아노 트리오 G단조〉 Op.17, 4악장
8. 〈3개의 가곡〉 Op.12, 1번 '그는 폭풍과 비를 뚫고 왔네'
9. 〈슈만 주제에 의한 변주곡〉 Op.20
10. 〈유쿤데에 의한 6개의 가곡〉 Op.23, 3번 '여기저기 비밀스런 속삭임이'
11. 〈피아노와 바이올린을 위한 세 개의 로망스〉 Op.22, 1번
12. 〈6개의 가곡〉 Op.13, 2번 '그들은 서로 사랑했네'
13. 〈6개의 가곡〉 Op.13, 6번 '고요한 연꽃'

Brahms

영원한 사랑,
가을 남자 브람스
Johannes Brahms, 1833 ~ 1897

그대와 나의 영혼이 하나 되어,
무쇠보다도 강하고 아름다운 영원한 사랑.
이제 나는 자유로운 고독을 준비합니다.

뒷짐을 지고 호숫가를 산책하는 한 남자. 왠지 말을 걸어도 친절하게 대답해줄 것 같진 않네요. 입고 있는 긴 재킷은 낡다 못해 다 해졌고, 턱수염은 꽤나 무거워 보이는데요. 이 세상 고독을 혼자 다 짊어진 것 같아 보이는 그는 누구일까요? 술과 담배, 와인과 커피로 고독을 달랬던 이 분은 바로, '가을' 하면 떠오르는 남자, 브람스예요. 브람스는 독일 음악의 큰 형님으로 매사에 진지함을 가슴에 장착하고, 직선적인 말투지만 따뜻한 진심으로 많은 음악가들과 두루두루 관계를 맺었어요. 자신만의 신념을 가지고 거칠지만 우직하게 살았던 브람스의 최선의 삶 속에서 나의 진정한 내면을 들여다봅니다.

왈츠, Op.39, 15번

사창가 마을의 학생,
가난과 벌이는 음악의 항거

브람스는 평생 동안 근검하게 살며, 멀리 있는 가족에게 생활비를 보내는 아들이었는데요. 브람스의 부모님은 어떤 분이었고, 그의 어린 시절은 어땠을까요? 브람스가 태어나고 자란 곳은 독일 북부의 항구

도시 함부르크의 가난하고 지저분한 동네였어요. 항구도시의 특성상 분주하고 활기가 넘치는 이면에는 술 취한 선원들로 북적거리는 어둡고 음침한 분위기가 짙었어요. 특히 독일 북부의 안개 긴 음산한 날씨는 브람스의 음악에도 영향을 줍니다. 그의 음악에는 쓸쓸하고 고독한, 안개가 자욱한 듯한 느낌이 많아요. 브람스의 아버지는 엄격한 음악교육을 받으며 여러 악기를 배운 후 군악대에서 호른 주자로 일하고 콘트라베이스도 연주했어요. 어머니는 바느질 솜씨가 아주 뛰어난, 생활력 강한 여성이었는데요, 어머니가 아버지보다도 무려 열일곱 살이나 연상이었죠. 비록 그녀는 좋은 교육을 받지는 못했지만 총명하고 지혜로웠어요. 브람스는 평생 동안 특히, 어머니를 사랑하고 존경했어요. 악기를 연마해서 연주자가 된 아버지의 근면함과 바느질을 꼼꼼하게 했던 어머니의 섬세함은, 훗날 브람스의 성실함과 정교함, 최선을 다하는 장인정신으로 이어져요.

브람스는 다섯 살 때부터 음악가인 아버지로부터 바이올린과 첼로를 먼저 배워요. 이후 브람스를 가르치게 된 마르크센 선생은 가난한 브람스에게 피아노는 물론 작곡과 이론 수업까지 무료로 해줘요. 브람스는 9세부터 이미 작곡을 했지만, 훗날 어린 시절의 여러 작품들을 파기해버려요. 또 마르크센 선생에게서 바흐, 하이든, 모차르트, 베토벤, 슈베르트의 중요성을 배운 브람스는 고전적 낭만주의 경향을 지니게 되고, 어려서부터 각종 악기를 잘 다룬 덕분에 〈바이올린 협주곡〉, 〈첼로 소나타〉, 〈피아노 3중주〉 등의 실내악 명곡을 써내게 돼요.

"천재란 그저 주어진 숙제를 묵묵히 하는 사람이다"라는 에디슨의 명언처럼, 브람스는 묵묵히 자신의 일을 하며 천재로 다듬어져가요. 한 예로, 브람스는 자신의 인생에서 가장 수치스러운 날이 초등학교에 다닐 때 단 하루 결석한 것이었다고 회고하죠. 하지만 브람스는 피할 수 없는 한 가지 때문에 자신의 인생의 밑그림을 힘겹게 그려갑니다. 바로 가난이에요. 브람스는 가정 형편이 더욱 어려워지자, 학교를 그만두고 마르크센 선생님과의 공부도 중단한 채 인형극 반주나 교회 오르간 연주를 하며 아르바이트 시장에 내몰려요. 사이가 안 좋은 브람스의 부모님은 자주 다퉜는데, 어린 브람스는 그 소란을 피해서 식당에서 밤늦게까지 피아노를 치며 닥치는 대로 돈을 벌어요. 하지만 고된 노동, 그리고 술주정꾼과 매춘부들의 행각에 충격을 받은 브람스는 불면증과 편두통, 빈혈, 신경쇠약, 몸무게 감소 등으로 결국 시골마을에 요양을 다녀옵니다. 이후 16세의 브람스는 베토벤과 자신의 작품으로 정식 데뷔 연주회를 하고, 작곡가 겸 피아니스트의 위치를 다져가기 시작해요.

6개의 노래, Op.3, 1번 '사랑의 진실'

운명적인
만남

브람스는 헝가리의 바이올리니스트 레메니와 함께 듀오 팀을 결성하

고 연주여행을 다녀요. 브람스는 레메니의 활 끝에서 울려 퍼지는 형가리 차르다시의 애절한 집시 선율에 매료돼요. 그가 채집해둔 좋은 선율들은 훗날 그의 〈헝가리 무곡〉의 토대가 됩니다. 브람스가 레메니와 베토벤 〈바이올린 협주곡 C단조〉를 연주하던 어느 날, 피아노가 반음 낮게 조율돼 있었는데, 브람스는 즉석에서 반음을 올려 C#단조로 끝까지 완주해서 모두를 놀라게 해요. 브람스는 레메니와의 연주여행에서 여러 차례의 운명적인 만남을 가져요.

만남 1 요아힘

브람스와 레메니는 하노버에서 천재 바이올리니스트 요아힘을 만나요. 브람스는 자신보다 두 살 많은 요아힘 앞에서 자신의 피아노곡을 연주했고, 요하임은 브람스의 연주에 완전히 압도당합니다. 게다가 브람스의 가곡 〈사랑의 진실〉을 들으며, 브람스의 가치관과 음악 정신을 이해하게 돼요. 브람스는 우연히도 레메니, 요아힘 등 바이올리니스트와 인연이 많은데요. 브람스는 레메니가 아닌, 요아힘과 평생 동안 좋은 친구이자 음악동료로 함께하게 돼요.

만남 2 리스트

바이마르를 방문한 브람스와 레메니는 요아힘의 소개장을 들고 리스트와도 만나요. 리스트는 브람스의 〈피아노 소나타 1번〉과 〈스케르초〉 Op.4를 초견으로 척척 연주하더니, 자신의 〈피아노 소나타 B단

조)를 연주합니다. 리스트와 같은 헝가리 출신인 레메니는 리스트의 연주에 완전히 압도당한 반면, 브람스는 고개를 숙이고 연주 내내 조는 등 리스트의 음악 스타일에 크게 호응을 안 하죠. 리스트의 작품에 심드렁해하는 브람스의 모습에 리스트를 추앙하던 레메니와 브람스의 관계가 나빠지기 시작해요. 결국 둘은 음악적인 이견의 차이를 좁히지 못하는데요. 결국 브람스는 자신의 음악을 진정으로 인정해준 요아힘과 더욱 친밀한 관계를 유지하게 돼요.

 피아노 소나타 1번 C장조, Op.1, 1악장

만남 3 슈만과 클라라

브람스는 요아힘의 소개장을 들고 두 명의 중요한 사람을 만나요. 바로 뒤셀도르프의 슈만과 클라라 부부예요. 브람스가 슈만 부부 앞에서 자신의 〈피아노 소나타 1번〉을 연주하자, 슈만 부부는 크게 감격해요. 슈만은 이 곡에서 피아노를 마치 오케스트라처럼 사용하는 브람스의 재능을 알아보고, 이 곡을 "베일을 쓴 교향곡"이라고 표현해요. 특히 슈만은 베토벤의 정신을 연상시키는 젊은 브람스의 음악에서 독일 음악의 미래와 나아갈 방향을 봅니다.

확신에 찬 슈만은 절필을 선언한 지 10년 만에 펜을 들고, 자신의 평론지인 〈음악신보〉에 "새로운 길"이라는 글을 써서 브람스를 세상에 알려요. 이 글에서 슈만은 브람스를 '메시아'라고 칭했는데, 이런

과한 찬사가 브람스에게는 큰 심적 부담이 돼요. 심지어 슈만은 〈음악 신보〉의 기사를 브람스의 부모님께 직접 편지로 전할 만큼, 브람스를 진심으로 아꼈어요.

슈만과 클라라, 그리고 브람스. 이 세 명의 첫 만남 당시, 슈만은 43세, 클라라는 34세, 브람스는 20세였어요. 20세의 브람스는 순정만화의 주인공과도 같은, 미소년과도 같은 모습이었어요. 브람스는 슈만 부부와 매일 만나며 음악과 문학, 그리고 앞으로의 활동에 대해 많은 이야기를 나누며 구체적인 계획도 세웁니다. 슈만은 브람스가 세상에 널리 알려지도록 그의 피아노 작품들을 유명 출판사인 브라이트코프&헤르텔에서 출판하도록 도와줘요. 드디어 브람스의 〈피아노 소나타 1번〉은 그의 첫 출판 작품으로, 작품번호 1번이 됩니다. 브람스는 슈만을 자신의 음악의 큰 은인으로 여기며 스승으로 삼고 존경해요.

브람스는 이처럼 자신을 인정해주고 지원해준 사람들을 실망시키지 않아야 한다는 부담으로 작품에 대한 완성도의 기준이 점점 높아지고, 주위의 여러 가지 시선에 강박적으로 신경을 쓰게 됩니다.

바이올린과 피아노를 위한 스케르초 C단조, WoO.2, 'F.A.E. 소나타' 3악장

자유롭지만
고독하게

당시 요아힘은 리스트의 실험적인 음악보다는 슈만의 깊이 있는 음악에 끌렸었고, 마침 리스트와 슈만의 사이도 좋지 않았어요. 요아힘은 리스트와 슈만의 음악 사이에서 갈등하며 힘들어합니다. 슈만은 요아힘을 위로할 선물인 〈바이올린 소나타〉를 다른 작곡가와 공동으로 작곡할 묘안을 떠올립니다. 요아힘의 모토인 'F. A. E. 소나타(Frei Aber Einsam, 자유롭게 그러나 고독하게)'를 제목으로 슈만이 2악장과 4악장을, 슈만의 제자인 디트리히가 1악장을, 그리고 브람스가 3악장을 작곡해요. 각 악장은 F-A-E(파-라-미)에 바탕한 선율을 사용해서 작곡됐고, 악보에는 "친애하는 바이올리니스트 요아힘에게, '자유롭지만 고독하게'"라고 썼어요. 요아힘과 클라라가 초연으로 이 곡을 연주한 후, 작곡가들은 요아힘에게 각 악장을 과연 누가 작곡했는지 알아맞히게 했는데, 요아힘은 정확하게 답을 맞춰요. 요아힘이 그 정도로 각자의 음악을 잘 이해하고 있었기에 가능한 거였죠. 4개의 악장 중, 브람스가 작곡한 3악장 '스케르초'는 따로 떼어서 자주 연주되는데, 브람스는 훗날 자신의 〈현악 4중주 2번〉 Op.51의 1악장을 A-F-A-E(라-파-라-미)의 주제로 작곡해요. 브람스가 "자유롭지만 고독하게"를 작품에 그림으로써 이제는 마치 브람스의 모토인 것으로 착각이 될 정도예요. 브람스는 곧 이어 〈피아노 소나타 2번〉 Op.2를 작곡해서 클라라에게 헌정합니다. 그런데 그는 2악장 악보에 슈테르나우의 시를

써 넣어요.

저녁이 다가와, 달빛이 비치면
두 마음이 사랑으로 하나가 되어
행복한 포옹을 하네.
_ 슈테르나우, 〈젊은 날의 사랑〉

이 시에서의 "두 개의 마음"은 소나타의 두 개의 주제를 뜻하는 걸까요? 과연 브람스가 말하고 싶었던 두 개의 마음은 무엇일까요? 그건 바로 자신과 클라라의 마음이었어요. 당시 클라라는 아름다울 뿐 아니라, 유럽에서 이름을 날리는 피아니스트였어요. 스무 살의 브람스의 눈에 그녀는 가까이 있기만 해도 영광스러울 정도로 모든 것을 다 갖춘 여인이었죠. 브람스가 자신보다 열네 살이 많은 클라라에게 품은 마음, 그것은 연정이었어요.

 슈만 주제에 의한 변주곡, Op.9

클라라에 대한 애절함,
〈슈만 주제에 의한 변주곡〉

안타깝게도 당시 슈만은 정신병에 시달리며 정신과 육체 모두 파괴 당하고 있었어요. 오케스트라 지휘도 불가능할 정도였죠. 그토록 멋지

고, 자신이 존경하던 슈만이 피아노 앞에 멍하게 서 있는 등 다소 기이한 행동을 보이자 브람스는 충격을 받아요. 그리고 결국 브람스가 슈만을 만난 지 6개월도 안 된 어느 날, 슈만은 라인 강에 투신합니다. 다행히 목숨은 건졌지만 슈만은 정신병원에서 지내게 돼요. 당시 정신병원에서는 클라라의 면회를 허용해주지 않았는데, 함부르크에 있던 브람스는 슈만과 클라라 사이에서 메신저 역할을 하기 위해 뒤셀도르프로 아예 이사를 와요. 남편 없이 여섯 명의 아이들과 남겨져 정신이 피폐해진 클라라를 위로하기 위해 브람스는 근래 작곡한 〈피아노 3중주 1번 B장조〉 Op.8을 연주해줍니다.

브람스가 클라라의 눈물을 닦아주며 고통을 나누려했던 진심이 이 곡에서 절절하게 묻어 나와요. 클라라도 알고 있었어요. 브람스의 진심을. 그리고 3개월 뒤 클라라가 일곱 번째 아이를 출산하자, 브람스는 아이의 대부가 되어줬고, 그녀를 위해 〈슈만 주제에 의한 변주곡〉 Op.9를 작곡해서 헌정하며 용기를 북돋아줍니다. 이 곡에 쓰인 슈만 주제는 바로 슈만이 즐겨 사용한 클라라 모토이며, 슈만의 〈다채로운 소품들〉 Op.99의 4번 곡의 주제이기도 해요. 느리고 애절한 이 선율을 들으며 클라라는 남편에 대한 안타까움과 자신을 바라보는 브람스의 마음을 동시에 느꼈을 거예요. 그리고 바로 이때부터 시작됩니다. 브람스의 애절하고 절절한, 클라라를 향한 사랑. 브람스는 클라라의 곁에서 그녀를 위로하며, 일곱 자녀를 보살펴줘요.

온몸으로
사랑합니다!

하지만 정신병원에 있는 슈만의 상태는 나아지지 않았고, 의사들도 절망적인 말들을 늘어놓아요. 브람스는 클라라와 그녀의 아이들을 가까이에서 돕기 위해 슈만 아파트 위층에 방을 얻어 하숙을 시작해요. 절망한 클라라의 곁을 지키며 그녀와 그녀의 가족을 바로 옆에서 돌보는 일은 브람스에게는 무엇보다도 가슴 뛰는 기쁜 일이었어요. 브람스의 어머니도 아버지보다 열일곱 살 연상이던 터라, 브람스는 클라라의 나이는 전혀 개의치 않았어요. 오히려 가련한 여인에 대한 연민이 더해지면서, 그녀를 더욱 잘 돌보겠다는 마음으로, 스물한 살의 브람스는 그녀를 더욱더 열렬히 사랑하게 됩니다.

브람스는 자신의 음악 활동은 제쳐놓고 가정부를 직접 관리하며, 클라라를 무대에 복귀시켜요. 브람스는 그녀가 연주여행으로 몇 달 동안 집을 비우면, 그녀의 집을 지키며 그녀의 가정을 돌봐줍니다. 이제 브람스와 클라라 사이에는 공통의 끈이 자라나요. 특히 브람스는 요아힘, 클라라와 함께 슈만의 회복을 기원하는 연주회를 여는데, 이 연주회 이후 브람스와 클라라의 편지 왕래가 급격히 많아져요.

서로의 마음을 털어놓는 편지에서, 브람스는 클라라를 "그대(Sie)"라는 존칭 대신 "너(Du)"로, "경애하는 부인"에서 "나의 클라라"로 바꿔불러요. 특히 "사랑", "연인" 등의 단어들로 가득한 편지들에서 브람스는 클라라에게 "온몸으로 사랑한다"며 진한 사랑의 고백을

계속해요.

 발라드 D단조, Op.10, 1번 '에드워드 발라드'

사랑하는 나의 클라라!

나는 매일 그대를 생각하며 수천 번의 키스를 보내요.

그대의 편지가 오지 않으면, 난 그 무엇도 연주할 수 없고

아무 생각도 할 수가 없어요.

말로는 표현할 수 없을 정도로 나는 그대를 사랑합니다.

사랑이라는 단어가 가질 수 있는 모든 수식어로

그대를 부르고 싶어요!

이처럼 클라라를 향한 브람스의 사랑은 뜨겁게 불타올랐지만, 그녀는 자신의 스승인 슈만의 부인이기도 했으니, 브람스는 그녀를 향한 마음을 어쩌지 못하고 힘들어해요. 그리고 브람스는 자신을 괴테의 소설《젊은 베르테르의 슬픔》의 베르테르라고 여기며 이루어질 수 없는 사랑에 힘들어합니다.

클라라에 대한 사랑이 불타오르면서 브람스의 음악에는 사랑과 슬픔의 이중주가 계속돼요. 당시 작곡된 브람스의 〈피아노 4중주〉 Op.60의 악보 표지에는 브람스가 특별히 출판사에 부탁한 그림이 그려져 있는데요. 그림 속 파란 코트에 노란 조끼를 입은 남성은 바로

젊은 베르테르였고 동시에 브람스 자신이었죠.

훗날 브람스의 지시로 클라라가 이때쯤의 편지들을 모두 불태우는 바람에 편지의 내용을 짐작할 수는 없지만, 오히려 편지를 없애게 했다는 점이 큰 힌트가 되죠. 아마도 클라라는 젊고 유능하며 자신을 진심으로 보살펴주는 브람스에게 끌렸을 거고, 마음을 보여줬을 거라는 짐작을 하게 됩니다. 하지만 브람스가 현실에서 클라라를 사랑한 것과는 다르게, 클라라는 현실 도피를 위해 브람스를 사랑했던 것 같아요. 클라라는 계속해서 자신의 연주회 프로그램에 브람스의 작품을 넣어 연주하며 작곡가 브람스를 널리 알렸는데, 자신을 사랑해주고 도와주는 브람스를 위해 클라라가 할 수 있는 최선이었겠지요.

브람스의
눈물

슈만이 정신병원에서 2년 반 만에 세상을 떠나자, 브람스는 누나와 클라라, 그리고 클라라의 아이들과 함께 스위스에서 휴가를 보냅니다. 하지만 가족이 모인 자리에서 논의되었을 브람스와 클라라의 미래에 대한 이야기는 결국 각자의 길을 가는 것으로 정리가 된 것 같아요. 휴가에서 돌아오자 클라라는 친정이 있는 베를린으로 이사를 가고, 브람스는 클라라에 대한 열정을 애써 식히며 작곡에 몰두합니다. 그러던 중 그는 소프라노 아가테 지볼트와 잠시 사랑에 빠져요. 혹시 클라라에게서 얻지 못하는 답을 아가테에게서 얻고자 했을까요? 브

람스는 아가테와 약혼반지를 교환하며 결혼도 약속해요. 당시 브람스는 관현악에 관심이 있었지만, 섣불리 도전하기엔 부담이 많았던 터라, 교향곡 작곡을 위한 합의점으로 우선 〈피아노 협주곡 1번〉을 작곡하는데 그만, 반응이 너무 싸늘했어요. 실패로 인한 절망감이 너무나 큰 나머지, 브람스는 아가테에게 결혼을 주저하는 마음이 담긴 편지를 보내요.

널 사랑하지만, 속박당하는 건 참을 수가 없어.
널 안고 키스하고 사랑한다고 말해도 되는 건지 답장을 줘.

이런 편지를 받고 상황을 이해해줄 여성이 과연 있을까요? 브람스는 음악가로서 실패하게 되면, 가족도 함께 그 좌절을 떠안아야 한다는 사실을 깨닫고, 결혼 자체를 망설인 것이죠. 그렇다고 브람스가 아가테와의 연애마저도 포기하려는 건 아니었지만, 아가테 입장에선 자신과의 결혼을 주저하는 그의 마음을 이미 알아버렸으니, 마음이 금방 떠나버려요. 실망한 아가테는 "그럼 오지 말라"고 답장을 하고, 둘은 이렇게 끝이 나요.

아가테와 헤어진 후 작곡한 〈현악 6중주 1번〉은 브람스의 음악 중 가장 아름다운 곡으로, 2악장은 '브람스의 눈물'이라 불려요. 브람스는 이 2악장을 피아노로 편곡해서 클라라의 41번째 생일선물로 헌정해요. 이 곡의 작곡 동기는 아가테와의 슬픈 이별이었지만, 그 아름다

운 결과는 클라라에게 주었네요. 브람스의 눈물은 결국 클라라로 인한 눈물이었을 테니까요.

현악 6중주 1번 B♭장조, Op.18, 2악장

함부르크를 떠나
새로운 도시 빈으로

브람스는 고향 함부르크에서 바리톤 가수 슈톡하우젠과 함께 듀오를 결성, 독일과 덴마크 등에서 베토벤, 슈베르트, 슈만의 가곡을 연주하며 청중들의 환호를 받아요. 둘의 우정과 음악적인 일치는 멋진 결과를 가져왔죠. 그런데 둘의 우정에 커다란 생채기가 생깁니다. 브람스는 고향 함부르크 필하모닉의 지휘자가 되고픈 소박한 소망이 있었는데요. 그런데 그만, 그 자리에 자신이 아닌, 그것도 친구인 슈톡하우젠이 지명되자 브람스는 절망과 허망, 배신감 등을 감추지 못해요. 사실 특별히 내세울 것이 없었던 브람스는 그저 묵묵히 최선을 다해 주어진 숙제를 하며, 혹시라도 자신이 지명되지 않을까 내심 기대하고 있었거든요.

하지만, 그렇다고 해서 친구와의 소중한 관계까지 내려놓을 수는 없었죠. 브람스는 자신의 명예나 업적이 아닌, 친구 슈톡하우젠과의 우정을 지켜내요. 일과 친구, 양쪽을 모두 잃느니 친구만은 지키고 싶은 브람스의 순수한 마음이 보이죠. 슈톡하우젠은 함부르크 필하모

닉의 지휘자가 된 이후, 브람스의 아버지가 단원으로 일하도록 도움을 줘요. 브람스는 이후로도 함부르크 필하모닉의 지휘자가 되고픈 열망을 간직했지만, 정작 30년 후 다시 제안이 들어왔을 때는 시원섭섭한 마음으로 거절해요. 브람스는 이미 빈에 잘 정착해서 살고 있었으니까요.

고향 함부르크에 큰 상처를 받은 브람스는 시선을 밖으로 돌려 새로운 도시인 오스트리아 빈으로 향해요. 자신이 선망하던 하이든, 모차르트, 베토벤 등 고전주의 작곡가들이 활동했던 빈으로 향한 브람스의 선택은 결과적으로 탁월했어요. 사실 빈에 예정된 직책이 있는 것도 아니었고, 아무런 계획 없이 무작정 떠난 도피였지만, 빈은 회색빛 함부르크와는 전혀 다른, 활기가 넘치는 곳이었죠. 무심코 가게 된 빈에서는 어떤 삶이 브람스를 기다리고 있었을까요?

독일 레퀴엠, Op.45, 5번 '지금은 너희가 근심하나'

남아 있는 자들을 위한 위로
브람스의 사모곡, 〈독일 레퀴엠〉

빈에 도착 후, 가족에 대한 그리움이 커져가던 중 고향에서 불안한 소식이 들려옵니다. 건강이 안 좋은 70대의 노모와 함부르크 필하모닉의 주자로서 연습을 계속해야 했던 아버지의 불화가 커진 거죠. 결국 브람스는 아버지께 따로 방을 얻어드리고, 부모님은 별거를 시작해

요. 부모님 문제로 괴로워하던 중, 어머니가 위독하다는 전갈에 브람스는 함부르크로 달려가지만, 어머니는 이미 숨을 거둔 후였어요. 평생을 가난 속에서 불행하게 산 어머니를 잃은 브람스의 상실감은 대단히 컸어요.

작곡가들은 사랑하는 어머니와의 이별 후, 어머니를 추억하는 작품을 남기곤 하죠. 브람스 역시 사랑하는 어머니의 죽음을 그저 슬퍼하지만은 않아요. 그는 죽음에 대해 깊이 있는 고뇌와 통찰을 하며 죽은 자의 영혼을 위로하는 음악인 〈독일 레퀴엠〉 Op.45를 작곡해요.

존경하는 슈만이 세상을 떠났을 때, 브람스는 충격을 받은 동시에 클라라에 대한 자신의 감정으로 죄책감마저 들었었죠. 바로 그때의 그 복잡한 심경을 담은 악상을 간직했다가 이 레퀴엠에 사용합니다. 일반적으로 레퀴엠은 죽은 자의 영혼을 달래는 것이지만, 브람스의 레퀴엠은 남아 있는 자들, 즉 남겨져서 슬픔에 빠진 사람들을 위로하기 위해 작곡됐어요. 그래서 가사도 잘 알아듣지 못하는 라틴어가 아닌, 독일어예요. 독일인이라면 누구나 이해하는 독일어 성서에서 브람스가 직접 골라낸 구절을 가사로 해서, 좀 더 직접적인 위로를 받도록 했어요. 즉 〈독일 레퀴엠〉은 독일어로 쓰여진 레퀴엠이라는 뜻이에요. 〈독일 레퀴엠〉은 슈만의 죽음으로 인해 남은 클라라를 위로하기 위한 곡이기도 합니다. "어미가 자식을 위로함과 같이, 내가 너희를 위로할 것이다"라는 가사는 내면의 깊은 곳을 파고듭니다. 브람스를 낳아서 길러준 어머니와, 자신을 작곡가로 키워준 슈만, 브람스에

게 있어 레퀴엠은 이 두 존재에 대한 사모곡이었어요. 죽음에 대한 성찰을 담은 사모곡인 〈독일 레퀴엠〉을 완성한 후, 브람스는 이렇게 말해요. "내 마음은 이제 위로받았다네. 결코 극복할 수 없으리라 여겼던 장애를 이겨내고 높이, 아주 높이 비상중이라네."

자장가, Op.49, 4번

오래전에 슈만이 브람스를 〈음악신보〉에 소개하며, "브람스가 합창과 오케스트라를 위한 작품을 쓰고, 마법의 지휘봉을 흔들면 우리는 정신세계의 비밀에 대한 놀라운 비전을 보게 될 것이다"라고 썼듯이, 브람스의 지휘로 성 베드로 성당에 울려 퍼진 〈독일 레퀴엠〉을 들은 2,500명의 청중은 죽음 앞에서 인생이 얼마나 허망하고 덧없는지를 새기며 모두 함께 눈물을 흘립니다.

브람스의 숨겨진 흥,
헝가리안 댄스

브람스는 독일인의 어둡고 강한 기질을 대대로 이어받아 말도 무뚝뚝하고 직선적으로 하며, 근엄하고 진지했어요. 그런 그의 마음 한구석에는 밝고 명랑한 것들을 가슴 깊이 간직하고 동경하는 마음이 있었죠. 그래서일까요? 브람스는 매해 여름, 물 좋고 경치 좋은 곳으로 휴가를 가요. 특히 태양이 이글거리는 이탈리아를 여러 번 방문해요.

뿐만 아니라, 청년 시절에 레메니와 연주여행에서 들은 헝가리 부다 페스트의 민요 선율은 브람스를 아예 송두리째 흔들어놓았죠. 집시 음악의 리듬에 완전히 매료된 브람스는, 기록해뒀던 선율들을 가지고 피아노 듀오로 연주하는 21개의 헝가리 무곡을 작곡해요.

헝가리 무곡 G단조, WoO.1, 1번

피아노 듀오는 한 대의 피아노에서 두 명의 연주자가 네 개의 손으로 연주하는 것으로 '피아노 포핸즈'라고 불러요. 당시 독일의 흔한 중산층 가정이라면 대부분 피아노가 있었는데, 두 명이 한 피아노에 앉아서 즐겁게 연주할 수 있는 브람스의 〈헝가리 무곡집〉 악보는 날개 돋친 듯 잘 팔렸고, 브람스는 덕분에 꽤 괜찮은 수입을 계속해서 유지할 수 있었어요. 물론 브람스 자신도 사랑하는 클라라와 나란히 앉아, 즐겁게 피아노 듀오를 연주했어요.

또한 그는 〈독일 레퀴엠〉, 〈현악 4중주〉, 〈현악 6중주〉, 〈교향곡〉 등도 피아노 듀오 곡으로 직접 편곡하는데요. 당시엔 원곡에만 저작권이 인정되어, 누구나 편곡을 해서 출판을 하고 돈을 벌 수 있는 구조이다 보니, 브람스는 되도록 자신의 곡들을 직접 편곡합니다.

또 다른 이름의 사랑
<알토 랩소디>

한 사람의 생각과 행동을 다 알 수는 없죠. 브람스의 어떤 행동들은 정말 이해가 불가해요. 브람스는 사랑하는 클라라의 셋째 딸 율리와도 사랑에 빠지거든요. 브람스가 클라라의 딸과 사랑에 빠지다니요! 브람스는 클라라의 기품을 그대로 이어받은 아름다운 율리를 강렬하게 짝사랑했어요. 비록 율리와의 사랑이 이루어지지는 않았지만, 브람스는 너무나 아파했어요. 브람스는 어떻게 그토록 사랑하는 클라라의 딸을 사랑할 수 있었을까요? 이 모든 것을 전혀 눈치채지 못하고 있던 클라라는 율리의 결혼 소식을 브람스에게 직접 전하는데, 사랑의 실패로 참담해하는 브람스를 바라보며 클라라는 과연 또 어떤 생각을 했을까요? 브람스는 율리와의 이루어지지 않는 사랑에 대한 고통스러운 마음으로 <알토 랩소디> Op.53을 작곡해서, 그녀에게 결혼선물로 줘요. 브람스는 클라라에게 이 곡이 "신부의 노래"라고 말해요.

<알토 랩소디>는 괴테의 시 <겨울의 하르츠 여행>에서 발췌한 구절에 곡을 붙인 것으로, 슈베르트의 <겨울 나그네>의 주인공처럼, 실연의 아픔과 고통, 고독을 어둡게 표현했어요. 브람스는 출판사에 악보를 보내며 "화가 나서 원망의 마음으로 작곡했다"고 말했어요. 2부의 가사에서 "아, 향유가 독으로 변해버린 이 고통을 누가 치유해줄 것인가?"와 3부에서 "위로하소서! 그의 마음을!"으로 마무리되는 가사에서 브람스의 애처로움이 전해져요. 브람스가 율리에게 느낀 사랑이

혹시 남녀 간의 사랑이 아닌, 브람스가 클라라의 아이들을 돌보며 느낀 가족애의 또 다른 모습이었을지는 도저히 알 수는 없어요.

알토 랩소디, Op.53

오래된 미래를 위한
최선의 삶

1. 브람스의 서재에서 만난 하 – 모 – 베

브람스에 대해 알기 위해서는 브람스가 살던 집을 한번 둘러볼 필요가 있어요. 그동안 여러 도시에서 친구 집이나 호텔을 전전하던 브람스는 36세에 드디어 빈에 완전히 정착하고 38세에 처음으로 자신의 집을 갖게 돼요. 거실에는 브람스가 좋아한 커피를 만드는 기구가 있고, 위쪽에는 베토벤의 흉상이 아래를 내려다보고 있어요. 그리고 한편에는 스트라이허 피아노 사에서 기증한 그랜드 피아노가 놓여 있는데, 그는 이 피아노를 죽을 때까지 간직했어요.

브람스는 특히 책을 좋아했어요. 슈만이 세상을 떠난 후, 브람스는 클라라의 집의 슈만의 서재에서 피아노를 치고 작곡을 하며, 슈만의 책꽂이의 방대한 자료들을 볼 수가 있었죠. 브람스는 미래보다는 과거를 중시했고, 자신이 좋아한 고전주의 작곡가인 하이든, 모차르트, 베토벤(하/모/베)의 악보를 들여다보며 자신이 부족한 부분을 연구했어요. 또 그들의 희귀본이나 자필서명을 모으는 취미도 있었으니, 브

람스가 빈에 정착한 건 정말 잘한 일이었죠.

2. 베토벤의 후계자, 거인의 발자국 소리

슈만은 〈음악신보〉에 브람스를 "천재", "새로운 길", 심지어 "메시아"라 칭하며, 훗날 베토벤을 잇는 훌륭한 교향곡 작곡가가 될 거라고 예언했죠. 브람스로서는 슈만의 이러한 과대포장이 부담스러웠어요. 거장 베토벤을 계승한다는 것은 불가능한 일이었으니까요. 그러니 베토벤보다도 못한 작품을 굳이 발표하는 것은 그에게는 아무 의미도 없었죠. 결국 브람스는 교향곡 작곡을 계속 미루게 돼요. 이처럼 브람스는 슈만의 예언을 의식하며 중압감에 시달리고 또 베토벤에 대한 열등감에 괴로워하면서도 분명한 삶의 목표를 세웁니다.

"베토벤의 교향곡에 필적할 만한 교향곡을 써서 베토벤을 계승하겠다!"라고 말하며 그는 완벽에 완벽을 덧대어 자신의 작품을 신중하게 고치고 또 고쳐갑니다.

베토벤이 남긴 아홉 개의 교향곡은 그에게 늘 커다란 부담이었어요. 브람스는 교향곡을 작곡하는 동안 "뒤에서 걸어오는 '거인'의 발자국 소리가 들리는 것 같아"라고 친구에게 고백합니다. 거인은 베토벤을, 거인의 발자국은 베토벤의 아홉 개 교향곡을 뜻하죠. 첫 번째 교향곡 작곡에 매달리던 브람스는 고치고 또 고치는 산고를 거쳐, 무려 21년 후에야 〈교향곡 1번〉을 완성해요. 누구보다도 신중하고, 완벽을 추구하는 성격이었던 브람스가 22세의 나이에 결심한 교향곡을 43세가

되어서 완성한 건데요. 슈만이 예언한 지 무려 23년 만이었어요. 20년 이상 한 가지 작업을 염두에 둔다는 건, 대단한 일이죠. 분명 브람스의 강한 집념으로 이루어낸 성과였어요.

〈교향곡 1번〉에서는 베토벤의 〈교향곡 5번〉의 영향이 보여요. 같은 다단조로 시작하고, 고통과 투쟁의 과정을 이야기한 후에 환희에 찬 다장조로 끝맺습니다. 또 4악장 '피날레'의 주제는 베토벤의 〈교향곡 9번〉 '피날레'의 주제를 연상시키는데요. 브람스는 "어떤 멍청이도 알 수 있는 당연한 것"이라며 베토벤 교향곡의 영향이 들어 있음을 인정합니다.

3. 위대한 3B – 바흐, 베토벤, 브람스

브람스는 베토벤 교향곡의 정신을 이어받은 〈교향곡 1번〉으로, 바흐와 베토벤과 같은 반열에 등극합니다. 특히 작곡가 뷜로우는 "나의 음악적 신조는 세 개의 B이다. 바흐, 베토벤, 그리고 브람스!"라고 말했고, 이후 이 세 사람을 "세 개의 B(3B)"라고 불러요. 20년 후, 독일 마이닝겐에서는 바흐, 베토벤, 브람스의 작품으로 3B 페스티벌이 열리기도 해요.

 허무한 세레나데, Op.84, 4번

4. 브람스의 퍼스널 브랜드

브람스는 그동안 하지 않았던 일련의 프로젝트를 진행해요. 바로 브람스 자신을 브랜드화하기 위해 주변을 다듬는 일이었어요. 브람스는 오래 전에 친구에게 보냈던 편지들뿐 아니라, 초기의 악보들까지도 회수해서 없애고, 끄적거린 메모들이나 영수증마저도 다 없애 버립니다. 자신에 대해서 추측할 만한 그 어떤 실마리도 남기지 않으려는 거였죠. 특히 자신이 클라라와 40년간 주고받은 사적인 편지들을 모조리 불태우게 한 것은 그녀와의 감정이 오해로 남을 것을 염려해서였어요. 브람스가 말년에 클라라를 위해 작곡한 〈네 개의 엄숙한 노래〉를 클라라가 아닌, 화가 막스 클링거에게 헌정한 것도 이런 측면에서 봐야 하죠. 클라라와의 관계가 작품이나 편지로 후세에 유추되는 것을 꺼린 브람스의 이러한 엄격한 완벽주의의 성향은 작품의 완성도와 일맥상통하듯 브람스의 자기 관리 성향을 보여줍니다.

5. 자기검열의 끝판왕

브람스의 완벽주의적인 면모는 곳곳에서 면밀히 드러나요. 어느 날 그는 제자에게 어머니가 만들어주신 식탁보를 가리키며, 자신의 음악이 바로 그 식탁보와도 같다고 말합니다. 어머니의 꼼꼼한 바느질과 자신의 작품에서 보이는 완벽주의는 일맥 선상에 있었죠.

이처럼 극도의 완벽주의자인 브람스는 자신의 초기작들을 흔적도 없이 없애버려요. 청년시절 레메니와 함께 연주한 바이올린 소나

타들과 대략 스무 곡 이상의 〈현악 4중주〉 곡들이 맘에 들지 않자 결국 모두 파기해버려요. 보통 작곡가들의 인생 전체를 놓고 봤을 때 초기보다는 중기작품이, 중기보다는 후기작품이 농익고 성숙하면서 스타일의 변화도 보이기 마련이니, 우리가 그들의 성숙한 작품만을 대할 이유는 없죠. 하지만 브람스는 초보 작곡가로서의 미숙한 점들이 보이는 초기작품들이 세상에 나오는 것을 극도로 꺼렸어요. 자기 자신에게 매우 엄격했던 거죠. 브람스는 그 어떠한 타협도 허하지 않은 완벽주의자로서, 조금이라도 부족하면 없애거나 아예 출판을 하지도 않았어요. 또 오래전에 친구에게 보낸 합창곡을 다시 돌려달라고 요청하고 돌아온 악보를 없애버리기까지 해요. 한편, 그의 청년 시절의 작품들 중 가치 있는 작품들은 20~30년 후에 다시금 브람스의 손을 거쳐서 다른 모습으로 세상에 나와요.

브람스는 슈만이 인정하고 권한 음악가의 모습으로 나아가면서, 자신이 거머쥘 "베토벤의 후계자"라는 타이틀이 손상되지 않도록 자신의 작품은 물론, 한 인간으로서 비춰지는 모습까지도 완벽하게 보이기 위해 자신의 삶도 철저하게 다듬어요.

 피아노 3중주 2번 C장조, Op.87, 3악장

소박한 3B,
맥주(Beer), 수염(Beard), 뱃살(Belly)

브람스는 위대한 3B의 한 명으로 불리는 동시에 또 다른 3B로도 불렸어요. 브람스를 상징하는 세 개의 B는 바로 맥주(Beer), 수염(Beard), 뱃살(Belly)이에요. 옥스퍼드 사전에 "Brahms and Liszt"라는 관용구가 있는데요. "만취한, 주당"이라는 의미를 가진 속어예요. 브람스는 완벽주의로 무장된 타이트한 삶이 주는 스트레스와 긴장을 맥주와 와인을 마시며 해소했어요. 비록 맥주를 즐긴 브람스의 이름이 "만취한"의 의미로 쓰이긴 하지만, 술이 주는 창작 에너지를 놓칠 수는 없었죠. 맥주는 브람스가 놓을 수 없었던 첫 번째 B예요.

스무 살 즈음의 브람스의 초상화를 보면, 마치 순정만화에서 뛰쳐나온 듯한 가녀린 사슴과도 같은 모습이죠. 결정적으로 그의 얼굴에는 수염이 전혀 없는데요. 실제로 브람스는 변성기도 20대 중반에 왔고, 수염도 30대 중반이 돼서야 나기 시작했어요. 게다가 키가 153센티미터였던 브람스는 클라라를 만났을 무렵, 너무나 앳된 미소년의 모습이었죠.

하지만 19세기의 전형적인 독일 남자라면 수염이 있기 마련이다 보니, 50대가 되고 작품이 원숙해져가면서 브람스도 드디어 수염을 기르기 시작해요. 그리고 갑자기 풍성한 수염으로 나타난 자신을 보고 깜짝 놀랄 친구들을 위해 미리 "내가 수염을 잔뜩 길렀는데 혹시라도 자네 부인이 이 끔찍한 광경에 너무 놀라지는 않게 하게나"라는

J. 로랑스가 그린 20세의 브람스

편지를 써요. 실제로 친구들은 브람스를 몰라보고, 그의 완벽한 변장술에 배 아프게 웃었다고 해요. 브람스의 두 번째 B는 브람스가 신중하게 가꾼, 얼굴을 반이나 가리는 수염이에요. 가장 잘 알려진 브람스의 초상화는 아마도 이렇게 수염을 한껏 기르고 몸이 불어난 그의 모습이죠.

브람스는 창작의 고통이 심해질수록 몸무게가 늘어나고 또 겉모습에도 신경을 쓰지 않았어요. 브람스가 뒷짐을 지고 걷는 초상화를 보면 배가 상당히 많이 나와 있어요. 노총각 브람스의 유일한 낙은, 빈의 유명한 레스토랑인 '붉은 고슴도치'에서 저렴한 헝가리산 와인을 곁들인 배부른 식사를 하는 거였어요. 브람스의 세 번째 B는 바로 뱃살이에요. 독신으로 자유롭게 살던 브람스는 3B 외에도 시가를 무척 좋아해서, 피아노를 치는 중에도 입에 물고 있을 정도였어요.

피아노 협주곡 2번 B♭장조, Op.83, 2악장

래알깨알

붉은 고슴도치(Zum Roten Igel) 식당

빈의 유명한 레스토랑으로 베토벤도 단골이었어요. 강가를 산책하는 브람스의 모습을 담은 많은 그림이나 사진은 바로 브람스가 이 식당을 오가는 모습을 그린 거였어요. 브람스는 집시 음악이 연주되는 이 식당에서 매일 정해진 시간에 규칙적으로 식사한 후 연주회에 가거나 강가를 산책했어요. 그러다 보니 그가 식당에 들어갔다가 나가는 것만으로도 시간을 알 수 있었다고 해요.

주제 파악 잘하는
시니컬한 아저씨

브람스는 바흐의 악보로 대위법을 공부했는데, 브람스에게 대위법은 복잡한 것이 아닌, 감정을 표현하는 아주 자연스러운 수단이었어요. 브람스는 〈첼로 소나타 1번〉 4악장의 주제와 〈교향곡 4번〉 '피날레'의 주제를 바흐의 작품에서 인용해서 작곡합니다. 이 대위법 외에도 브람스의 탁월한 능력은 바로, 주제를 잘 파악해서 이렇게 저렇게 발전시키는 기술이었어요. 브람스의 이런 주제 파악 실력은 바로 변주곡 작곡에서 두드러져요. 특히 브람스는 자신이 존경하는 작곡가들의 주제를 가져다가 변주곡으로 만들어내요.

브람스의 여러 변주곡들

- 〈슈만 주제에 의한 변주곡〉 Op. 9: 클라라 모토를 주제로, 절망에 빠진 클라라를 위해 작곡한 곡이에요.
- 〈헨델 주제에 의한 변주곡〉 Op.24: 헨델의 건반악기를 위한 모음곡 HWV.434 중 3번째 곡 Air의 주제를 변주한 곡으로, 클라라의 42번째 생일선물로 주고, 클라라가 초연했어요.
- 〈하이든 주제에 의한 변주곡〉 Op.56b: 두 대의 피아노와 오케스트라가 연주하는 곡으로 클라라가 생애 마지막으로 이 곡을 연주했어요.
- 〈파가니니 주제에 의한 변주곡〉 Op.35 I, II: 파가니니의 카프리스 24번의 주제를 테크닉적으로 난해하게 변주한 곡이에요.

브람스식
허무 개그

진중하고 근엄한 모습의 브람스는 직선적으로 말하는 동시에 유머를 섞은 화법을 즐겼어요. 어느 날 살롱모임에 참석한 브람스는 모차르트 곡 중 신나는 곡을 연주해달라는 부탁을 받아요. 브람스는 갑자기 사람들을 죽 둘러보더니 덤덤하게 이렇게 말해요.

"모차르트는 당신들에게는 어울리지 않아요. 고작해야 브람스 정도 어울리겠네요." 그는 정말 주제 파악을 잘했던 걸까요? 은근히 기분이 나쁘지만 그렇다고 또 브람스 스스로가 자조적으로 말하니 화

를 내야 할지, 웃어야 할지 애매하죠? 그의 이런 화법 때문에 브람스는 적도 많고 친구도 많았어요. 그리고 수염이 없던 브람스는 나이가 들면서는 수염을 기릅니다. 브람스는 이렇게 말했어요. "수염을 기르기 전에는 클라라의 아들처럼 보였는데, 수염을 기른 후에는 그녀의 아버지 같다고들 하네."

또 브람스는 〈피아노 협주곡 2번〉을 작곡하던 중 친구에게 쓴 편지에 "작품이 아주 작아", "자그마한 피아노 소품이야" 등으로 표현했는데, 사실 이 곡은 연주시간이 50분이나 되는, 당시 악보로 무려 160쪽에 달하는 대작이었어요. 브람스는 곧잘 이런 식으로 자신의 작품을 작고 별것 아닌 것처럼 조촐하게 표현하곤 했어요. 또 그는 〈교향곡 1번〉을 작곡하는 동안에도 친구에게 "길고 어려운, 별로 매력적이지는 않은 곡"이라며 자신의 작품을 낮춰 말해요.

 바이올린 협주곡, Op.77, 3악장

브람스의 덕질, 카르멘
그리고 연주자와의 인연

브람스는 한 가지에 골몰하면 끝을 보는 성격이었어요. 어린 시절 그는 경비대의 호른 주자였던 아버지의 영향으로 장난감 병정을 수집하는 취미가 있었고, 평생 군대에 관심을 가져요. 브람스의 수집벽은 여기서 그치지 않아요. 그는 악보나 자서전의 원본이나 희귀본, 자필서

명 등을 광적으로 수집해서 자신의 서재에 차곡차곡 쌓아두었어요.

또 브람스는 어린 시절부터 오페라를 좋아해서 좋은 오페라를 쓰기 위해 다방면의 노력을 기울여요. 그러던 중 프랑스의 작곡가 조르주 비제의 오페라 〈카르멘〉을 만나죠. 오페라 〈카르멘〉의 음악이 너무나 좋았던 브람스는 1876년 한 해만 해도 무려 스무 번이나 〈카르멘〉을 관람하는 기염을 토해요. 집시 여인 카르멘을 그린 음악은 브람스의 흥취를 자극하고 아주 들뜨게 했어요. 결국 그는 〈카르멘〉의 오케스트라 악보를 구하기 위해 출판사에 간절히 부탁하는 편지를 씁니다. 그런데 이토록 오페라를 좋아했지만, 정작 그에게 오페라 작곡의 운은 따라주지 않았어요. 만약 브람스가 좋은 대본을 만나, 오페라 한 편을 만들어냈다면, 밝음과 어둠, 흥과 정이 적당히 균형을 맞춘 작품이 나왔을 텐데 말이죠.

한편 브람스는 바이올린과 참 인연이 깊어요. 그가 생애 최초로 배운 악기도 바이올린이었고, 바이올리니스트 레메니와 함께 연주여행을 하며 바이올린의 매력을 잘 알았고, 또 평생의 좋은 친구였던 바이올리니스트 요아힘의 조언으로 45세에 〈바이올린 협주곡〉을 완성하니까요. 이렇듯 바이올리니스트 친구 덕분에 훌륭한 바이올린 작품을 쓸 수 있었던 브람스는, 첼리스트 하우스만의 도움으로 〈첼로 소나타〉도 탄생시켜요. 하지만 말년에 브람스는 소중한 사람들의 연이은 타계 소식에 절망하며 〈현악 5중주 2번〉을 끝으로 절필을 선언해요. 그러던 어느 날, 그는 클라리네티스트 뮐펠트의 아름다운 연주를 들

고 그만 넋을 잃고 말아요. 그때부터 브람스는 클라리넷의 매력에 흠뻑 빠져서, 〈클라리넷 5중주〉와 〈클라리넷 3중주〉, 그리고 두 개의 〈클라리넷 소나타〉를 만들어내요. 브람스를 가을 남자의 선두주자로 꼽는 데에는 바로 이 클라리넷 작품들이 한몫하고 있어요.

 클라리넷 5중주, Op.115, 1악장

바다를 건너느니
박사 학위를 포기하겠다!

브람스와 요아힘은 영국 캠브리지 대학으로부터 명예박사학위를 제안받아요. 그런데 브람스는 예상 밖에도, 그 제안을 거절합니다. 단지 바다가 무서웠기 때문이었어요. 무서운 바다를 도저히 건널 자신이 없던 브람스는 영국에 가는 것을 포기하고, 하는 수 없이 요아힘만 학위 수여식에 참여합니다. 요아힘은 영국에서 브람스의 〈교향곡 1번〉을 직접 지휘함으로써 영국 초연이라는 쾌거를 이루어내요.

　뿐만 아니라, 브람스는 150년 전 바흐가 재직했던 라이프치히의 성 토마스 교회의 영예로운 합창 지휘자 자리를 제안받지만, 결국 거절해요. 브람스 자신이 기질상 교회에 봉직할 만큼의 신앙심이 없을 뿐 아니라, 한 직장에 묶여서는 자유로이 여행을 다니며 작곡을 할 수가 없었기 때문이었죠.

　이후, 브람스에게 박사학위 수여의 기회가 다시 찾아와요. 브람스

는 바다를 건널 필요가 없는 독일 브레슬라우 대학으로부터 명예박사학위를 받고, 드디어 박사님이 됩니다. 그는 감사의 의미로 〈대학 축전 서곡〉을 작곡해서 헌정하죠. 브람스가 받은 박사학위에는 "진지한 음악을 만드는 가장 위대한 독일 음악가"라고 써 있었어요. 단, 학위 수여식에서 연주된 〈대학 축전 서곡〉은 당시 대학생들이 즐겨 부르는 유행가 네 곡의 선율을 넣어, 학생들에게 즐거운 일체감을 선사하며 즐거운 축제 분위기를 이끌어냈어요.

 대학 축전 서곡, Op.80

브람스를
좋아하세요?

마음을 촉촉이 적시는 듯 아름답고 우수에 찬 멜로디. 〈교향곡 3번〉 3악장은 낭만적이고 애수에 찬 현악기의 선율로 너무나 많은 사랑을 받는 곡이에요. 이 곡은 한 편의 영화를 바로 떠올리게 하는데요. 프랑스의 작가 프랑수아즈 사강의 소설 《브람스를 좋아하세요》를 영화화한 〈굿바이 어게인〉이에요. 영화는 25세의 젊은 남자와 14세 연상 여인의 사랑을 그리며, 브람스의 〈교향곡 3번〉 3악장이 흘러나와요. 자연스럽게 브람스와 클라라를 연상하게 되죠? 결국 이 영화는 브람스의 음악과 삶을 이야기할 때 꼬리표처럼 따라붙게 되었어요. 브람스와 클라라 그리고 슈만. 이 세 명의 운명적 만남 그리고 그들의 삶은

한 편의 영화보다도 슬프고 가슴이 저려요. 브람스의 말처럼, 그는 음악으로 말했고 음악으로 살았어요.

 교향곡 3번 F장조, Op. 90, 3악장

여름이면
엉덩이가 들썩이는 브람스

여름이 되면 브람스는 마음이 둥둥 떠다녔나 봅니다. 그는 매해 여름마다 어딘가로 떠나 자연 속에 묻혀 지내며, 산책을 하고 생각을 정리하면서 창작을 위한 영감을 얻었어요. 브람스의 〈교향곡 1번〉은 뤼겐섬의 자스니츠에서 여름휴가 중에 완성됐죠. 브람스는 클라라, 요아힘과 함께 괴팅겐에서 여름을 보내기도 하고, 아버지와는 오스트리아와 알프스에서 보내요. 특히 브람스는 어머니를 잃은 슬픔을 위로받기 위해, 클라라의 여름별장이 있던 리히텐탈에 집을 두고는 약 10년간 여름마다 그곳에 머물며 여러 대작을 쏟아내요. 언덕 위의 이 집은 현재는 브람스 하우스예요. 브람스는 이렇듯 여러 도시에서 자주 클라라와 함께 여름을 지냈어요. 또 스위스 베른의 호프슈테튼의 툰 호수의 아름다운 경관 속에서 〈첼로 소나타 2번〉 Op.99, 〈바이올린 소나타 2번〉 Op.100, 〈피아노 3중주 3번 C단조〉 Op.101, 〈바이올린과 첼로를 위한 이중협주곡〉 Op.102 등의 명곡을 쏟아냅니다. 빈 근교의 프레스바움의 작은 별장을 비롯해 잘츠부르크의 유명한 온천 휴

양지인 바트 이슐에서는 40대 중반부터 무려 열 번의 여름을 보내요. 뿐만 아니라 브람스는 함부르크와는 완전히 대조적인, 태양이 찬란하고 활달한 정취가 넘치는 '오 솔레 미오'의 이탈리아를 좋아해서 일생 동안 총 여덟 번이나 방문해요. 그중 마지막 이탈리아 여행은 그의 생일파티를 피하기 위해서 간 거였어요. 사람들로부터 주목받는 것을 싫어한 브람스는 60세 생일이 다가오자 요란한 축하를 받는 게 부담스러워서 아예 이탈리아로 도망을 가버려요.

어쩌다 보니
얼리 어답터

놀랍게도 당시 브람스의 집에는 전등이 있었어요. 브람스는 빈에서 전등을 사용한 몇 안 되는 사람 중 한 명이었죠. 전기회사인 지멘스에서 일하던 펠링어와 친하게 지낸 덕분이었는데요. 아마도 브람스는 밤에도 환한 전등 아래에서 작곡을 계속 할 수 있었겠죠? 그리고 더욱 놀라운 건, 1887년 토마스 에디슨이 축음기를 발명한 후 에디슨 사(社)는 에디슨 실린더라는 축음기로 유명 인사들의 목소리를 담는 역사적인 프로젝트를 진행하는데요. 바로 여기에 브람스가 포함됩니다. 브람스는 "1889년 12월, 펠링어 씨 댁에서 브람스 박사입니다. 요하네스 브람스"라고 인사를 해요. 그리고 〈헝가리 무곡 1번〉의 13~72마디와 슈트라우스의 마주르카 〈고추잠자리〉의 편곡 버전을 연주합니다. 이 프로젝트 덕분에 우리는 브람스의 목소리와 연주를

희미하게나마 들을 수 있답니다.

브람스의 목소리와 연주

또 놀라운 건 펠링어의 아내 마리아는 사진작가였는데요. 그녀 덕분에 후세 사람들이 만년의 브람스의 모습을 많이 접할 수 있게 돼요. 현존하는 많은 브람스의 말년 사진들은 마리아가 마치 파파라치처럼 브람스를 쫓아다니며 찍은 거예요. 특히 여성으로서 마리아는 브람스의 생활을 꼼꼼히 보살피고 챙겨주다 보니, 그의 특별하고 소소한 순간들이 귀한 사진 자료로 남을 수 있었어요. 이처럼 브람스는 다양한 분야의 사람들과 잘 섞여서 고마운 관계를 맺으며 살았어요.

피아노 4중주 1번 G단조, Op.25, 4악장

브람스의 절대음악

브람스의 음악 세계는 고전의 전통 위에 꽃피운 낭만주의라고 할 수 있어요. 음악에 있어서 형식과 질서, 균형과 절제를 중요시한 브람스는 새로운 변화를 꾀하기보다는 고전주의의 전통을 충실히 지켜나가요. 브람스는 음악의 순수한 요소들 즉, 선율, 리듬, 화성, 악기의 음색, 음의 강약 등으로 음악을 구성하는 절대음악의 아름다움에 가치를 뒀어요. 그래서 곡에 제목을 붙이는 표제음악을 멀리하고, 소나타, 교향곡 등의 전통적인 장르에 집중합니다. 음악은 음악 그 자체로 완성된다

고 생각한 거죠. 그리고 19세기 말은 브람스의 절대음악과 바그너의 표제음악으로 양분되어 대립하게 됩니다. 브람스는 분쟁을 싫어했지만, 시대적 변화 속에서 어쩔 수 없이 양대 산맥의 한 기류를 대표하게 돼요.

브람스를 뒤흔든
바그너

작용이 있으면 반작용이 따르고, 시대의 흐름 속에서 정과 반의 공존은 자연스러운 것이며 또한 발전의 원동력이기도 하죠. 브람스는 신념을 바탕으로 묵묵히 최선을 다하는 대기만성형이었지만, 브람스보다 스무 살이 많은 바그너는 이미 젊은 나이에 독일을 대표하는 성공한 음악가였어요. 이 둘의 음악정신은 완전히 달랐고, 유럽 음악계는 이 둘을 중심으로 양립합니다. 브람스는 낭만주의를 살았지만 고전음악을 계승하려 한 반면, 바그너는 신독일악파로서 개혁과 변화를 추구해서 미래를 위한 새로운 음악을 마련하려 했고, 그 돌파구로 내세운 것이 바로, 문학, 미술, 무용 등 다른 예술 분야와의 결합을 통한 표제음악이었어요.

한편 음악가들의 편지를 수집하는 취미가 있던 브람스는 우연히 바그너가 한 패션 디자이너에게 보낸 러브레터를 발견하게 되는데, 이 일로 바그너는 더욱 브람스를 공격해요. 게다가 논쟁을 좋아했던 바그너는 독일인으로서의 자부심을 내세우며 유대인 음악가들을 공격했는데, 빈의 유대인 음악가들과 친하게 지내던 브람스로서는 어

이를 상실할 일들이었어요. 그야말로 브람스파와 바그너파의 대립이 첨예하던 중, 바그너가 죽자 바그너 팬들인 바그네리안들은 난관에 빠져요. 현명하게 줄을 잘 서야 할 때가 온 거죠. 브람스 지지자인 브람시안은 바그너를 지지한 브루크너는 물론이고, 브루크너의 제자의 베토벤상 수상과 작품 활동을 저지시킵니다. 결국 브루크너의 제자는 충격을 받고 정신병원에 감금당한 채 요절해요. 또 바그네리안 중 한 명이었던 구스타프 말러도 베토벤상 수상이 가로막히는데요, 말러는 위기의식을 느끼고는 바로 브람스의 말동무가 되기를 자처합니다. 결국 브람스파의 지지를 받은 말러는 바그너파를 제치고 빈 필하모닉 오케스트라의 상임지휘자가 되는 반전을 일으켜요.

 4개의 피아노 소품집, Op.119, 1번 '인터메조'

래|알
꼭|알

브람스의 독백, 〈피아노 소품집〉
브람스는 형식이 분명하고 구조가 복잡한 교향곡과 같은 스케일이 큰 곡에서도 그만의 뚜렷한 장점을 보였지만, 그의 작은 소품들도 아주 매력적이에요. 브람스가 말년에 작곡한 〈피아노 소품집〉 Op.116~119는 쓸쓸함과 고독, 체념과 가족에 대한 그리움 등을 담아 마치 읊조리듯, 독백하는 듯 노래해요. 브람스는 이 소품집들을 작곡하자마자 클라라에게 보여주는데, 그중 클라라가 "회색 진주"라고 부른 Op.119의 1번 인터메조는 브람스의 고향 함부르크의 짙은 안개가 낀 풍경이 저절로 떠오릅니다.

누가 진짜
브람스일까?

브람스에게는 아주 친한 친구들이 몇 있었지만, 정작 자신은 그 누구에게도 마음을 열지 않고, 늘 고독했어요. 브람스는 직선적으로 말하는 습관 때문에 친구들에게 적지 않은 상처를 주곤 했는데, 그의 절친한 친구들은 그런 그의 성격을 이미 잘 이해해주는 친구들이었죠. 또 브람스는 공연 관람중이나 대화 중에 졸거나 잠이 드는 버릇이 심했어요. 이런 습관은 자칫 남에게 오해를 살 수 있는 부분인데요. 그는 아마도 관심이 없는 분야에는 정말로 무심하게도 모든 감각기관을 다 닫아버린 것이 아닐까 싶어요. 한마디로 그는 상대방을 위한 배려가 몸에 밴 사람은 아니었어요. 또 브람스는 자신의 작품을 뜬금없이 다른 사람에게 헌정하는 별난 습관이 있었는데, 아마도 자신의 진짜 마음이 드러나지 않도록 애써 숨긴 것 같아요. 심지어 브람스는 클라라에게조차도 마음의 문을 열지 않았어요. 클라라는 "그와 40년 동안 알고 지냈지만 그의 성격과 사고방식에 대해 어떤 통찰도 할 수 없었다"며 "그는 알 수 없는 사람"이라고 말했을 정도로 브람스는 아주 별나고, 실체를 파악하기가 어려운 사람이었어요.

브람스는 일생 동안 꽤 많은 재산을 모았지만, 여행할 때도 남의 눈에 띄지 않는 허름한 여관에 머물렀고, 낡은 외투를 걸치고 검소하게 살며, 재산을 가족과 친구에게 나눠줍니다. 또 어린 시절 불행하게 자란 브람스는 늘 화목한 가정을 동경했지만, 결국 결혼하지 않았고, 매

우 강하고 독립적이면서도, 친구나 친지의 죽음에 크게 흔들리며 슬퍼합니다. 이쯤되면, 브람스의 진짜 모습을 브람스 자신도 알기 힘들었을 듯해요.

 6개의 피아노 소품집, Op.118, 2번 '인터메조'

클라라와 브람스
소유하지 않는 영원한 사랑

슈만이 정신병원에 있는 동안 브람스는 클라라의 눈물을 닦아줍니다. 그녀를 향한 연민은 결국 불같은 사랑으로 바뀌지만, 오히려 슈만이 죽은 후 그들은 사랑을 넘어선 우정을 신뢰와 이해로 지켜냅니다. 그들은 평생 동안 서로의 곁을 지키며 완전한 친구로서 서로에게 위로와 힘이 되어주죠. 무려 40년 동안. 특히 브람스보다 나이가 많은 클라라는 브람스를 진정으로 이해해준 여성이었어요. 그녀는 브람스의 어머니가 위독했을 때 함부르크의 브람스의 집을 방문해서 그의 부모님과도 만났어요. 브람스의 불행한 가정사를 직접 눈으로 본 클라라는 그의 고통과 슬픔을 이해하게 됩니다. 브람스는 다른 여성들과 만나기도 했지만, 정신적으로 클라라와 강하게 연결되어 있었어요. 브람스와 클라라를 향한 많은 의심과 의혹들이 난무했지만, 그들이 보여준 사랑은 서로를 소유하지 않는 사랑이었어요. 가지지 않는 사랑을 이해하기란 또한 쉽지 않은 것 같아요.

1896년, 브람스는 클라라가 위독하다는 소식에 인생의 허무와 죽음에 대한 관조를 담은 〈네 개의 엄숙한 노래〉 Op. 121을 작곡해요. 결국 클라라가 세상을 떠나자, 부음을 전해 받은 브람스는 너무나 큰 충격을 받고 경황없는 나머지 클라라의 장례식에 가는 기차를 반대 방향으로 잘못 타고 말아요. 결국 장례식에는 참석하지 못했지만, 40시간의 긴 여정 끝에 클라라의 무덤이 있는 본의 장지에 도착한 브람스는 눈물을 흘리며 클라라를 위해 〈네 개의 엄숙한 노래〉를 부릅니다. 가족이 단 한 명도 남지 않은 브람스는 평생 동안 사랑했던 클라라까지 잃자, "이렇게 고독한데도 살아갈 가치가 있는가!"라며 탄식해요.

이어 브람스도 건강이 점점 악화되고, 이제 자신도 마지막까지 가 닿았음을 직감해요. 그리고 자신의 필생의 마지막 곡인 〈오르간을 위한 11개의 코랄 전주곡〉 Op. 122를 작곡해요. 이 11곡은 모두 죽음을 주제로 하며, "오 세상이여, 나는 이제 너의 곁을 떠나야 한다"에서 브람스는 자신의 최후의 음을 그려 넣고 펜을 내려놓아요. 이제 브람스는 자신의 죽음이 아주 가까이에 다가옴을 느낍니다.

평생에 걸쳐서 꾸준히 가곡을 작곡한 브람스는 〈독일 레퀴엠〉, 〈운명의 노래〉, 〈알토 랩소디〉 등을 포함, 무려 200여 곡의 노래를 남겼어요. 문학을 좋아했던 브람스에게 가사가 있는 노래는 그의 평생의 일기장과도 같은 음악 친구였어요.

마지막 와인,
고독하지만 자유롭게

클라라가 없는 세상은 브람스에게 아무런 의미가 없는 나날이었어요. 작곡가 그리그는 브람스의 요양을 위해 그를 노르웨이로 초청하지만, 브람스는 이미 갈 수가 없는 상태였어요. 그러던 중 브람스의 〈교향곡 4번〉이 한스 리히터의 지휘로 공연되는데, 청중은 매 악장이 끝날 때마다 열렬히 박수로 화답합니다. 브람스는 자신의 곡을 듣는 마지막 콘서트였음을 알고, 눈물을 흘립니다.

　클라라가 세상을 떠난 지 1년 후인 1897년 4월 3일, 브람스는 친구 파버가 건네는 와인 한 모금을 간신히 마시고, "아, 아주 맛있네!"라고 말한 후, 63세를 일기로 세상을 떠납니다. 장례식은 빈에서 거행되었고, 그는 생전의 소원대로, 빈의 중앙묘지의 베토벤과 슈베르트의 곁에 잠들었어요.

 4개의 노래, Op.43, 1번 '영원한 사랑'

　안개 낀 함부르크와 태양이 이글거리는 이탈리아 사이에서 빈을 택한 브람스. 화려한 콜로라투라 소프라노와 묵직한 베이스 사이에서 브람스가 지향했던 인생은 그 중간점인 차분하면서도 움직임이 있는 알토였어요. 그는 낭만주의의 화려한 스타일을 좋아하지는 않았지만, 누구보다도 낭만적인 색깔을 지녔고, 또 그것을 소박하고 순

수한 고전주의의 형식 안에서 잘 녹여냈어요. 과거의 우수한 전통을 선망한 브람스는 고전주의를 그저 쫓지 않고, 미래를 내다보기 위한 창문으로 여겼어요. 결국 브람스는 과거와 미래를 다 보고 있었고, 보수적이면서 또 한편으로는 현대적인 화성과 리듬을 사용하면서 마치 알토 가수와 같은 영향력을 가진 작곡가로 남았어요.

불같이 타오르던 클라라에 대한 열망과 사랑은, 슈만이 죽고 클라라와 자유로운 관계가 될 수 있는 상황이 되자, 오히려 그 불길이 차분히 가라앉으며 예술로 승화됩니다. 이처럼 브람스에게 작곡은 사랑하는 클라라를 잊기 위한 수단이면서 동시에 사랑을 보여주기 위한 매개체였어요. 이룰 수 없는 사랑에 많은 방황을 하면서도 결국, 브람스에게 있어 진정한 사랑은 클라라 한 명뿐이었어요. 단, 그들의 사랑은 이루어내야 할 것이 아니었어요. 지켜나가는 것이었죠. 그들은 음악적으로 교감하며 40년 간 같은 곳을 바라보았고, 그 결과 브람스와 슈만, 그리고 클라라는 음악 역사에서 그토록 유명하게, 그리고 아름답게 남을 수 있었어요.

브람스의 고독하지만 자유로웠고, 자유롭지만 고독했던 삶, 그리고 학구적인 자세로 근면 성실했던 그의 인내와 신념으로 점철된 음악은, 뜨거운 태양이 내리쬐는 여름과 혹독하게 추운 겨울 사이의 가을에 자연스럽게 떠올리게 됩니다. 그의 긴 고독과 작품의 완성도에 집중했던 진지함은 후세 작곡가들뿐 아니라, 브람스의 미래인 바로 우리가 눈여겨봐야겠죠.

우리의 사랑은 끝나지 않아요.
강철같이 단단하고 무쇠처럼 견고해요.
우리의 사랑은 보다 더 견고해져요.

무쇠와 강철을 다시 다듬고 다듬듯이
누가 우리의 사랑을 변하게 할까요?

무쇠와 강철은 다시 녹일 수 있어도
우리의 사랑은 영원히 변치 않을 거예요.

_브람스의 〈영원한 사랑〉 중에서

1. 거인의 발자국

교향곡 1번을 작곡하면서 베토벤을 거인으로 비유했어요.

2. 브람스를 좋아하세요?

클라라, 슈만, 브람스의 삼각관계를 그린 소설이자 영화예요.

3. 대학 축전 서곡

브람스가 대학으로부터 박사학위를 받고 감사의 의미로 작곡한 곡이에요.

4. 슈만

슈만은 브람스가 작곡가로서 성장하도록 큰 원동력을 제공해준 은인이에요.

5. 클라라

브람스의 영원한 사랑이며 영원한 뮤즈예요.

6. 위대한 3B

위대한 작곡가인 바흐, 베토벤, 브람스의 B를 뜻해요.

7. 브람시안

고전의 전통을 계승하자는 브람스의 음악정신(Brahmsian)과 그 지지자들을
말해요.

8. 요아힘

바이올리니스트 요아힘은 브람스의 절친한 친구이자, 음악적 동지예요.

9. 헝가리 무곡

피아노 포핸즈로 작곡되었고 브람스에게 큰 수입원이 된 곡이에요.

10. 소박한 3B

브람스를 특징짓는 세 가지 B를 말해요. Beer(맥주), Beard(수염), Belly(뱃살).

Brahms

꼭 들어야 할
브람스 추천 명곡 PLAYLIST

1. 〈알토, 피아노, 비올라를 위한 두 개의 노래〉 Op.91, 1번 '가슴 깊이 간직한 동경'
2. 〈현악 6중주 1번 B♭장조〉 Op.18, 2악장
3. 〈피아노 소품집〉 Op.118, 2번 '인터메조'
4. 〈교향곡 3번 F장조〉 Op.90, 3악장
5. 〈흐르는 선율처럼〉 Op.105, 1번
6. 〈첼로 소나타 1번〉 Op.38, 3악장
7. 〈클라리넷 5중주〉 Op.115, 1악장
8. 〈피아노 협주곡 2번 B♭장조〉 Op.83, 2악장
9. 〈4개의 노래〉 Op.43, 1번 '영원한 사랑'
10. 〈첼로 소나타 2번〉 Op.99, 2악장
11. 〈세 개의 간주곡〉 Op.117, 2번 '인터메조'
12. 〈바이올린 소나타 3번 D단조〉 Op.108, 2악장
13. 〈피아노 트리오 1번 B장조〉 Op.8, 1악장
14. 〈클라리넷 소나타 2번 E♭장조〉 Op.120, 1악장
15. 〈교향곡 1번 C단조〉 Op.68, 4악장

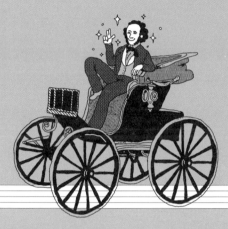

Mendelssohn

| 외전 |

무언가 럭키 도련님
멘델스존

Jakob Ludwig Felix Mendelssohn Bartholdy, 1809~1847

슈만이 '19세기의 모차르트'라고 말한 사람은 바로 멘델스존이에요. 멘델스존은 비록 짧은 인생을 살았지만, 낭만주의 안에서 고전적 전통을 지향하며, 낭만주의의 중심에 서 있어요. 그는 피아니스트이자 작곡가였고, 바흐를 연구했으며, 최고의 오케스트라를 이끌어간 지휘자로서, 불꽃같은 인생을 살다간 불멸의 천재였어요.

멘델스존의 할아버지는 '독일의 소크라테스'라고 불리며 구약 성서를 독일어로 번역한 저명한 철학자였고, 멘델스존의 아버지는 형제들과 함께 독일을 대표하는 은행인 '멘델스존 브라더스' 은행을 운영했어요. 멘델스존의 할아버지가 워낙 훌륭한 분이다 보니, 아버지는 "나는 과거에는 저명한 아버지의 아들이었고, 지금은 저명한 아들의 아버지다. 나는 그저 하이픈일 뿐이다"라고 말했는데요. 바로 그 저명한 아들 펠릭스 멘델스존은 1809년 독일 함부르크의 유태인 집안에서 태어납니다. 멘델스존은 멘델의 아들이라는 뜻이고, 펠릭스는 '행운아'를 뜻해요. 멘델스존의 또래 작곡가로는 1810년에 태어난 쇼팽과 슈만, 그리고 1811년에 태어난 리스트가 있죠. 특히 열 살 어린 클라라와 슈만과의 음악적 유대와 우정은 이 세 명의 관계 속에서 계속 드러납니다.

음악 천재의
어린 시절

멘델스존은 아주 어릴 때 어머니로부터 피아노를 배우자마자 천재성을 바로 드러내요. 여덟 살에는 복잡한 피아노곡을 보자마자 편곡하고, 난해한 바흐의 곡에서 대위법적 오류를 찾아내죠. 멘델스존 남매는 파리 최고의 선생으로부터 피아노와 바이올린 레슨을 받은 후, 젤터 선생에게서 7년 동안 화성학과 작곡 수업을 받아요. 바흐를 정통으로 연구하던 젤터가 멘델스존에게 모차르트와 바흐 음악의 위대함을 일깨운 덕분에 그의 작품에는 그 영향이 잘 드러나요. 멘델스존은 유대인 음악가인 모셸레스에게도 배웠는데, 모셸레스와는 각별한 관계를 이어가요.

독일의 대 문호인 괴테는 일곱 살의 모차르트를 직접 만나서 그의 천재성을 본 산 증인이었죠. 이후 그는 두 명의 천재를 더 만납니다. 13세의 멘델스존이 괴테의 집에서 연주를 했는데, 당시 72세였던 괴테는 "모차르트보다 더 뛰어나다"라며 감탄을 합니다. 이후에도 멘델스존은 괴테의 집을 몇 차례 더 방문하며, 괴테의 시로 작곡을 해요. 이로부터 수년 후에 괴테는 클라라 슈만을 만나서 그녀의 연주에 놀라기도 하죠.

멘델스존은 천재답게 다작에도 능했어요. 그는 13세가 되기 전에 12곡의 현악 심포니와 네 편의 독일어 오페라(징슈필), 그리고 실내악곡들을 작곡했고, 13세에 첫 번째 작품인 〈피아노 4중주〉를 첫 출판

해요. 그리고 15세에는 첫 번째 교향곡을 작곡합니다. 그의 초기 작품 중 몇 곡은 모차르트가 그 나이 때에 작곡한 작품들보다도 더 높은 수준이라는 평가를 받고 있어요. 하지만 모차르트의 아버지 레오폴트가 유럽 각지로 연주여행을 다니며 모차르트의 천재성을 알린 것과는 달리, 멘델스존의 아버지는 아들을 음악가로 키우는 것을 심각하게 고민했어요. 물론 재산이 많다 보니 힘들게 연주여행을 다니며 아들을 홍보할 필요도 없었죠.

멘델스존이 어릴 때 가족들은 함부르크에서 베를린으로 옮기고, 멘델스존이 16세가 되면서는 다시 라이프치히로 이사해요. 멘델스존은 방이 19개나 있는 궁전 같은 집에서, 개인 교사로부터 여러 언어뿐 아니라, 예술, 문학, 철학 등을 깊이 있게 배웁니다. 게다가 그는 450개의 단어로 된 풍자적 서사시를 쓰는 놀이를 즐기는 범상치 않은 아이였어요. 멘델스존은 비상한 기억력뿐 아니라, 사람을 끌어당기는 매력까지 있는데다가, 아주 예의가 바른 아이였어요.

표제음악
- 한여름 밤의 꿈

멘델스존 음악의 특징은 음악 외에서 받은 발상을 음악으로 구현하는 표제음악(Program Music)이었어요. 멘델스존의 집에서는 손님들을 위해 오케스트라를 불러서 공연을 하곤 했는데, 그 덕분에 그는 어려서부터 오케스트라 음향의 감각을 키울 수 있었어요. 그 결과 셰익스

피어의《한여름 밤의 꿈》을 읽고 쓴 서곡 〈한여름 밤의 꿈〉을 작곡합니다. 이 곡에서 멘델스존은 나뭇잎이 바스락거리는 소리를 현악기로 묘사하는 등 음향 묘사에 탁월한 재능을 보여요. 그리고 17년 후엔 〈결혼 행진곡〉과 나머지 부분들을 더해서 하나의 극음악 〈한여름 밤의 꿈〉으로 완성합니다. 소리를 음악으로 묘사하는 그의 능력은 그림 실력과도 일맥상통해요. 멘델스존은 그림을 아주 잘 그려서 편지에도 스케치나 만화 등을 그려 넣기를 즐겼어요.

멘델스존은 과거의 명작과 잊힌 곡들에도 관심이 많았어요. 그는 런던 방문 때 헨델의 오라토리오 〈이집트의 이스라엘인〉의 원본 악보를 발견하고, 뒤셀도르프에서 열린 라인강 하류 음악 축제에서 공연해요. 그는 바흐의 오르간 작품들을 정리하며, 슈만과 바흐 음악 전집 출판을 논의해요. 1829년 멘델스존은 할머니로부터 물려받은 바흐의 〈마태 수난곡〉의 악보를 정리해서 직접 베를린에서 무대 위에 올립니다. 바흐가 세상을 떠난 이후 한 세기가 넘도록 방치돼 있던 〈마태 수난곡〉이 멘델스존의 손으로 들어가서, 그의 손으로 처음 세상에 공개된 거죠. 두 그룹의 합창단과 오케스트라가 필요한 대규모 편성의 〈마태 수난곡〉은 멘델스존의 노력으로 바흐의 합창 작품이 재평가되고, 나아가서는 유럽 전역에서 바흐 열풍까지 일어나게 돼요. 행운이 따라준 스무 살의 멘델스존은 작곡가, 연주자로서의 명성에, 과거 음악의 대표 해석자로서의 명성까지 더해집니다.

멘델스존의
여행

바흐의 〈마태 수난곡〉으로 20대를 화려하게 시작한 멘델스존은 3년 간 두 차례의 긴 여행을 갑니다. 멘델스존의 인생에서 여행은 굉장히 중요해요. 그는 첫 번째 여행지인 영국에서 런던의 청중들에게 자신의 〈교향곡 1번〉을 직접 지휘해서 선보였는데, 우아한 세련미와 기품 있 는 매너에 겸손함까지 갖춘 멘델스존의 밝은 음악에 영국 사람들이 완전히 반해버려요. 좋은 반응에 힘입은 멘델스존은 이후 평생 동안 영국을 총 열 차례 방문해요. 영국의 빅토리아 여왕과 앨버트 공은 멘 델스존의 열렬한 팬이 되었는데, 1858년, 빅토리아 여왕의 딸인 빅토 리아 공주와 프로이센의 프레데릭 황태자의 결혼식에서 공주와 황태 자는 멘델스존의 〈결혼 행진곡〉에 맞춰서 행진을 하는데요. 바로 이것 이 전통이 되어 지금까지도 계속 이어지고 있죠. 멘델스존은 〈결혼 행 진곡〉을 작곡하면서 이 곡이 전 세계인의 결혼식에서 200년이 지난 지금까지도 울려 퍼지게 될 것을 과연 상상이나 했을까요?

멘델스존의 〈교향곡 3번〉 '스코틀랜드'도 바로 이때 작곡돼요. 멘 델스존은 배 멀미로 고생을 하며 스코틀랜드의 스태퍼 섬에 도착해 요. 전설 속 영웅의 이름을 딴 '핑갈의 동굴'의 웅장함에 압도당한 멘 델스존은 서곡 〈핑갈의 동굴〉을 작곡합니다. 멘델스존의 오케스트라 음향에 대한 감각은 아주 탁월했어요. 동시대 작곡가인 베를리오즈 가 관현악 음향을 획기적으로 발전시켰지만, 그것은 특수 악기를 사

용하거나 악기 편성을 확장해서 새로운 음향을 개발해낸 거였죠. 하지만 베를리오즈와 다르게, 멘델스존은 이전 세대의 악기편성을 그대로 유지하면서도 새롭고 신비로운 음향을 개발해냅니다.

영국에서 좋은 영감을 듬뿍 받고 온 멘델스존은 두 번째 여행을 떠나요. 이번에는 독일, 오스트리아, 이탈리아, 스위스, 프랑스 등 유럽 내의 다양한 나라들을 방문해요. 특히 독일에서는 쇼팽, 리스트, 슈만 등 음악가들과 만나 친분을 쌓죠. 그리고 이탈리아의 베니스에서 곤돌라를 보고 무언가곡집의 〈베니스의 곤돌라의 노래〉를 작곡해요. 그의 교향곡 중 가장 많은 사랑을 받고 있는 〈교향곡 4번 '이탈리아'〉가 바로 이 시기에 탄생해요.

멘델스존은 여독이 채 가시지 않은 상황에서 뒤셀도르프의 음악감독을 맡으며 처음으로 월급을 받으며 직장생활을 시작해요. 하지만 바쁜 스케줄 속에서 작품 수가 현저히 줄어들고 또 음악감독으로서의 행정 업무들에 좌절한 멘델스존은 결국 사표를 내던져요. 그 후 이제 숨통이 좀 트인다 싶었는데 그만, 멘델스존의 큰 그늘이 되어주었던 아버지가 세상을 떠나고 말아요. 다행히도 아버지를 잃은 상실감은 프랑크푸르트에서 만난 18세의 화가 세실과의 새로운 사랑으로 치유돼가요. 그는 세실과 결혼해서 다섯 명의 자녀를 낳았어요. 세실과의 행복한 결혼생활은 멘델스존에게 좋은 자극제가 되었고, 바로 이 무렵, 자신의 가장 유명한 노래이며, 하이네의 시에 곡을 붙인 가곡 〈노래의 날개 위에〉를 작곡해요.

또다시 멘델스존은 뮌헨과 라이프치히로부터 각각 음악 감독직을 제안 받는데, 그는 결국 라이프치히를 선택하고, 1835년 라이프치히 게반트하우스 오케스트라의 음악감독이 됩니다. 멘델스존은 이 오케스트라를 유럽 최고의 관현악단으로 만들었고 그 명성은 오늘날에도 계속되고 있어요. 특히 멘델스존은 자신의 작품 외에도 지난 세대의 작곡가들 그리고 슈만과 같은 당대의 유망한 작곡가들의 작품들도 소개했어요. 그가 이곳의 음악감독으로 재직하는 동안, 라이프치히의 음악적 삶이 크게 발전하게 돼요. 또한 그는 당시 슈만 부부와 함께 좋은 관계를 유지했고, 클라라의 연주를 좋아한 멘델스존은 그녀와 함께 수없이 많은 콘체르토를 연주해요. 그는 안정되고 행복한 이 시기에 밝고 따뜻한 느낌의 〈피아노 트리오 1번〉을 작곡해서 친구이자 게반트하우스 오케스트라의 악장인 바이올리니스트 페르디난트 다비드와 함께 직접 초연해요. 다비드는 바이올리니스트 요아힘의 선생이에요. 슈만은 바로 이 곡을 듣고 "멘델스존은 19세기의 모차르트다. 그는 시대의 모순을 가장 명료하게 꿰뚫어보고 그것과 최초로 화해한 사람이다"라며 극찬했어요.

멘델스존과
슈베르트 교향곡

한편 슈베르트가 생전에 괴테의 시로 60여 곡의 가곡을 작곡했지만 괴테로부터 전혀 인정받지 못한 반면, 멘델스존은 괴테와 가깝게 지

내며 크게 칭송받죠. 이에 대해 멘델스존은 슈베르트에게 미안한 마음에 늘 심적인 부담을 안고 있었어요. 마침 슈만이 빈에 가서 슈베르트의 유품을 정리하다가 그의 교향곡 악보를 발견하고는 멘델스존에게 보내옵니다. 결국 멘델스존은 슈베르트가 죽은 지 10여 년 만인 1839년, 라이프치히 게반트하우스에서 직접 슈베르트의 아홉 번째 교향곡을 지휘해서 세상의 빛을 보게 해요. 이로써 가곡 작곡가로만 알려졌던 슈베르트의 평가가 완전히 뒤바뀝니다. 이후 멘델스존은 더욱 유명해지고, 각종 직책과 초청 연주들에 치이며 원치 않는 워커홀릭의 삶을 살게 돼요.

라이프치히
음악원

1843년 멘델스존은 음악 교육의 중요성을 간파하고, 슈만, 요아힘 등과 함께 라이프치히 음악원을 설립하고 학교에 헌신해요. 특히 슈만과는 음악 교육과 음악의 유산에 대한 의견이 잘 맞았어요. 멘델스존은 바쁜 스케줄 속에서도 재능 있는 학생에게 피아노 레슨을 해주고, 작곡 수업과 앙상블 연주 클래스를 맡아요. 이 학교의 현재 명칭은 '라이프치히 펠릭스 멘델스존 바르톨디 예술대학'으로, 독일에서 가장 오래된 음악대학이에요.

멘델스존의
대표곡들

멘델스존은 〈피아노 트리오 1번〉을 함께 초연했던 바이올리니스트 페르디난트 다비드를 위해 〈바이올린 협주곡 E단조〉를 구상하고 6년 후인 1844년에 완성합니다. 이 곡은 카덴차의 위치를 옮기고, 악장 사이에 쉬지 않고 연주하는 등 혁신적인 시도를 한 곡이에요. 바이올리니스트 요아힘은 이 협주곡을 베토벤, 브람스, 브루흐의 협주곡과 함께 4대 바이올린 협주곡 중 하나라고 칭송해요. 또 크리스마스가 되면 들려오는 유명한 캐롤 중 〈천사 찬송하기를〉이 바로 멘델스존이 작곡한 곡이에요.

멘델스존은 베를린과 라이프치히를 옮겨 다니는 바쁜 일정 속에서 피로도가 회복 불가능의 지경에 이르자, 결국 모든 일을 내려놓아요. 그는 작센 왕국과 프러시아 왕의 요청뿐 아니라, 당시 신생 오케스트라였던 뉴욕 필하모닉의 요청도 거절합니다. 부담 없이 소덴에서 쉬며 오로지 작곡에만 몰두하던 중 말년의 걸작인 오라토리오인 〈엘리야〉가 탄생해요.

또 다른 사랑,
소프라노 제니

멘델스존은 당시 유럽의 나이팅게일이라 불리던 소프라노 제니 린트를 위해 오페라 로렐라이를 작곡해요. 또 그는 그녀의 런던 데뷔를 돕

고, 그녀가 잘 부르는 높은 F# 음을 자신의 오라토리오 〈엘리야〉의 아리아에 추가하기도 합니다. 제니를 향한 멘델스존의 사랑은 그가 보낸 무수하고 열정적인 러브레터에서 여실히 보여요. 멘델스존을 음악가로 존경하고 사랑한 제니는, 멘델스존 사후에, 엘리야 공연으로 많은 수익을 얻자, 젊은 음악가들을 돕기 위한 멘델스존 장학재단을 설립해요.

가사가 없는 노래,
무언가(無言歌)

멘델스존은 기교를 과시하는 비르투오소를 위한 연주곡이 아닌, 사람들이 편하게 연주할 수 있고, 가까이 하기 좋으면서도 음악적 완성도가 높은 피아노곡을 작곡하려 했어요. 멘델스존이 21세부터 죽기 2년 전까지 약 15년에 걸쳐서 작곡한 〈무언가 피아노곡집〉은 비교적 쉽게 쓰인 덕분에 중산층에서부터 빅토리아 여왕까지, 집에서 피아노를 즐겨 치던 많은 사람들로부터 사랑을 받아요. 무언가는 노래, 즉 가사 없이 오직 피아노로만 부르는 노래죠. 멘델스존은 언어로 표현하기 어려운 감흥을 음으로 자유롭게 표현해요. 무언가곡집은 8곡씩 6권으로 총 48곡이 있고, 〈첼로와 피아노를 위한 무언가 D단조〉 Op.109가 별도로 있어요. 가곡처럼 하나의 뚜렷한 선율을 가진, 3분 정도의 길이에 소박한 곡들로 이루어진 무언가 곡집의 '사냥의 노래', '곤돌라의 노래', '실 잣는 노래' 등의 제목은 멘델스존 사후에 출판사에서 붙인 것들이에요. 무언가곡집은 낭만주의의 '성격소품'이라는

장르를 발전시켜요.

멘델스존의
마지막

멘델스존에게 가장 가깝고 소중한 사람은 바로 누이 파니였어요. 둘은 세 살 차이였는데, 음악적 재능뿐 아니라 생김새도 쌍둥이처럼 닮았죠. 둘은 어릴 적부터 함께 수업을 받으며 많은 것을 공유했으니, 남매의 유대감과 동지애는 대단했죠. 하지만 파니는 여자라는 이유로 음악가로 성장하지는 못하고, 소소하게 작곡한 400곡 정도의 노래와 피아노 소품을 남깁니다. 이 곡들은 처음에는 동생 펠릭스의 이름으로 출판되다가 훗날 파니 자신의 이름으로 출판되기는 하지만, 그로부터 몇 달 후 그녀는 세상을 떠납니다.

　영혼의 단짝을 잃은 충격에, 멘델스존은 뇌졸중으로 쓰러져요. 결국 스위스 인터라켄으로 가서 요양을 하며 그의 마지막 〈현악 사중주 6번〉을 작곡하고 '파니를 위한 레퀴엠'이라는 제목을 붙여요. 멘델스존은 몇 달 뒤 라이프치히로 다시 돌아오지만, 다시 10월에 뇌졸중이 재발해서 결국 1847년, 서른여덟이라는 젊은 나이에 세상을 떠납니다. 파니가 세상을 떠난 지 불과 6개월 후였죠. 그의 장례식에서는 모셸레스와 슈만이 운구의 앞선 행렬에 참여했어요.

무언가 럭키 도련님의
노래의 날개 위에

역사에 만약이 있을 수 없다고 하지만, 만약 멘델스존이 뮌헨과 라이프치히의 음악 감독직을 제안 받았을 때, 뮌헨을 선택했다면 어떻게 됐을지 상상해봅니다. 무엇보다도 슈만 부부와의 인연을 만들어내지 못했을 것에요.

쇼팽, 슈베르트, 슈만 등 고된 삶을 살았던 작곡가들에 비해 멘델스존은 비교가 불가할 정도로 부유하면서도 평탄한 삶을 살았어요. 집안 행사를 위해 징슈필을 작곡하고, 부모님의 은혼식을 위해 오페라를 썼으니까요. 수많은 시련과 가혹한 운명을 타고난 작곡가들의 삶과는 동떨어진 듯 보이는 멘델스존의 음악에는 대단한 집념이나 투혼 등이 결여된, 어쩐지 좀 가볍고 깊이가 없다는 평가들이 따르긴 합니다. 하지만 오히려 그는 강박에 가까울 정도로 고치고 또 고치기로 유명한, 노력형 천재였어요. 〈이탈리아 교향곡〉은 수정에 수정을 거듭하다가 결국 생전에 출판하지 못했고, 오라토리오 〈엘리야〉도 초연을 마치자마자 바로 수정을 가한 것으로 봐서 그는 자기 자신에게 냉정하고 자신을 혹독하게 몰아붙이는 성격이었던 것 같아요. 단, 생존을 위한 음악이 아닌, 자신이 좋아서 열정으로 하는 음악이었기에 더욱 그 의지가 예사롭지 않아 보여요. 그는 38년의 짧은 생애 동안 750곡을 작곡했어요. 악보집으로150여 권에 달하고, 피아노곡만 해도 CD 8장의 분량이에요. 그가 고전주의의 균형미와 절제미를 중시하며, 바흐의 푸

가와 대위법과 같은 엄격한 음악기법을 따르다 보니, 베를리오즈는 그의 음악을 "죽은 작곡가들의 음악"이라며 폄하하기도 합니다. 또 평생 멘델스존을 질투한 바그너는 멘델스존이 베토벤의 교향곡을 너무 빠른 템포로 지휘했다고 혹평을 한데다가, "음악에 나타나는 유대성"이라는 악의적인 반 유대주의 글을 익명으로 게재하는데, 100년 후에 이 글을 발견한 나치는 멘델스존의 음악을 전면 금지해요. 이로 인해, 멘델스존 사후에 게반트하우스 앞에 40년 동안 세워져 있던 멘델스존 기념비는 나치에 의해 제거당하는 수모를 겪어요. 인류가 매기는 예술의 가치 기준이 꼭 절대적인 것은 아니죠. 멘델스존이 독일 낭만주의 음악을 꽃피운 작곡가지만, 사후에 정치 세력과 결부되면서 음악의 가치가 폄하되었던 건 참 안타까워요. 바그네리안들이 그를 "말랑말랑한 살롱 음악의 대표자"라며 비난했지만, 그의 음악은 단순히 '말랑한 것'이 아닌, 감탄과 격정을 쉽사리 내뱉지 않는 단정함이에요. 그는 행운아였지만, 그가 음악가이자 연구가로서 보여준 활동들은 운이 아닌, 그의 집념과 열정이었어요. 멘델스존은 음악적으로 고전적 정통을 지향했지만, 그의 삶은 문학과 여행, 그리고 그림을 통해, 은근한 일탈을 꿈꾸며 환상 속으로 탈출해보려는 바로 그 낭만을 꿈꿨던 사람이었어요. 낭만주의의 무게중심을 잡아준 멘델스존은 자신이 진정으로 좋아한 음악으로, 할 수 있는 모든 것을 했기에 진정한 음악가이고 행운아였어요.

나가며

나는
무엇으로부터의 자유를 꿈꾸는가

어느 날 수족관에서 자유로이 유영하는 물고기를 봤어요. 자유로우면서도, 한편으로는 고독해 보였어요. 그때 고독과 자유는 동의어라는 걸 알았어요. 우리는 고독한 만큼 자유롭고, 자유롭기에 고독합니다. 현대사회를 살며 우리는 많은 것들로부터 속박당해요. 과연 돈, 명예, 사랑 등 여러 멋진 것으로부터 우리가 자유로울 수 있을까요? 낭만 시대의 음악가들은 고전주의의 형식으로부터 자유로웠어요. 그들은 자유롭고 고독했죠. 그 고독을 즐기며 자유를 꿈꾸는 멋진 인생이 우리 앞에도 똑같이 펼쳐져 있어요.

피아노는 가장 기본이 되는 악기이자, 가장 널리 보급된 악기이지만, 한편으로는 가장 고독한 악기예요. 혼자만의 시간을 많이 갖게 되죠. 낭만주의 시대 작곡가들은 주로 피아노에 앉아서 작곡을 하고, 연습을 하다 보니, 자기만의 시간을 상당히 오래 갖게 됩니다. 그들은 살

304

롱에 모여서 사람 사이의 관계를 형성하면서도, 한편으로 그들 스스로가 고독한 존재가 되기를 자처했어요. 자발적인 고독을, 세상의 보편적인 것들이 아닌, 세상 밖의 환상들을 주저 없이 선택한 그들의 낭만주의 정신은 고독하지만 자유롭게 음악 안에서 울려 나옵니다.

살롱에서 자신의 재능을 마음껏 펼친 슈베르트, 선의의 경쟁을 통해 인간적으로 그리고 음악적으로 발전해나간 쇼팽과 리스트, 그리고 피아노의 파가니니가 되려 한 슈만과 그의 소개로 세상에 알려지게 된 쇼팽과 브람스, 그리고 슈만과 브람스가 사랑한 클라라까지. 그들은 편지를 주고받으며 서로가 서로를 엮는 거대한 네트워크를 쌓아갔고, 전쟁이 나거나 사람이 죽어나가도 또 그 어떤 복잡한 상황에서도, 꿋꿋이 곡을 썼어요. 하지만 알 수 없는 것이 인생이죠. 슈베르트는 그토록 베토벤을 존경했지만, 그의 작품에서는 베토벤의 향기를 느낄 수 없죠. 반대로 브람스는 베토벤의 뒤를 잇는 후계자라는 타이틀이 부담스러워 베토벤으로부터 벗어나려 했지만, 브람스의 음악에서는 베토벤이 저절로 스며 나옵니다. 바이올리니스트 파가니니의 영향을 받아, 피아노의 파가니니가 되겠다는 꿈을 꾼 음악가들은 수없이 많았어요. 슈만은 법학도의 길을 포기하고 피아노의 파가니니가 되려 했지만 손가락이 부러지는 절망을 겪고 작곡가, 평론가가 되어 살아갑니다. 그리고 리스트는 피아노의 파가니니 이상의 슈퍼스타가 되었지만 이내 인생의 터닝포인트를 맞아 방향을 전환합니다.

알 수 없는 인생을 살다 간 그들로부터, 우리가 서 있는 지금 이 지점이 불안한 것 또한 당연하고, 또 인생에서 그 어떤 것도 확실한 것은 없다는 것에 위안을 얻습니다.

그들의 이야기는 지금까지도 편지와 일기로 남아, 그들의 삶을 어느 정도 유추할 수 있어요. 하지만, 남녀 간의 사랑이나 친구 간의 우정을 그 기록이나 주위의 증언으로 다 알 수는 없죠. 특히 머리로는 잘 이해가 되지 않는 그들의 사랑은 그들의 음악을 들으면 조금씩 실마리가 풀려나갑니다. 수수께끼와도 같은 그들의 삶은, 그들의 음악 안에서 지금도 계속되고 있어요. 여인의 사랑을 받지 못한 슈베르트의 음악에서는 실연의 아픔을, 조국을 떠나면서 이방인으로서의 가면을 쓰고 살아간 쇼팽의 음악에서는 내재된 슬픔과 상실감을, 리스트의 음악에서는 드라마틱한 사랑의 꿈을 느낄 수 있고, 위로받을 수 있죠. 타고난 우울감을 음악에 담은 슈만, 보듬고 바라봐주는 사랑을 담은 브람스 그리고 희생과 고통을 아름답게 보여준 클라라. 그들의 음악으로 우리는 상처를 치유하고 슬픔을 위로받으며 고독 속에서 자유로움을 느낍니다.

영원한 사랑은 없지만, 음악은 영원합니다.

클래식이 알고 싶다

초판 1쇄 발행 2019년 10월 23일 **초판 12쇄 발행** 2024년 11월 7일

지은이 안인모
펴낸이 최순영

출판1 본부장 한수미
라이프 팀장 곽지희
일러스트레이션 최광렬

펴낸곳 ㈜위즈덤하우스 **출판등록** 2000년 5월 23일 제13-1071호
주소 서울특별시 마포구 양화로 19 합정오피스빌딩 17층
전화 02) 2179-5600 **홈페이지** www.wisdomhouse.co.kr

ⓒ 안인모, 2019

ISBN 979-11-90305-00-6 03600